高等院校艺术学门类"十四五"系列教材

影视艺术欣赏

主　编 ◎ 李文馨　李红冉　韦思哲
副主编 ◎ 李韦一　袁江洁　姚　菁　马黎圆
　　　　　刘　婕　李卫锋　张子扬

华中科技大学出版社
http://press.hust.edu.cn
中国·武汉

内 容 简 介

本书共包含七个章节,系统讲解了影视艺术的概念、影视发展的历史、影视艺术欣赏的特点和方法,并重点阐述了古今中外不同时期、不同类型的影视作品所蕴含的思想意义和艺术成就,最大限度地从影片中挖掘审美经验,使读者由浅入深、由易到难,提升审美情趣及影片设计能力,真正实现优质影片的创意设计。

图书在版编目(CIP)数据

影视艺术欣赏/李文馨,李红冉,韦思哲主编.—武汉:华中科技大学出版社,2023.9
ISBN 978-7-5680-9853-3

Ⅰ.①影… Ⅱ.①李…②李…③韦… Ⅲ.①影视艺术—鉴赏—世界 Ⅳ.①J905.1

中国国家版本馆 CIP 数据核字(2023)第 152358 号

影视艺术欣赏
Yingshi Yishu Xinshang

李文馨 李红冉 韦思哲 主编

策划编辑:彭中军	
责任编辑:段亚萍	
封面设计:孢 子	
责任监印:朱 玢	
出版发行:华中科技大学出版社(中国·武汉)	电话:(027)81321913
武汉市东湖新技术开发区华工科技园	邮编:430223
录 排:武汉创易图文工作室	
印 刷:湖北新华印务有限公司	
开 本:889 mm×1194 mm 1/16	
印 张:9.25	
字 数:309 千字	
版 次:2023 年 9 月第 1 版第 1 次印刷	
定 价:59.00 元	

本书若有印装质量问题,请向出版社营销中心调换
全国免费服务热线:400-6679-118 竭诚为您服务
版权所有 侵权必究

前言 Preface

当前中国影视学科创新发展身处新全球化格局,面临融合发展潮流,其肩负的国家需求、行业需求和自身需求也越发清晰。在新文科建设背景下,中国影视学科不断提升学科的人才培养、学术研究、社会服务、文化传承创新等方面,为此,影视欣赏作为影视类专业的基础课程,需要开拓新思路、树立新理念,积极推进学科的特色发展、高质量发展、传承与创新。

影视艺术是一种综合性艺术形式。它的画面、声音和叙事构成了影视学艺术的基础语言。随着数字技术的兴起和互联网思维的全面渗透,今天的影视艺术呈现出新的生态特征。对于影视从数字技术革新时代的角度进行审美价值的再确认,也是本书进行分析和探讨的重要意义之一。

全书分为理论和鉴赏部分。理论部分主要讲述影视欣赏的相关基本理论,包括影视艺术的特性、影视艺术的发展历史、影视艺术的欣赏方法,力求给读者提供影视鉴赏的必备专业知识。鉴赏部分融合影视的历史背景,有针对性地选取了古今中外在艺术上有特色、有创新,在题材内容上有鉴赏价值且思想进步的影视剧加以鉴赏。本书在内容上兼具历史性和当代性,不仅要对影视作品的艺术手法和蕴含的思想进行剖析,还要对当下影片数字技术处理方面的各种元素和特点,以及与社会历史文化语境之间的传承关系做系统分析。探索、总结当代影片发展过程中的经验,并且给予未来发展一定的启示,是影视艺术欣赏研究的重要价值之一。书中理论结合典型案例,学习影片的美学理念与艺术手法,以提高学生的审美能力,以及获得专业而准确的视听体验和理解能力,丰富对人类的发展与文化、文明的历程和社会发展的总体认识。

本书学科交叉性强,高等院校设计类学科如数字媒体艺术专业、影视专业、动漫专业、视觉传达专业、广告设计专业近几年均开设了"电影艺术赏析""影视欣赏""电影美学"等与影视和广告相关的基础课程,均可使用这本教材,本书还适合培训学校作为相关课程的教材使用,也可供影视艺术爱好者学习使用。本书重点在于引导和启发读者的设计美感,使读者由浅入深、由易到难,提升审美情趣及影片设计能力,真正实现优质影片的创意设计。

最后,衷心感谢武汉东湖学院李红冉老师、韦思哲老师、李韦一老师、袁江洁老师,湖北省社会科学院刘婕、马黎圆等参与本书的编写。同时,还要感谢武汉东湖学院传媒与艺术设计学院刘慧院长对本书的关心与支持,以及华中科技大学出版社彭中军编辑对本教材的策划。没有他们就不会有本书的面世,再次向他们的辛苦劳动表示诚挚的谢意!本书大量参考并借鉴了国内外学者诸多的研究成果,个别地方未能一一标明,借此向各位专家学者深表谢意。由于时间的仓促与本人经验、水平的不足,书中可能出现纰漏,敬请各位读者批评指正。

<div style="text-align: right;">
武汉东湖学院

李文馨
</div>

目录 Contents

第一章　影视艺术概述 / 1

　　1.1　影视艺术的文化特征　　/ 2

　　1.2　影视艺术的艺术特征　　/ 8

　　1.3　影视艺术的社会影响　　/ 16

第二章　影视艺术发展简史 / 21

　　2.1　电影的发明（1829—1895年）　　/ 22

　　2.2　早期电影（1895—1907年）　　/ 24

　　2.3　默片时期（1908—1926年）　　/ 27

　　2.4　经典电影时期（1926—1946年）　　/ 30

　　2.5　战后现代电影时期（1946—1978年）　　/ 33

　　2.6　当代电影（1979年至今）　　/ 38

第三章　影视艺术的语言 / 43

　　3.1　画面语言　　/ 44

　　3.2　声音语言　　/ 50

　　3.3　镜头语言　　/ 52

　　3.4　剪辑语言　　/ 61

第四章　影视艺术欣赏的特点与方法 / 65

　　4.1　影视艺术欣赏的含义与性质　　/ 66

　　4.2　影视艺术欣赏的作用与功能　　/ 68

　　4.3　影视艺术欣赏的方法　　/ 70

　　4.4　电影与电视艺术的审美差异性　　/ 74

第五章　影视艺术作品的内容与元素　　　／75

 5.1　影视作品的内容　　　／76

 5.2　影视影像艺术　　　／86

 5.3　影视声音艺术　　　／93

 5.4　影视表演艺术　　　／97

 5.5　影视导演艺术　　　／98

第六章　影视艺术作品的片种和样式　　　／103

 6.1　故事片　　　／104

 6.2　科教片　　　／109

 6.3　纪录片　　　／110

 6.4　美术片　　　／114

第七章　影视佳作欣赏　　　／119

 7.1　中国影视作品欣赏　　　／120

 7.2　外国影视作品欣赏　　　／129

参考文献　　　／141

第一章 影视艺术概述

1.1 影视艺术的文化特征
1.2 影视艺术的艺术特征
1.3 影视艺术的社会影响

1.1 影视艺术的文化特征

文学艺术,是人类精神家园中的重要成员,也是人类文化宝库中一份极其珍贵的财富。各个国家、各个民族或各个时代的文学艺术,往往集中地反映了那个国家、那个民族或那个时代的社会生活状态,作为现代最有影响的影视艺术也是如此。影视艺术被称为时代的多棱镜,它折射出不同时代的社会文化现象;影视艺术被称为社会的万花筒,它展示出一幅幅社会生活的斑斓图景,因此影视艺术具有鲜明的时代性和社会性。优秀的影视艺术作品,也总是将自己置身于世界文化的大氛围中,来展示自己独特的民族气派和民族风格,因此影视艺术具有鲜明的国际性和民族性。优秀的影视艺术作品,又总是要努力继承和借鉴人类文明史上一切优秀的文化遗产,在思想内容和艺术形式上进行大胆的突破创新,因此影视艺术具有鲜明的继承性和创新性。这就是影视艺术的文化品性。

1.1.1 时代性和社会性

作为 21 世纪最有影响的艺术种类,影视艺术总是对时代和社会的一切做出非常敏感、非常快捷的反应。当我们欣赏某部影视作品时,除了获得艺术享受之外,还能够体察到那个时代、那个社会、那个国家或那个地区的社会生活状况。尤其是建立在现代科技基础之上的影视艺术,能够清晰和逼真地为我们还原出一幅幅非常生动鲜明的社会生活画卷。

世界各国的许多优秀影视作品表明,一部优秀的影视艺术作品,其深刻的思想内涵和感人的艺术魅力,一定离不开特定的时代精神和时代风貌,离不开社会生活中涌现出来的为人们所普遍关心和思考的社会问题和社会矛盾,离不开在观众中引起巨大思想冲击的社会思潮。因此,影视艺术比起其他艺术来,更适宜于表现错综复杂、剧烈变化的社会现实生活。

在这方面,20 世纪 40 年代意大利的新现实主义电影和我国的现实主义电影,就是最好的例证。意大利新现实主义电影,敏锐地把握住了当时的社会思潮和社会情绪,把镜头对准生活在社会最底层的普通人的痛苦和不幸,及时反映出第二次世界大战之后意大利普遍存在的社会问题。在艺术表现形式上,他们突破了传统的戏剧化电影美学观念,不再局限于用电影来讲述故事,而是响亮地提出"把摄影机扛到大街上去"的口号,致力于按照生活的原貌去真实地再现生活,把纪实性电影美学推向了一个新的高峰。与此相呼应的,是 20 世纪 40 年代中国的现实主义电影。抗战胜利后,中国社会处于新旧时代更替之际,一批进步的电影艺术家目睹社会各阶层人们的思想变化和生活状态,以极大的创作热情来展示现实生活的真实图景。如中国电影史上堪称经典之作的《一江春水向东流》(见图 1-1)、《八千里路云和月》(见图 1-2),都具有强烈的时代色彩和深刻的社会内涵,至今仍深受人们喜爱和称道。

影视艺术的时代性和社会性,绝不意味着电影、电视只是机械地记录时代、照搬生活,而是影视创作者对社会生活的能动反映,饱含着创作者对生活的认识、判断与评价。影视艺术家们在进行艺术创作时,一方面需要从社会生活中汲取创作的素材和灵感,把生活作为艺术创作的源泉和基础;另一方面,要对时代风貌和社会生活做出判断与评价,将自己的思想、情感、理想、愿望熔铸到自己的作品之中。

凡是优秀的影视艺术家,总是站在时代的最前列,关注着人民的甘苦,思考并回答社会现实的重大问题。他们的影视作品总是打上鲜明的时代烙印,体现着艺术家的时代意识和时代情绪。作为我国当代最负盛名的电影导演之一,谢晋正是以艺术家高度的社会责任感和勇于探索的精神,贴近人民,深入生活,以自己的作品来展示时代风云、揭示社会矛盾。他着力拍摄的《天云山传奇》、《牧马人》(见图 1-3)、《高山下的

花环》《芙蓉镇》(见图1-4)等一系列影片,塑造出罗群、冯晴岚、许灵均、李秀芝、梁三喜、靳开来、胡玉音、秦书田等一连串活生生的人物形象。这些人物各异的性格和复杂的命运,浓缩了历史,反映了复杂的社会矛盾。在这些人物身上,我们可以发现时代发展的轨迹和社会生活的变迁;在这些人物身上,也饱含着谢晋对我们民族现实和历史的深刻反思,以及他的忧患意识和赤子之心。

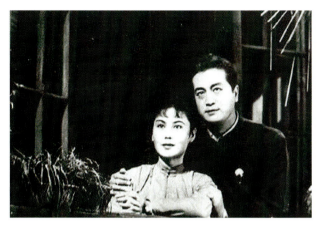

图1-1　影片《一江春水向东流》剧照

图1-2　影片《八千里路云和月》剧照

图1-3　影片《牧马人》剧照

图1-4　影片《芙蓉镇》剧照

1.1.2 国际性和民族性

影视艺术的国际性,主要是指影视的语言是世界性的,影视的表现形式和艺术技巧也是世界性的,它是全世界影视艺术家们共同探索、共同创造、互相借鉴、不断积累而形成的。电影、电视是国际性的现代艺术,也是国际文化交流的重要工具。影视艺术只有置身于世界文化的大氛围之中,才能得到真正的发展。随着世界进入信息化社会,世界正逐渐成为"地球村"。各个国家、各个地区、各个民族所创造的文明都将迅速传遍全球。每个国家和民族优秀的影视艺术作品,不仅属于这个国家和这个民族,而且属于全世界、全人类,为全世界、全人类所共同享有。

影视艺术的民族性,主要是指各民族的影视作品都是以反映本民族的社会生活和民族精神为主的,都是运用本民族观众喜闻乐见的艺术形式和艺术手法进行创作的,因此,它必然带有鲜明的民族风格和民族特色。影视艺术的这种民族性,是由本民族的地理环境、社会状况、文化传统、风俗习惯等多种因素决定的,它体现出本民族的审美理想和审美需求,尤其是本民族的文化心理结构。综观世界各国的影视作品,几乎无一例外地从不同角度来表现本民族的社会生活与精神风貌。有的侧重于外在的民族特色,如民族风俗、风土人情、地域风光等;有的侧重于内在的民族精神,如民族性格、民族气质、民族心理等。但这一切,都是深深植根于这个民族的社会基础与经济生活中的。

美国好莱坞的"西部片",被称为最具美国特色的影片。从1904年的《火车大劫案》(见图1-5)至今,拍摄了几千部片子,经久不衰。其缘由之一,就是它再现了美国西部独特的历史地理风貌,再现了当年开发西部的历史情景。尽管这类片子故事情节简单,剧中人物也颇模式化——英雄加美人,善必战胜恶,但它强烈地表现出美利坚民族的精神风貌,特别是美国人推崇竞争、冒险和个人奋斗的精神,再加上强烈的戏剧性和娱乐性,使美国观众感到特别亲切,同时在全世界拥有大量的观众。

图1-5 影片《火车大劫案》剧照

图 1-6　影片《人生》剧照

图 1-7　电视剧《情满珠江》剧照

中国影视艺术也有着鲜明的民族风格和浓郁的民族特色。它首先表现在对中华民族历史和现实的深刻把握上,并成为弘扬中华优秀传统文化和中华民族精神的核心内容。当改革开放大潮席卷中国大地的时候,面对传统与现代的冲撞、封闭与开放的冲撞、乡村文化与城市文化的冲撞、内陆文化与沿海文化的冲撞,影视艺术家们推出了《人生》(见图1-6)、《野山》、《老井》、《乡音》、《情满珠江》(见图1-7)、《篱笆·女人和狗》等一系列影视作品。这些作品透视了中国当代社会转型期人们的生活历程和心路历程,揭示出历史发展的必然和改革开放给城乡社会生活带来的深刻而巨大的变化。《林则徐》《甲午风云》《高山下的花环》《四世同堂》等影视作品,形象地传达出中华民族的情感与意愿,显示出中华民族不畏强暴的民族气节和爱国主义的民族情感。《城南旧事》、《北京人在纽约》(见图1-8)等影视作品,通过对故土家园的深切眷念,折射出中华民族强大的亲和力和凝聚力。《黄土地》(见图1-9)、《围城》等影视作品,则通过深刻的文化反思,自觉地把握与呈现民族文化心理,富有思想深度与哲理意蕴。

图 1-8　电视剧《北京人在纽约》剧照

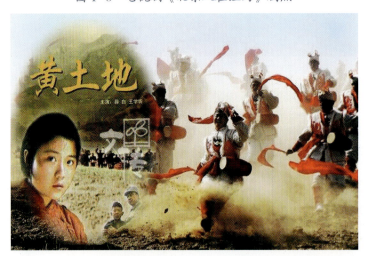

图 1-9　影片《黄土地》剧照

1.1.3　文化品格和艺术创新

影视艺术的文化品格，主要包括两个方面：其一是影视艺术在自身发展的过程中，要继承和借鉴本国和本民族的文化传统和美学传统，体现出本国和本民族的风格和特色；其二是影视艺术要不断学习和吸收其他国家、其他民族一切优秀影视作品的艺术形式和表现手法，不断借鉴和汲取国外影视艺术创作的优秀成果。只有这样，才能使影视艺术作品在内容和形式上不断创新，并且具有强烈的时代气息和丰富多彩的艺术风格，真正代表一个国家和一个民族的文化水平和艺术水准。

20 世纪三四十年代，中国电影的先驱者们就开始自觉地继承和借鉴中国传统美学思想，从中国古典戏曲、章回小说、诗歌等传统艺术中汲取营养，袭用我国传统民族艺术中的表现手法和艺术技巧，创作出诸如《一江春水向东流》《八千里路云和月》等优秀影片。五六十年代，中国电影对民族传统美学的继承与借鉴有了新的发展，出现了由外在民族形式的追求到内在民族气质的发掘，并注重电影艺术自身的美学特性，创作出了诸如《林则徐》《枯木逢春》《舞台姐妹》等一系列优秀之作。进入 80 年代，新时期的电影超越了外在民族形式的追求，而更致力于从审美意识上来把握民族精神和民族灵魂。他们大胆借鉴外国优秀影视艺术的新形式、新手法，勇于汲取国外影视艺术创作的最新成果，使新时期的电影出现了生机勃勃的景象，创作出了《小花》《小街》《黄土地》《红高粱》等。尤其是陈凯歌执导、张艺谋摄影的《黄土地》，在叙事方式和视觉

风格方面,显然是汲取了国外纪实性电影的长处。它以许多质朴逼真的镜头记录了陕北高原山川土地和风俗文化的真实画面,极具写实意味。同时,《黄土地》更是写意的,它饱含着创作者们对民族生活的历史的沉思,它的象征和隐喻又接近于蒙太奇学派的视觉风格。这部影片的创作者们将西方美学的再现、模仿、写实与中国美学的表现、抒情、写意有机地融合在一起,呈现出崭新的艺术风格。

任何一部优秀的影视作品,都具有一定的创新性。创新是影视艺术家的生命力所在。中外影视艺术之所以能涌现出如此众多的千姿百态的优秀佳作,就是因为这些作品凝聚着影视艺术家们对生活独到的发现和深刻的理解,它们渗透着影视创作者的审美追求、艺术体验、创作个性以及求异创新。这种创作,不仅表现在思想意蕴和艺术表现的创新,还表现在影视语言与艺术技巧的创新、导演风格与表演风格的创新等各个方面。

影视艺术的创新性,首先表现在思想意蕴与艺术表现的创新上。根据我国古典文学名著改编的《三国演义》(见图1-10)这部大型电视连续剧,在忠实原著的基础上大胆超越原著。它赋予作品更丰富的思想内涵和更感人的艺术形式,做到了思想意蕴和艺术表现的创新。《三国演义》成功地运用影视艺术独特的表现方法,对原著的结构与情节进行了大量的、大胆的调整,删除了许多繁枝蔓节,砍掉了不少次要的人物,突出塑造了几位主要的人物形象。在全剧84集中,几乎每集都有一个中心事件,每集有一个戏剧高潮,充分展示了电视艺术的独特创造和独立品格。

其次表现在影视语言与艺术技巧的创新上。苏联影片《这里的黎明静悄悄》(见图1-11),用三种色彩基调来分别表现卫国战争战前、战后与战争期间的生活。它用黑白片来表现战争的残酷与艰苦的生活,用彩色片来表现战后和平年代幸福安宁的生活,用彩色高调摄影来展现女主人公们对战前美好生活的回忆。这三种色彩氛围表现了三个不同的时期,传递出三种不同的思想情感,并形成强烈的视觉冲击力。该片在色彩造型上的创新,受到了广泛的称赞。

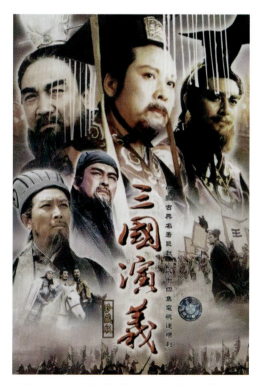
图1-10　电视剧《三国演义》宣传海报

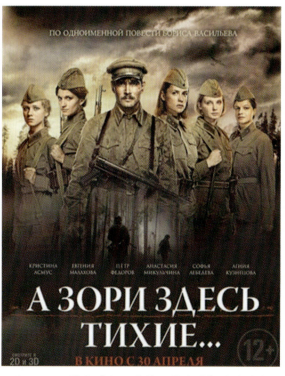
图1-11　影片《这里的黎明静悄悄》宣传海报

图 1-12　影片《瑞典女王》剧照

最后,还表现在导演风格和表演风格的创新上。吴天明导演的电影故事片《老井》,在画面、色彩、音乐等许多方面,努力探索将民族文化传统与电影语言创新结合起来,既尊重民族审美习惯,又体现时代色彩与创新意识。导演对色彩的处理,是从户县农民画和杨柳青年画中获得的灵感。在这部悲剧性的影片中,导演没有采用常见的冷灰调子,而是独辟蹊径,运用大红大绿的强烈的色彩对比,以追求一种农民画的朴素风格,既大俗又大雅,既古朴又现代。瑞典著名电影演员葛丽泰·嘉宝一生中拍过 29 部电影,她不断追求新的艺术境界,不断超越自我。在好莱坞拍《瑞典女王》(见图 1-12)时,最后一个镜头描写的是瑞典女王由于和西班牙大使产生爱情,最终只得退位,但当她准备离开瑞典时,得知情人遇刺身亡。如何来表现女王此刻复杂而痛苦的内心呢? 导演为嘉宝设计了许多方式,都因平庸而被一一推翻。最后,嘉宝用一个毫无表情的脸、双眸漠视远方、一动不动的造型,给观众留下了极其难忘的印象。嘉宝这个带有创新性的表演方式,后来成为影视艺术中一种"无表演的表演"。

总之,影视艺术的生命在于创造。没有创新,就没有艺术。影视艺术家必须不断地超越前人,超越同时代的人,并且不断超越自己,才能创作出无愧于时代、无愧于民族的优秀影视作品。

1.2　影视艺术的艺术特征

电影与电视作为两种最年轻的现代艺术是建立在现代科学技术的基础上的,它们通过展现在银幕和荧屏上的画面及与画面相配合的声音,在多维的时空中塑造直观的视听形象。影视艺术作为人类创造的一种崭新的文化形态,在其生成和发展的过程中获得了自身的文化意义。影视艺术虽具有与其他艺术共同的特性,受艺术普遍规律的制约,但它们又具有与其他艺术不同的艺术特征。认识与了解这些特征对我们把握影视艺术的本性、提高影视欣赏和评论的能力和水平都有着十分重要的意义。

1.2.1　艺术综合性

影视艺术的综合性不仅仅表现在它身上有各种不同艺术手段的综合运用,同时还表现在它们又是艺术与现代科技的综合,是时间艺术和空间艺术、视觉艺术和听觉艺术的综合。

1. 现代科技与影视艺术

影视艺术的综合性首先体现在艺术与科技的综合上。在中西方影视发展的历史上,我们能够发现:影视艺术的发展与人类科学技术的发展之间存在着明显的对应关系,可以说电影电视的发展历史实际上也是一

部科技发展的历史。因为科学技术的每一次进步和发明都给影视艺术带来新的灵感和新的发现,没有高度发达的现代科技,就不可能有今天的电影和电视,这也正是影视艺术不同于传统艺术的地方。以电影为例,正是19世纪后期欧洲工业革命带来的科学技术的进步和繁荣,才为电影的诞生准备了充分的外部条件。

电影与电视的最基本构成元素是画面和声音,它们都是科学技术的产物。在六十余年的电影发明过程中,许多科学家为之付出了巨大的心血。我们知道,最早的电影是没有声音和色彩的,经过科学家们三十余年的努力,终于有了声音和色彩。电影发展的历史,经历了一个从无声到有声,从黑白到彩色,从普通银幕到宽银幕、立体电影,从全景电影到香味电影、动感电影的过程,其中的每一次变化都与科技紧密相连。当代科学技术的飞速发展促使电影发生更大的变化,艺术家们利用高科技在银幕上既能创造出极其真实的几千万年前的恐龙世界,又能够描绘出人类至今未能发现的宇宙空间。1997年,华盛顿大学已经研究出一种叫作"真实感视网"的显像装置(VRD),利用激光扫描把图像画面直接成像在人的视网膜上,这种电影就连银幕也可以省略了。

电视的诞生与发展也和电影一样离不开现代科学技术。电视是电子技术高度发展的产物,是人类在20世纪的最伟大的创造和发明。今天,电视的发展速度之快、对人类社会生活的影响之大是任何其他艺术、其他传播媒介所无法企及的。20世纪80年代以来,世界各国电视技术的发展速度变得越来越快,电视的发展进入了一个全新的时代,有线电视、卫星直播电视、家庭录像机、高清晰度电视等一系列新的传播手段和电视产品层出不穷。还有,高科技还促使电影和电视合流,把电影的优势与电视的优势有机地结合在一起。一个显而易见的事实是20世纪90年代中期以来,家庭影碟机越来越普遍地进入家庭,使"家庭影院"逐渐成为现实。现在人们已经在研究电影不用拷贝而通过光纤由制片公司直接向各地的影院播放电影,而随着计算机技术的进一步发展、虚拟现实技术的成熟,电影和电视都将纳入一个统一的多媒体系统之中,创造出一个影视合一的艺术天地。

从影视艺术内部看,我们又可以发现任何一种艺术手段都是凭借具体的技术手段来完成的:"摄影机的纪实性,赋予电影艺术以逼真性;摄影机的自由移动和胶片的随意剪辑,使蒙太奇得以发明;录音还音方法的发明和声音的独立分录,使电影由纯视觉艺术变为视听结合的艺术,并且改变了电影形象的结构;色彩、高速感光胶片、微型录音、手提摄影机,大大丰富了电影的表现方法,加强了它的艺术感染力;变焦距镜头的发明,引起了景深镜头的广泛运用,打破了镜头分割,进而引起了电影美学的一场革命……"因此,技术手段不仅是影视艺术的物质基础,而且是影视美学中的重要因素。

2. 影视艺术对各种艺术元素的综合

影视艺术的综合性还体现在它广泛吸收各门艺术的长处和特点,丰富、充实了自己的艺术表现力。可以说迄今为止,还没有哪一种艺术像影视艺术那样包容了如此众多的艺术元素,这可以说是影视艺术最突出、最根本也是最明显的特征。这是因为作为一种最年轻的艺术形式,影视在它的形成和发展过程中不可避免地要受到其他艺术的影响,而影视艺术也从中吸取了对自己有益的艺术营养。从这个意义上说,影视艺术又是一门典型的交叉艺术:既是视觉艺术,又是听觉艺术;既是空间艺术,又是时间艺术;既是静态艺术,又是动态艺术;既是再现性艺术,又是表现性艺术。

影视艺术从绘画和雕塑中借鉴了造型艺术的特点和规律,学习了造型艺术几乎所有的造型手段。绘画对光、影、色彩、线条、形体的独特处理,在二维平面创造三维立体空间的艺术经验,为影视的画面造型、色彩造型提供了丰富的艺术养料,影视画面的构图、层次的安排、色彩与光影的运用等都与绘画有着相似之处,我们在欣赏一些优秀影片的时候常常会感受到影片中的一些画面就像一幅幅精美的图画。例如,在谢晋的《天云山传奇》的片头,伴随着"山路弯弯"的歌声,银幕上出现犹如中国山水画似的画面,让我们感受到某种诗的意境(见图1-13);在影片《简·爱》中,我们又似乎欣赏到了西洋油画的美轮美奂(见图1-14)。

图1-13 影片《天云山传奇》片头中的画面

图1-14 影片《简·爱》剧照

影视艺术从音乐、舞蹈中吸取了抒情性和节奏感的特点。节奏是影视艺术一个极重要的艺术元素,没有节奏也就没有了影视艺术的生命,同时节奏又是影视作品抒发感情、渲染气氛、表现主题的重要艺术手段。影视作品中的音乐和歌曲更是对音乐艺术的直接综合,使之成为影视艺术整体的一个部分。

影视艺术对文学的借鉴和吸收是最多的,如果从大的方面来看,我们可以发现:影视从文学中学到了诗的抒情、散文的纪实、小说的叙事和戏剧文学的冲突。美国电影理论家波布克在《电影的元素》一书中指出:文学是电影最大的表现手段,也是被影视综合的一个最大和最重要的因素。具体说,影视艺术对文学的综合表现在以下几个方面。首先,影视创作是以影视剧本的创作为起点的,"剧本剧本,一剧之本",因为它是未来影视作品的整体构思和蓝图。在电影史上我们可以看到,很多优秀影片都是由文学名著改编的,从20世纪20年代开始,一部能够在美国引起轰动的文学作品,常常成为好莱坞电影改编的对象。有人统计,在最近几年的好莱坞电影中,百分之六十至百分之八十是由文学作品改编而来的。在我国,一些著名导演也经常把文学作品作为自己创作、改编的对象,如第五代导演张艺谋的《红高粱》(见图1-15)、《菊豆》(见图1-16)、《活

着》(见图1-17)、《大红灯笼高高挂》(见图1-18),陈凯歌的《黄土地》《霸王别姬》都是根据当代文学作品改编的。莫言的长篇小说《檀香刑》刚问世,影视界就开始了改编权与拍摄权的争夺。其次,影视艺术还借鉴了文学结构作品的方式,这不仅表现在作品故事内容的起承转合上,而且还借鉴了文学在叙事抒情上的特征,形成了具有多种结构形式的影视作品,如小说式结构、散文式结构、诗性结构、意识流结构等影视作品的形态。最后,文学中大量的修辞手法也被影视艺术借鉴,对影视作品叙事抒情表意起了重要作用。对一系列修辞手法的借鉴在表现性蒙太奇中最为明显,如对比蒙太奇、隐喻蒙太奇、象征蒙太奇,等等。

图1-15　影片《红高粱》宣传海报

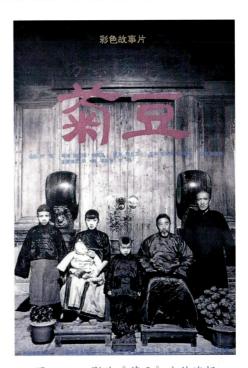

图1-16　影片《菊豆》宣传海报

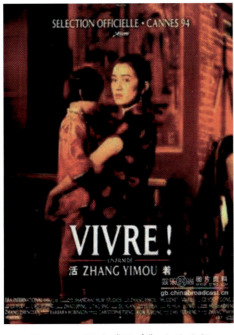

图1-17　影片《活着》宣传海报

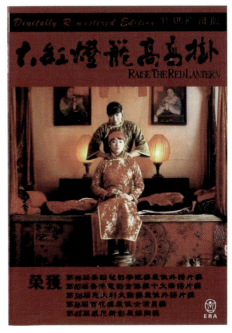

图1-18　影片《大红灯笼高高挂》宣传海报

图 1-19　影片《魂断蓝桥》剧照

影视艺术与戏剧的关系更为密切。我们知道,戏剧也是综合艺术,几百年来戏剧艺术在编剧、导演、表演、舞美等方面所形成的艺术规律为新生的影视艺术提供了异常丰富宝贵的经验。法国早期电影大师乔治·梅里爱首先将戏剧的程式引入电影,把导演、演员、化装、道具、服装、布景、冲突等一系列戏剧元素搬进电影中,拍出了戏剧式电影,建立起戏剧电影的雏形。之后,以美国好莱坞电影为代表的强调冲突、强调戏剧性高于电影性的影片便被称为戏剧式电影,这种结构也被称为传统式电影结构,《魂断蓝桥》便是这种电影的经典之作(见图 1-19)。现在,颇受观众欢迎的电视剧也大多以戏剧冲突为主要审美特征。在戏剧艺术的元素中对影视产生最大影响的是表演,早期的电影演员几乎都是戏剧演员,即使在当前,很多电影演员其实也是由戏剧演员转行而来的,表演中还经常流露出戏剧表演的痕迹,如夸张的表情、手势、动作等。戏剧的表演理论也极大地影响了影视表演,如苏联的表演理论大师斯坦尼斯拉夫斯基的体验派表演美学和法兰西戏剧学院的表现派表演美学都对影视的表演产生过极大的影响,因为从角色的创造和生活的体验来看,戏剧的表演和影视的表演是有很多相通之处的。

3. 时间艺术与空间艺术的综合

时间艺术与空间艺术的综合是影视艺术综合性的又一个方面。根据艺术形象的存在方式,艺术可以分为时间艺术、空间艺术和时空艺术三大类。时间艺术(如文学、音乐)的艺术形象要在一定的时间流程中展开和完成,但不具备空间的具体性;空间艺术(如绘画、雕塑、建筑)存在于一定的空间之中,但无法表现一个事物运动的过程,因此只能依靠暗示造成时间张力的幻觉;时空艺术(如舞蹈、戏剧、影视)则既存在于具体的空间中,又具备时间的流程,构成的因素是多维的。对影视艺术来说,它是一种形态复杂多变的时空复合体。

影视艺术与其他艺术相比,在时空上有着极大的自由。由于影视技术和剪辑技巧的发展,运用摄影机械记录下来的影像可以自由地分切和组合,现实的时空和影院的时空就不可能对它产生限制和束缚;时间可以自由地伸展或压缩,空间可以灵活地转换;既可以表现现在,也可以表现过去和未来;既可以表现人物的外部

行为,又可以表现人物的内心世界。这正是影视艺术题材的广泛性、表现手法的丰富性、风格样式的多样性的原因。

总之,影视艺术实现了时间艺术与空间艺术的有机结合,终于使艺术家力求全面反映生活的愿望变为现实。影视艺术不再像其他艺术那样仅仅抽取客观世界的某一个方面来反映生活,而是利用现实世界诉诸人类感官的一切属性,使客观生活的各个方面如同在现实中一样,以其固有的紧密联系的方式,反映在它的有机完整统一的形象中,这也是影视艺术最具有逼真性的原因。

需要指出的是,影视艺术对传统艺术的综合绝不是机械的相加或混合。影视艺术对其他艺术的综合是一个既有保留又有扬弃的过程,也就是说影视艺术保留了各门艺术中与自己的特性相融的部分,并使之"电影化"。如戏剧元素进入影视以后,其艺术的核心元素、所形成的艺术真实感都已与戏剧不同。戏剧的艺术核心是演员的表演,没有演员当然也就不可能有戏剧,演员用声音的"表演"来传达剧作的台词,所以戏剧又可以说是"对话的艺术";而影视艺术的核心是摄影,电影的所有艺术元素都通过摄影得到表现,人物的对话在影视艺术中便不再是核心的元素,过多的人物语言反而会削弱电影语言的表现力。

总之,高度的综合性是影视艺术区别于其他艺术的一个重要特性,这种综合的独特之处在于以下方面。第一,这种综合是一种直接的综合。其他门类的艺术为了提高和丰富自身的艺术内涵,揭示更多的生活意蕴,也有综合的追求,如时间艺术追求某种空间形式的存在,空间艺术也力争获得时间上的延续,"诗中有画"、"画中有诗"、长轴画卷、交响乐等都表现出这种综合的意向,但是,这些都不直接借用他方的手段而只以自身的手段加以表现,只是一种"间接的综合"。影视艺术却凭借现代化的技术手段,对其他艺术进行了直接的综合:影视不是音乐,但可以直接借鉴音乐的节奏和旋律;影视不是绘画,但可以直接运用绘画的构图和色彩;影视不是文学,但可以自由地、几乎不受任何限制地反映生活;影视不是戏剧,但可以借用戏剧的结构和叙事手段。由此可见,影视可以直接将其他艺术的元素熔于一炉,成为一种直接综合的形式。第二,这种综合是一种全面的综合。许多艺术对其他艺术的综合总是存在着各种各样的局限,一般只能综合其他艺术元素的一种或几种。例如绘画,一个优秀的艺术家可以匠心独运,赋予某幅画以时间的流动感,从而获得时间艺术的一些审美效应,但是如果要把音乐中的节奏元素综合进去就是比较困难的了。影视艺术却可以把其他各类艺术中对它有用的元素综合进去。影视艺术既综合了造型艺术中的绘画、雕塑、建筑,又综合了表演艺术中的音乐、舞蹈;影视艺术既离不开语言艺术,也离不开戏剧艺术。总而言之,由于影视艺术是既建立在时空交叉点上又建立在声画合一基础上的综合性艺术,它就必须向所有的时间艺术和空间艺术直接而全面地借鉴各种艺术手法。

1.2.2 逼真性

影视艺术的逼真性是指影视作品可以在最大程度上真实地再现客观世界,影视作品所反映的生活能够酷似生活的原貌。应该说,人类自古以来就有一种愿望,想要逼真地模仿客观世界。古希腊文艺理论家们所提出的"模仿说",就是童年期的人类对这一愿望的典型表述。但由于技术手段的限制,当时的人类不可能逼真地模仿客观世界。柏拉图说模仿者的产品和自然隔着三层。在某种程度上,我们倒可以借用他的这句话,表明当时的艺术还不具备逼真地再现客观世界的能力。然而,随着摄影术的发明,人们终于可以逼真地再现客观世界了。但摄影照片毕竟只能记录客观世界的一个个瞬间,只有当电影、电视逐步成熟之际,逼真、完整而连续地再现客观世界才真正成为可能。从此,一代又一代的电影理论家和电影创作者们都不懈地探索着如何让影视作品更加逼真地再现客观世界。

图1-20 影片《偷自行车的人》剧照

德国电影理论家克拉考尔(Siegfried Kracauer,1889—1966年)在其名著《电影的本性——物质现实的复原》一书中提出,电影应该再现处于复杂多样的运动状态中的外部现实,记录和揭示物质的现实;电影镜头必须原封不动地保留未经加工的物质现象的多种含义;电影的主题物是可见现象的无尽洪流——不断变化中的物质存在形式。电影所摄取的是事实的表层,一部影片越少直接接触内心生活、意识形态及心灵问题,就越富于电影性。意大利新现实主义电影主张走出人工搭建的摄影棚,把摄影机直接扛到大街上去,在真实的街头实景中拍摄"真实"的故事片。为了使影片更加逼真,罗西里尼、柴伐梯尼和德·西卡等人还反对使用职业演员来扮演角色。在意大利新现实主义电影的代表作《偷自行车的人》(1948年,见图1-20)中,男主角安东尼奥就由一位真正的工人饰演,他的妻子和儿子也由非职业演员扮演。1995年,丹麦一群年轻的电影人成立了"Dogma(道格玛)电影小组",提出了著名的"Dogma95"宣言:坚持实景拍摄;必须用手持摄影机进行拍摄,摄影机要跟随人物的动作进行一种近似纪实风格的拍摄;拍摄中采用自然光效,禁止使用光学技巧;声画同步,不能使用无声源音乐,等等。究其实质,克拉考尔、意大利新现实主义电影和"Dogma95"宣言所强调的都是尽可能逼真地再现原生态的客观世界。

影视艺术之所以能够具有逼真性,是与影视作品独特的生成方式密切相关的。首先,电影摄影机和电视摄像机镜头"看"世界的方式与人眼看世界的方式非常相似。原生态的人与景物,经过电影胶片、电视录像带和激光视盘(DVD、VCD、LD等)的记录,通过电影放映机和银幕或电视播放设备和电视机还原物体的影像,然后被人们的眼睛所接收,同人们用眼睛直接去观看现实世界中的这些物体并在视网膜上留下影像的过程,基本上没有多少视觉反应上的差异。所以,影视艺术所创造的视觉上的逼真,可以称为"等同性逼真"。

其次,在拍摄影视作品的时候,尽管创作者会在电影摄影机或电视摄像机镜头与被拍摄的人和物之间的距离、角度、焦距及摄影(摄像)机自身的运动等方面做出设计,甚至会对被拍摄的人或物进行修饰,但被拍摄的人或物在电影胶片、电视录像带和激光视盘上被转化成影像信号的光学及电学过程,却可以不受人的主观性的影响(尽管在后期制作阶段,人们还可以对已经生成的影像进行人为的加工);并且,这些影像信号通

过电影放映机和银幕或电视播放设备和电视机被还原成为影像的过程,也可以不受人的主观性的影响——换句话说,同一部电影拷贝,用同样的放映机和银幕,在同一家电影院放映,即使放映员不同,但放映效果不会有什么差别。因此,如果人们愿意,那么,影视作品可以在最大程度上保持客观性。这当然是与其他艺术相比较而言的,因为文学、绘画、雕塑、音乐、舞蹈等艺术在表现生活的时候,创作者对文字、色彩、线条、音符、旋律、动作等媒介的选择,不可避免地会带有主观性;但在影视艺术中,只要创作者愿意,影像的生成就可以不受或少受人的主观性的影响,而影像的还原更可以不受人的主观性的影响。

当然,影视艺术的逼真性也是相对的,会受到各种因素的制约。例如,影视作品在表现古代生活的时候,创作者不可能真正回到古代去拍摄;在表现战争、格斗等场面的时候,也不可能真的把一些演员给杀掉。归根结底,作为一门艺术,影视作品同样既要源于生活,又要高于生活,要讲究生活真实与艺术真实的辩证统一。换个角度来说,艺术贵在似与不似之间,所以,影视艺术有时需要逼真,有时则需要"避真"。正像梨园界一句行话所说的那样,"不像不是戏,太像不是艺"。这就涉及另一个问题了,那就是影视艺术的假定性。

1.2.3 假定性

假定性是一切艺术所共有的,它是指艺术作品毕竟不是真实的、客观的现实生活本身,不论看起来多么逼真,终究是人们对客观世界的主观表现。就影视艺术而言,其假定性主要是指影视作品与拍摄对象的非同一性。假定性是影视作品对客观世界进行艺术处理的一种方式和手段。

回顾一下电影的发展史,我们不难发现,卢米埃尔兄弟当年主要是用电影来记录现实生活中真实发生的事情,他们基本上是实地(实景)拍摄,拍摄前没有剧本,拍摄时不使用职业演员,更不使用特制的服装、道具和布景。简言之,卢米埃尔兄弟一味地重视并追求电影的逼真性,而忽略了电影的假定性。在他们的摄影机前,电影与原生态的生活之间被过于紧密地联系着。因此,他们只能创作出电影纪录片这一个片种。1897年,法国人乔治·梅里爱在蒙特利尔的庄园内创建了世界上第一个摄影棚。在他的摄影棚内,电影与原生态的生活之间的过于紧密的联系被大胆地割断了。梅里爱将戏剧中的规定情境和假定性原则运用到电影创作中来,从此,电影不仅可以"源于生活、再现生活",而且可以"高于生活、表现生活",电影因此而获得了更大的自由度,可以去"造梦",去创造虚拟的时空、虚拟的现实。戏剧是由真人来表演的,电影却先将真人的表演转化为胶片上的光影信号,再让观众去欣赏这些光影信号的运动。从这个意义上说,电影的假定性本来就应该比戏剧更强。影视艺术的飞速发展,以及如今计算机虚拟影像等技术在各国影视作品中的广泛运用,都应该归功于梅里爱将假定性原则引入了电影。

影视艺术假定性的表现形态是多种多样的:一是情节的假定性,如某些影片中极度夸张的情节;二是色彩的假定性,如故事片《红高粱》(1987)中,本来应该是无色的高粱酒,为了配合影片的造型风格而变成了红色的;三是时空关系的假定性,这通常是通过蒙太奇来实现的,蒙太奇或者对时间、空间进行压缩或放大(如影视作品中常用的快镜头、慢镜头),或者对现实的连续时空加以剪切,然后再重新拼贴,从而创造出客观世界中并不存在的时空关系;四是视听逻辑的假定性,如影视作品中经常出现的模拟人们用望远镜看景物时的视野,就是一种假定的视野,因为实际上用望远镜看景物时,人们的视野并不是像两个相交的圆圈那样的。在现实生活中,弄虚作假是令人厌恶的,但在影视艺术中,某些方式的弄虚作假却是可以的,甚至是必需的,此所谓"真作假时假亦真"。这是影视作品表现艺术真实(求真)的需要,也是影视作品追求审美效果(求美)的需要。

1.3　影视艺术的社会影响

电影诞生时被视为"杂耍",亦即被看成"雕虫小技",供人消遣;后来又被视为政治道德的附属物,成为政治思想的工具;同时也被视为一种娱乐手段,成为赚钱的工具,等等。无论怎么认定,其基本点应注意影视艺术之"美"。寓教于美,寓乐于美。应当说,影视艺术对社会进步具有巨大的推动力,对此,人们的认识是不断地发展和深化的。在特定的时候,影视艺术也可能会对已有的社会结构、行为规范、道德体系产生一种撼动、冲击。影视艺术是随时适应着社会(观众)的需求的。因此,一方面观众热衷于好莱坞的大片《亡命天涯》(见图1-21)、《生死时速》(见图1-22),一方面也热衷于影片《生死抉择》、电视剧《苍天在上》《忠诚》。这说明:同其他艺术一样,影视艺术同样具有认识作用、教育作用、审美作用和娱乐作用,但它是适应着社会的需求而发挥作用的。

1. 认识作用的影响

形象的影视艺术是人类观察世界的一个奇异的"窗口",能让人们获得形象的知识。鲁迅曾倡议用活动电影来教学生,并肯定其教学效果一定比教员的讲义好,将来恐怕要变成这样的。正如鲁迅所预言的,加利福尼亚大学历史系教授李斯瓦克在讲授三十节美国历史概况的教学中,有四节课是利用影片作为教材的。1982年12月在洛杉矶举行的美国历史协会年会上,125次会议中竟有10~20次会议是专门放映电影。由于历史教学中"可以用形象来表达书本无法表达的东西","现在美国历史协会已为电影历史片和电视历史片设立了一个奖"。当年鲁迅看电影时就主张"看看世界旅行记,借此就知道各处的人情风俗和物产",接着他又说,"我不知你们看不看电影,我是看的,但不看什么'获美''得宝'之类,是看关于非洲和南北极之类的片子,因为我想自己将来未必到非洲和南北极去,只好在影片上得到一点见识了。"鲁迅这番话的含义即借助电影来增长知识、开阔眼界。电视传媒的同时性特点,随时给人们以信息,特别是影视新闻片,更是信息的载体。

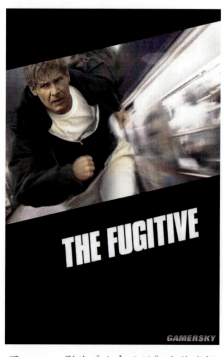
图1-21　影片《亡命天涯》宣传海报

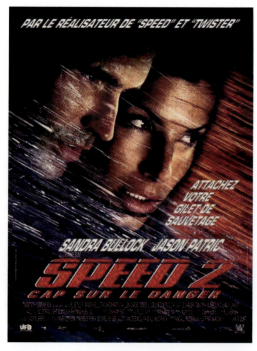
图1-22　影片《生死时速》宣传海报

图 1-23　影片《战舰波将金号》中的画面

在领悟影视艺术的认识作用时应看到其认识作用的价值是与信息量的大小分不开的。有时,在影视艺术片中,虚构的艺术形象也会产生一定的信息效果:如爱森斯坦 1925 年摄制的影片《战舰波将金号》片尾出现的强大的舰队(见图 1-23),曾使德国当局大为不安,认为年青的苏维埃国家有如此强大的舰队,并在德国议会上咨询苏联舰队的真正数目……爱森斯坦得意地写道:德国人"他们那双在惶恐中睁得大大的眼睛,却没有从银幕上看出一个真实情况:舰队追击的那些全景镜头,原来不过是外国的一个老牌舰队进行演习的旧新闻镜头而已。"

2. 教育作用的影响

人们同样将影视艺术称为"生活的教科书",即肯定其对人们生活的楷模作用。斯大林说:"电影具有在精神上影响群众的特别巨大的可能性,它帮助工人阶级及其政党以社会主义精神教育劳动者,组织群众为社会主义而斗争,提高他们的文化水平和政治的战斗力。"影视艺术的直观的生动的艺术形象,极易唤起人们的精神共鸣,从而产生教化作用。如电影《白毛女》在民主革命时期、苏联影片《普通一兵》在我国抗美援朝时期(志愿军战士黄继光就学习普通士兵马特洛索夫,用自己的身体去堵住敌人的枪眼)、影片《高山下的花环》在新时期都曾发生过巨大的教育作用。又如,我国 10 集电视连续剧《荒原城堡 731》,以其逼真的荧屏效果再现了日本关东军 731 石井细菌部队进行活体解剖、活体细菌实验的滔天罪行,揭露了日本军国主义者的残暴与野蛮,教育和启发人们警惕和反对侵略战争。播映后产生了巨大的震撼力和冲击力,我国香港、台湾地区以及朝鲜、新加坡都购买了这部电视剧的播映权和录像带。

应当看到的是,影视艺术的教育作用是由影视作品的思想倾向性所决定的。具有反动思想倾向性的影视作品,就会产生反面的教育作用。1942 年,日本东宝公司和海军报道部共同拍摄了表现日军偷袭珍珠港事件的影片《夏威夷、马来海海战》。这部影片强烈地唤起日本国民在非常时期的战争意识,有一千万日本观众看了这部影片。对此,日本电影理论家这样评说:"今天谁都可以断定这部影片是宣传军国主义的影片。

事实也正是这样。许多纯洁的、不幸的青年看了这部影片以后,兴奋地走进海军预备军官训练队,驾着自杀飞机去撞击美国舰艇,无疑是赞美了战争和死亡。这部影片给了大多日本人以深刻的震动,甚至有的人因为看了这部影片而改变了人生观。"这部宣传军国主义的影片,无疑助长了日本国内的军国主义倾向。可见,一部影片在一个特定的历史时期会产生特定的教育作用。

3. 审美作用的影响

影视艺术和其他艺术一样,也是"审美意识的物质形态化了的集中表现",它通过影视艺术形象提高人们的审美能力,达到陶冶性情、判断美丑和修养道德的目的。

首先,由于影视传媒是以画面和音响诉诸人的感官,因此影视艺术能让人们获得物质形态的美感,诸如影星的容貌(美与丑)、音乐的动人、景色的瑰丽,都因创作者的审美意识的投入而使观众感受到审美的愉悦。环境景物因影视的时空综合手段而产生巨大的美学价值。如法国影片《苔丝》,就出色地再现了维多利亚时代英国乡村的田园诗的风景;尤其是结尾,在黎明的微熹中,在斯道亨杰的巨石遗迹中,苔丝的被捕像是一种祭祀,朝阳的霞辉涂抹在苔丝姑娘的身上,使得整个画面呈现出一种悲剧般的崇高氛围。又如美国影片《金色池塘》(见图1-24)的片头:宁静绚丽的夕阳下的金色池塘,渲染出"夕阳无限好,只是近黄昏"的意境。

其次,影视艺术可以给人们以表现内容的美感。这是一种被唤起的情感、被激励的思想,它可以给人们以美的陶冶。诸如人物性格的魅力、意境的深邃、情操的高尚,都是影视艺术形象所能寄寓的美感意识。同时影视艺术还具有不同于其他艺术的具象效果。巴拉兹这样评价著名影星嘉宝所塑造的银幕形象:"嘉宝的美是一种更优雅、更高贵的美,这恰恰是因为它带着忧伤和孤独的痕迹……一种忧伤的受难的美、对肮脏的世界表示畏惧的姿势,要比微笑和狂喜更能表达出人类的崇高品质和纯洁高贵的灵魂。嘉宝的美是一种向今天的世界表示反抗的美。"

图 1-24　影片《金色池塘》剧照

我国影片《一江春水向东流》中的素芬的贤惠、善良、坚忍和柔弱，《红色娘子军》中的吴琼花的倔强、勇敢、忠诚和宁折不弯，《红高粱》中的九儿的漂亮、灵气、泼辣和爱憎分明……这些中国银幕上不同的女性形象，无疑展示了不同的性格之美。又如，影片《沙鸥》中的"圆明园大火洗劫后的几个残立的石柱"的画面，在"能烧的都烧了，只剩下些石头"的画外音的启迪下，它已经构成一种意境，成为激励人们奋发的象征。银幕形象的象征寓意是一种深层次的美。

4. 娱乐作用的影响

娱乐同样是一种社会作用，也同样是一种审美方式，我们应摒弃那些偏颇的看法。周恩来就十分注重电影的娱乐作用，他说："群众看戏、看电影是要从中得到娱乐和休息，你通过典型化的形象表演，教育寓于其中，寓于娱乐之中……朱德同志说我打了一辈子仗，想看点不打仗的片子。如果天天让人家看打仗的片子，人家就不爱看，就要去看香港片。"娱乐就是调剂精神，使人们从单调、烦躁、紧张、悲喜失度的心理状态中得到新的平衡。人具有一种自由娱乐的需要。对影视艺术娱乐作用的肯定，也就是对人作为一个文明的完全的人的享受意识的肯定，"只有当人在充分意义上是人的时候，他才游戏；只有当人游戏的时候，他才是完整的人。"同时也要看到，影视艺术若忽视了娱乐作用，势必会影响到它存在的条件（影视的商品性）和存在的意义（群众的接受）。应当承认，在一般情况下，艺术的原始动机——娱乐价值总是被观众放在第一位的。

具体而言，影视艺术的娱乐作用有两层含义。一是讲究视听感官的快感，或是情节的奇巧，或是场景的豪华，或是明星的魅力，或是服装的时髦，等等，可以使观众从银幕的幻象中获得一个丰富多彩的空间，获得一种精神的放松。因此，有些娱乐性比较强的影视片，其艺术假定性强化到了远离现实的境地，反而更能增添娱乐的兴味。二是追求知觉的愉悦。或是精神上获得补偿，或是压抑的情绪得到宣泄。因为观众审美鉴赏（和娱乐）之中存在一种"潜意识"或"集体无意识"，这或如西方接受美学所论的一种"先在结构"，它们是各民族社会心理在长期发展演变中积淀下来的。比如，人性中有一种潜在原始的"攻击欲"，对此，奥地利现代行为学创始人康拉德·洛伦茨认为，"运动的最大功能"是给那些攻击欲"加上一个健康而且安全的阀门"，让其获得释放。影视艺术有这种与运动相似的社会作用。比如我国的武侠片，对于观众而言，它有助于释放出长期受封建礼教束缚、缺乏一种自我拯救能力的积郁和惰性，所以观众在这些影片中看到武侠匡扶正义、除暴安良、善有善报、恶有恶报的情节时，大为高兴。当然，这种补偿和宣泄是有层次上的区别的，也有一个格调高低的问题。

在当代，我们对于影视艺术的娱乐功能的强化，是时代变异的结果，也是社会主义精神文明建设的一个方面。在重视娱乐功能的同时也不要走向极端，只重视娱乐作用，而忽视其他的社会作用。

影视艺术的认识、教育、审美和娱乐等功能，往往是互相补充和互相渗透的。如卓别林早期的无声片《淘金记》（见图 1-25）、《摩登时代》（见图 1-26）有很强的娱乐性，但它同样具有很强的认识作用和教育作用，甚至可以称其为"政治片"。又如，我国一些当代性很强的影视片，对改革精神的弘扬、对党风民气的匡正、对邪恶势力的惩治等，同样具有一种精神上的宣泄和补偿的审美和娱乐作用。所以，我们应主张寓教于乐，寓教于美，注重思想性和艺术性、历史性和当代性等不同逻辑范畴的侧重和交切，这样才能适应我们这个时代对影视艺术的多元化的需求。影视艺术社会作用的发挥，同其他艺术一样，需要通过艺术欣赏和评论的途径。

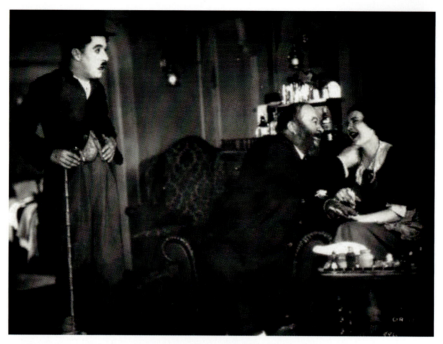

图 1-25　影片《淘金记》剧照

图 1-26　影片《摩登时代》剧照

第二章 影视艺术发展简史

2.1 电影的发明(1829—1895 年)

2.2 早期电影(1895—1907 年)

2.3 默片时期(1908—1926 年)

2.4 经典电影时期(1926—1946 年)

2.5 战后现代电影时期(1946—1978 年)

2.6 当代电影(1979 年至今)

从广义上讲,历史指的是一切事情以往的运动发展过程。历史是对人类以往历史过程的记录、对人类以往历史经验的总结和对历史发展规律的探讨。探索影视艺术发展历程,从中寻出影视艺术的发展规律,同时了解电影与电视发展历程中的主要创作技术、艺术流派、重要的作品等,有利于更好地理解影视艺术的内涵。

2.1 电影的发明(1829—1895年)

任何一种艺术形式都不像电影那样对物质形式有如此大的依赖,它是建立在19世纪世界科学技术大发展的基础之上的。

2.1.1 "视觉滞留"现象的发现

1829年,比利时著名的物理学家约瑟夫·普拉托(见图2-1)通过观察发现,外界物体从人的眼前移开后,该物体反映在视网膜上的物像不会马上消失,而是继续短暂滞留一段时间,他统计约为1/3秒。1832年,他制作了一个玩具——"诡盘",奠定了电影发明的基础,他还因此获得了"电影祖父"的称号。其实,在电影接受过程中,真正起作用的并不是"视觉滞留",而是"心理认同",电影语言也正是建立在人的视觉听觉所产生的心理活动——幻觉的基础上的。

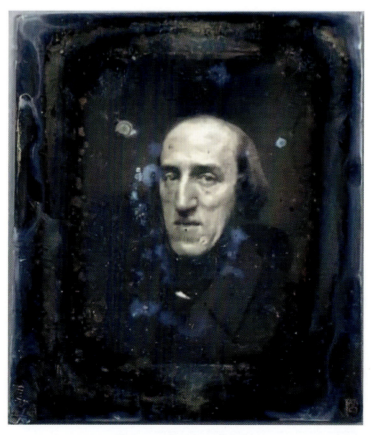

图2-1 约瑟夫·普拉托

2.1.2 摄影术的发明

1824年,法国人尼塞福尔·涅普斯用12小时曝光,拍下了一幅名为《餐桌》的静物照片。1839年,另一个法国人雅克·达盖尔根据文艺复兴以后在绘画上的小孔成像的原理,发明了在暗室中将形象固定在贴有银纸的铜片上的曝光方法——"银版照相法"。这一年被后人定为摄影技术发明年。1840年,曝光时间减到20分钟。过不了多久,摄影时间只要一两分钟就够了。1851年,曝光时间缩短到几秒。到了19世纪70年代,大约1/25秒的较快曝光技术出现了,但当时只有一个玻璃感光板。以上这些都是静态的摄影,最早连续摄影来自于一次对马的拍摄。

1872年到1878年,美国加利福尼亚州的利兰德·斯坦福和英国人爱德华·穆布里奇总共用了5年的时间,终于连续拍摄出马跑动的姿态。这就是摄影机的雏形。1882年,法国人马莱利用左轮手枪的间歇原理,研制了一种可以进行连续拍摄的"摄影枪"。此后他又发明了"软片式连续摄影机"。1889年,美国著名的发明家爱迪生和乔治·伊斯曼的工厂合作,创造了以赛璐珞为片基的、透明的、长条、柔软而且凿有洞孔的胶片,使胶片能在摄影机中以同样间隔进行移动。

1894年,爱迪生在其助理狄克逊的协助下发明了可以拍35毫米电影短片的摄影机——"电影视镜"(见图2-2),这就是最早的电影放映机。但"电影视镜"只能供一个人观看,不能在大银幕上放映。

1894年,卢米埃尔兄弟(见图2-3)根据他们父亲买回来的"电影视镜",创造性地运用缝纫机间歇运动的机械原理发明了电影放映机的抓片机构,解决了电影胶片如何间歇地通过放映机片门的问题。这是一种既可拍摄又能放映的机器,除当时的手摇把柄今天被淘汰外,其原理与构造和今天的摄影机无大区别。1895年3月22日,他们在巴黎的法国科技大会上首放影片《工厂大门》(见图2-4)获得成功。同年12月28日,他们在巴黎的卡普辛路14号大咖啡馆里,正式向社会公映了他们自己摄制的一批纪实短片。卢米埃尔兄弟是首次利用银幕投射式放映电影的人。从此,人们把1895年12月28日世界电影首次公映之日定为电影诞生之时,卢米埃尔兄弟自然当之无愧地成为"电影之父"。

图2-2 电影视镜

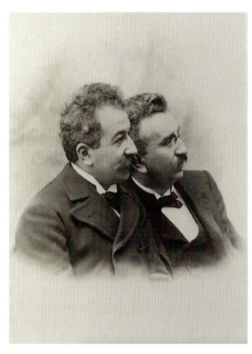

图2-3 卢米埃尔兄弟

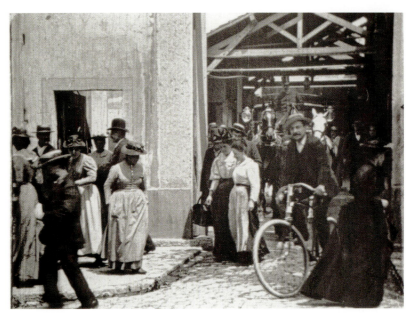

图 2-4　影片《工厂大门》中的画面

2.2　早期电影（1895—1907 年）

2.2.1　卢米埃尔兄弟的"活动电影"

卢米埃尔的影片明显的特点是纪实性。由于影片直接地拍摄真实的生活,给观众以身临其境的亲切感。他们那些记录社会和家庭生活的影片,对后世产生了深远的影响,成为写实主义的开路先锋。

卢米埃尔兄弟对电影的贡献虽然很大,可是停留在某种技术水平上的卢米埃尔的现实主义却未能给予电影所应当具有的艺术手法。这种只能放映一分钟,而在艺术手法上又仅仅局限于题材选择、构图和照明的活动照片,由于它的表现方法只是平铺直叙,结果把电影导向了死胡同。正因为作为再现美学传统鼻祖的卢米埃尔兄弟拍摄的影片缺乏艺术吸引力,于是便出现了另一位电影创始人乔治·梅里爱,他的影片代表了另一种对立的电影美学——表现美学。

2.2.2　乔治·梅里爱的"银幕戏剧"

开始时,梅里爱完全模仿卢米埃尔的方法,对现实生活进行实录。但是,一个极偶然的机会使他发现了"停机再拍"的电影技术手段。1897 年,他花了 8 万金法郎在巴黎郊外蒙特利尔自己家的庄园里建起一个摄影场。1902 年,梅里爱根据科幻小说编导了著名的科学幻想片《月球旅行记》(见图 2-5)。这是他的巅峰之作,在电影史上产生了深远影响。全片由 30 个场景组成,历时 16 分钟。

梅里爱对世界电影的发展也贡献良多,主要有以下四大方面。第一,他首次把许多照相特技应用到电影上来。第二,梅里爱发现的"停机再拍"能使不同场景形成新的组合,产生新的含义。第三,梅里爱把戏剧表现手法移植到电影中来。第四,他是电影导演的创始人。

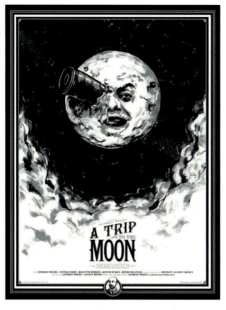

图 2-5　影片《月球旅行记》海报

2.2.3　布莱顿学派、百代时期以及鲍特的《火车大劫案》

1. 布莱顿学派

1900 年到 1903 年期间,英国出现了世界电影史上最早的一个电影流派——"布莱顿"学派。布莱顿是英国南部的海滨城市,学派的主要代表性人物 G.A. 史密士和詹姆士·威廉逊是当地两位出色的照相师。他们主张像卢米埃尔那样,在室外场景中创造"真实的生活片断"。他们提出了"我把世界摆在你的眼前"的口号。詹姆士·威廉逊在表现现实生活时,往往按照自己的想象加以发挥,并非完全忠实于现实生活的真实。1900 年拍摄的《中国教会被袭记》(见图 2-6)是他的代表作。该片首次成功使用了追逐和救援的戏剧式场面,使用蒙太奇手段使两个不同情境中的形象交替出现,从而使镜头与镜头之间相互呼应,随意流畅,造成剧情的渐次紧张。

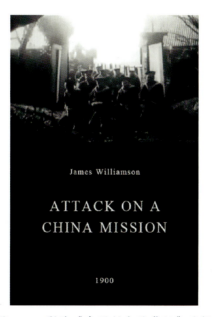

图 2-6　影片《中国教会被袭记》海报

G.A. 史密士把特写镜头运用于电影语言的形式系统,发展了它的叙事因素。史密士创造了最初的真正的蒙太奇形式。布莱顿学派另外一位代表人物是威廉·保罗,1900 年,他剪辑了一部影片《彼卡德里马戏团的摩托车表演》(他并不担任该片的导演),这是世界上第一部有意识地用移动摄影法拍摄的外景影片。该片带给观众强烈的视觉冲击,有一种好像坐在开足马力的汽车里向前飞驰、险些要发生撞车事件的感觉。同样仅仅是几分钟的短片,同卢米埃尔影片中的小资产阶级情调以及梅里爱影片中的幻想神话故事相比,布莱顿学派的影片中表现出了极其可贵的现实主义的萌芽。而在形式上,布莱顿学派具有初步的蒙太奇意识,真正使影片朝着电影化的方向迈进了关键的一步。

2. 百代时期

当影片生产在英国还停留在手工业阶段,法国电影已经进入了工业化的"百代时期"。法国人查尔斯·百代是一位极富眼光的商人,成立了百代公司,起初主要经营留声机,从 1901 年开始专注于电影制作。1920 年,百代建造了拥有四面玻璃的摄影棚,并开始销售百代摄影机。

3. 鲍特的《火车大劫案》

在这一时期,不能不提到的是埃德温·鲍特。这位美国人曾经是爱迪生公司的一个电影放映员,后来成为公司的摄影师。1903 年,鲍特完成了他最重要的作品——《火车大劫案》(见图 2-7)。在这部影片里一共使用了 14 个镜头来表现 14 个场景,每一场景都是由一个镜头拍摄下来的完整事件中的一部分。同时,这种叙事方式不需要任何文字叙事语言的注释便可以使人一目了然。《火车大劫案》也开拓了美国西部片的类型基调和发展方向,影片吸引了许多的观众,在商业上取得了巨大的成功,曾占据美国银幕达 10 年之久。

图 2-7　影片《火车大劫案》剧照

2.3 默片时期（1908—1926年）

2.3.1 格里菲斯

格里菲斯一开始只是在比沃格拉夫公司当配角演员，且曾经出演鲍特的影片。从1908年起，格里菲斯兼任导演，以平均每星期两部影片的速度，4年内为比沃格拉夫公司共拍摄了近450部10分钟以内的短片。这些短片的拍摄为格里菲斯积累了丰富的经验，也培养了他在很短的篇幅内进行叙事的能力。

1913年，格里菲斯离开了比沃格拉夫公司，带着他的制作团队来到了新兴的美国电影中心——好莱坞，成立了自己的独立发行公司，并与独立制片商合作。不久，格里菲斯就拍摄了电影史上不朽的名作——《一个国家的诞生》，从此名声大振。影片《一个国家的诞生》是一部经典的好莱坞巨片，史诗性地展现了美国南北战争的历史。这部影片虽有反动的种族主义倾向，但在艺术技巧上却有划时代的成就。这部长达3小时的影片，以有条不紊、张弛有度的叙事手法，形象地反映了美国南北战争前后所发生的重大历史事件，既有壮观的场面、历史伟人，又有细腻、温情的平凡百姓；既有残酷的战争、节奏紧张的营救，又有安逸的生活以及美妙情趣的抒发。《一个国家的诞生》标志着美国无声电影已经走向成熟，同时也标志着世界电影艺术一个质的飞跃，它将电影从街头杂耍引入艺术的殿堂。

2.3.2 欧洲先锋派电影运动

格里菲斯的成功，为电影艺术的殿堂奠定了基石。这门生命力极强的艺术形式一旦趋于成熟，其他姊妹艺术也开始向它靠拢。第一次世界大战之后，美国取代法国和欧洲成为世界电影霸主，其日趋类型化的商业电影日渐成为世界电影的主流。而有着悠久深厚的文化艺术传统的欧洲，试图走一条与商业化气息浓厚的美国电影不同的艺术道路。20世纪20年代，欧洲出现了第一次电影观念革命——先锋派电影运动。这个前后不到10年，以失败而告终的电影运动是电影史上的一个奇特现象，它的出现从形式上看是各类艺术形式相互渗透的尝试，但实际上有着广泛的社会政治背景和文化动荡的环境。

1. 德国表现主义电影

表现主义是大约从1908年开始形成于绘画和戏剧领域的一个艺术风格，它出现在欧洲许多国家，在德国尤盛。它首先出现于绘画界，强调用特殊手法反映现实世界，其基本美学原则就是强调以夸张的、变形的甚至怪诞的形式去表现艺术家的内心世界。1919年，德国拍出了第一部具有表现主义风格的影片《卡里加里博士》（见图2-8）。表现主义电影是德国最早的一种民族电影流派，不仅对战后德国电影产生了重大的影响，而且对世界电影，特别是对美国20世纪30年代的恐怖片、盗匪片和四五十年代流行一时的"黑色电影"的出现和发展也产生过一定的影响。

2. 法国印象派电影

20世纪20年代，法国一群年轻的电影导演认为电影有着纯粹作为艺术的本质，而无须借助剧场或文学的传统。这群电影导演以德吕克为中心，包括阿贝尔·冈斯、谢尔曼·杜拉克、让·爱浦斯坦等人，他们被称为法国电影中的印象派。印象派电影以情感为表现中心，善于描述细微心理的情境。在影片《车轮》中，火车碰撞那场戏就用加速剪辑处理，镜头长度由13格递减到2格。这类电影形式也开创了电影技术的新领域，冈斯拍摄的影片《拿破仑》出现了电影史上最早的"宽银幕"电影。影片用三块银幕来表现某些场景，即著名的"三画合一"技巧。

图 2-8　影片《卡里加里博士》剧照

3. 达达主义和超现实主义电影

达达主义是第一次世界大战期间出现的现代文艺流派。达达主义的宗旨在于反对一切有意义的事物，主张破坏一切艺术规范，推崇个性的彻底自由。相应地，达达主义影片的特点也是没有主题、没有情节，追求奇异怪诞的视觉效果。在达达主义的影响下，抽象电影进入高潮。

2.3.3　苏联蒙太奇学派

十月革命胜利后，新建立的苏维埃政权极为重视电影。1919年，苏联电影在各种物资紧缺，几乎没有电影器材和设备的情况下，开始了自己的电影研究。

1. 库里肖夫

库里肖夫是苏联蒙太奇理论的第一位研究家，他以实验"库里肖夫效应"而闻名于世。"库里肖夫效应"充分证明了蒙太奇在电影拍摄中确实有一种奇特的功效，有目的地将不同镜头加以并列，便可以获得一种新的含义。库里肖夫主张电影的素材就是影片的片断，而构成的方法则是按一种特殊的创造性的次序把片断连接起来。他坚持认为电影艺术的开始在于导演按照各种不同的次序和各种各样的组合方式把各种不同片段连接起来的那一刻，而非开始于演员的表演和各个不同场面的拍摄。因为，只有在剪辑的时候，导演才可以按照自己的想法通过不同的组接镜头的方式得到各种不同的结果，才开始为电影赋予其自身的含义。

2. 爱森斯坦

根据爱森斯坦的蒙太奇理论，蒙太奇与象形文字之间有一致之处，例如两个不同的象形文字融合在一起就能构成一个表意文字，如"鸟"变成"鸣"。爱森斯坦最成功的电影是《战舰波将金号》（见图2-9），这部影片至今仍被公认为世界电影史上的最佳影片之一。这部影片让爱森斯坦一跃成为具有世界声誉的电影艺术大师。爱森斯坦的贡献除了蒙太奇的艺术实践，还有蒙太奇理论的阐述，他使之成为一个完整的美学体系。同时，我们也要看到爱森斯坦的局限性，他主张电影艺术的目的不在于形象地表现现实，而在于表现概念。创作上，他脱离了真实的生活素材，过分夸大了蒙太奇的作用，使得他与自己趋向现实主义的作品风格极不统一。

图 2-9　《战舰波将金号》画面

3. 普多夫金

20 世纪 20 年代,普多夫金(见图 2-10)在进行电影创作的同时,还和爱森斯坦一道创立了蒙太奇电影理论。普多夫金在这一时期发表了重要的电影理论著作《电影导演和电影素材》《论电影编剧、导演和演员》以及《电影剧本》等,对当时的电影美学发展做出了显著贡献。普多夫金非常重视演员的作用。普多夫金还从蒙太奇理论立场出发提出了"电影演员工作的非连续性"和"蒙太奇形象"的理论,他在电影创作中依靠演员的表演,强调在电影中保留演员表现的性质。

图 2-10　普多夫金

2.4 经典电影时期（1926—1946 年）

2.4.1 有声电影的兴起

1927 年对电影来说是具有划时代意义的一年。这一年，声音真正进入了电影。1927 年 10 月，由华纳兄弟公司拍摄并上映的一部音乐故事片《爵士歌王》，便标志了有声电影的诞生。其实，《爵士歌王》也并非一部真正的有声片，它只有几句话和几段歌词。然而，它却受到观众们的热情欢迎，影片在发行上的成功不仅使得当时濒临破产的华纳兄弟公司赚得了起死回生的利润，而且促使美国所有的电影制片厂在两年之内都改为拍摄有声片，美国的电影观众也从 1927 年的 6000 万，猛增到 1929 年的 11000 万。电影的无声时代就此宣告结束。

声音进入电影丰富了电影蒙太奇的内涵和手段。有声电影取代无声电影，是符合电影发展的客观规律的，也是有其客观必然性的，因为有声电影的诞生标志着电影走向艺术真正发达的时期。1933 年以后，由于技术的进步，电影制作中同期录音得以改为后期录音。同时，有关声画蒙太奇的理论和手法都有了较大的发展。

2.4.2 经典好莱坞电影的发展

在这一时期，除了声音与色彩进入电影，使得电影艺术进入一个新的阶段，最引人注目的还是美国电影对梦幻的营造及电影工业的成熟发展。

1. 好莱坞的制片厂制度

第一次世界大战后，特别是 20 世纪 20 年代初，美国电影业出现了兼并风潮，吞没了为数众多的小制片商和放映商。20 年代中后期，最终形成了好莱坞八大公司：派拉蒙、米高梅、华纳兄弟、20 世纪福克斯、环球、哥伦比亚、雷电华、联美。八大公司每年生产五百部左右的影片，迅速取代法国成为世界电影业的霸主。它们决定着美国电影的制作方式、艺术风格，也操纵着美国乃至全球观众的趣味和时尚。

2. 类型电影

类型电影是好莱坞电影在其全盛时期所特有的一种创作方法，一种与商品生产结合在一起的特殊的影片创作方法。它是在制片厂制度下形成和发展的。类型电影就是由不同的题材或技巧所形成的不同的影片范式，实质上是一种艺术产品标准化的规范。

好莱坞的类型电影，在主题和题材、图像和符号、人物和情节以及形式和技巧等方面都是雷同的。它们从制片厂的流水线上滚滚而出，流向全世界的影院。虽然绝大多数都是过眼烟云似的通俗娱乐片，但也推出了一些传世佳作，如《乱世佳人》（见图 2-11）、《蝴蝶梦》以及喜剧大师卓别林的杰作《摩登时代》、《大独裁者》（见图 2-12）等，这些影片不仅被奉为好莱坞的经典之作，而且也为世界电影史册增添了辉煌的一页。世界观众由此熟悉了那些在银幕上塑造了一个个性格鲜明的人物形象的明星：卓别林、鲍嘉、盖博、泰勒、劳伦斯、琼·芳登、英格丽·褒曼等。

图 2-11　影片《乱世佳人》海报　　　　图 2-12　影片《大独裁者》海报

2.4.3　法国诗意现实主义

诗意现实主义是法国20世纪30年代以后出现的一种电影创作倾向,它并没有像法国的印象派电影和苏联的蒙太奇电影那样有统一的运动。这些影片大都以法国的现实生活,特别是下层人民的生活为题材,在表现日常生活的真实场景的同时,具有某种诗情画意,往往能够给予观众一种诗意的满足。

让·维果(1905—1934年)是诗意现实主义的先驱人物。这位英年早逝的天才在短暂的创造生涯中完成了四部作品:被称作"先锋派末期强有力的作品"的纪录片《尼斯景象》,纪录片《塔利斯》,故事片《操行零分》(1933)和《驳船阿塔郎特号》(1934)。

2.4.4　苏联社会主义现实主义

20世纪30年代的苏联电影完全改变了20年代蒙太奇学派进行的形式探索,开始深入现实生活,以革命的乐观主义精神,讴歌新事物、新思想、新生活和新的人物形象。

在30年代初,一直被四位蒙太奇大师的名声所埋没的一些电影制作者们,开始崭露头角,拍摄出了一些优秀的影片,如柯静采夫、塔拉乌别尔格、尤特凯维奇、莱兹曼和马契列夫等。

1934年诞生的《夏伯阳》被看作是苏联社会主义现实主义电影创作的里程碑之作,这部电影由瓦西里耶夫兄弟导演。《夏伯阳》的成功,使得苏联社会主义现实主义的电影创作进入了一个新的高峰时期。这一时期的苏联大多数电影制作者往往用一些简单的表现手段去拍摄影片。比较同时代的世界电影,比较其他的创作方法,苏联电影无论在叙事内容,还是人物形象等方面,都是更为贴近社会现实、更为吸引观众的,因而也就更具审美价值和社会意义。

其后的卫国战争,使得苏联电影业遭到了严重的破坏,不得不改变了原来正常的生产秩序,一部分电影制片厂迁到后方,而一大批优秀的电影工作者则投身于卫国战争的洪流中,组成了战地摄影队,定期出品专集片和杂志片,被统称为"战时影片集"。但是,从20世纪40年代后半期起,伴随着斯大林的"个人迷信"的泛滥,以及他对苏联电影的直接干预,苏联电影社会主义现实主义的创作方法走向公式化、概念化。直到1953年,斯大林去世,苏联电影创作才开始出现了新的转机。

2.4.5 纪录电影

纪录片制作和纪录片电影观念在1920年前后就已经出现,在20世纪20年代中后期到30年代出现了几个主要的纪录电影派别。"纪录片"这个词是由美国影评家在1926年评论弗拉哈迪拍摄的《摩阿那》时创造出来的一个新词,并同时指出纪录片的概念是与故事片相对而言的,故事片是对现实的虚构、扮演或重建,与之相对,纪录电影以"非虚构"作为自身的基本特性。

1. 弗拉哈迪与《北方的纳努克》

1922年,因制作了《北方的纳努克》(见图2-13),弗拉哈迪(见图2-14)被称作纪录影片之父,影片展现了北美爱斯基摩人在冰天雪地中的生活场景。弗拉哈迪并不是机械地记录生活,片中每一个场面都是预先计划好的,并与纳努克一起取舍拍摄好的内容。他要求自己成为影片内容的积极参与者,其创作指导思想是把非虚构的生活场景同自己的想象与诗意完美地结合起来。1926年,弗拉哈迪还拍摄了《摩阿那》,展示世外桃源般的萨摩亚群岛上,毛利人和谐快乐的生活场景。之后,他又拍摄了几部不同题材的纪录片。1948年拍摄最后一部名作《路易斯安那州的故事》,这是一部自传性的影片。

2. 维尔托夫的电影眼睛派

维尔托夫(见图2-15)在十月革命期间负责苏联新闻影片的摄制,到了20世纪20年代,他已经形成了关于"电影眼睛"的理论。这一理论声称由于摄影机的镜头具有记录现实的功能,故而比之于人的眼睛更具优越性。他在1922年对其理论进行了实践,拍摄了一系列名为《电影真理报》(见图2-16)的新闻影片,并定期按杂志形式发行,共发行了12期。每一期的新闻影片都关注两三件当时的时事或日常生活。他认为电影必须忠实地摄录生活,要善于摄录生活即景。他反对故事片的一切虚构手法,竭力排斥传统的场面调度、电影剧本、演员和摄影棚的使用方法。但是维尔托夫并不反对蒙太奇,他允许在保持镜头内容真实的条件下,运用镜头的剪接去发挥电影分析和综合现实的能力。维尔托夫同属于这一方面内容的还有一些重要的代表作品,如《前进吧,苏维埃》(1926)、《在世界六分之一的土地上》(1926)和《关于列宁的三支歌》(1934)等。维尔托夫的理论与实践被20世纪20年代欧洲的许多崇尚纪录主义的电影制作者们追随和效仿,甚至到了20世纪60年代,法国新浪潮运动中的"真理电影",也曾受到了维尔托夫"电影眼睛"理论的影响,创造出一种将纪录片和故事片相结合的、更加具有现实感和真实感的影片来。

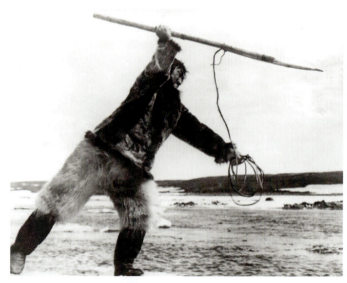

图2-13 影片《北方的纳努克》剧照

图2-14 弗拉哈迪

图 2-15 维尔托夫

图 2-16 《电影真理报》

3. 英国纪录电影

曾有众多的英国人为电影的诞生和发展做出了重要贡献,英国早在 20 世纪初的"布莱顿学派"就对电影艺术的发展做出了重要贡献。20 世纪 20 年代末到 40 年代初,在英国电影大事记中,最突出的要数由约翰·格里尔逊领导的纪录电影运动。

英国纪录电影在创作思想上受苏联电影,特别是维尔托夫的"电影眼睛"理论的影响较深。同时,还吸收了法国先锋派的经验,在画面构图、镜头剪辑、声画配合等方面极力精雕细琢。而这其中最突出的要数约翰·格里尔逊。

1929 年,格里尔逊得到政府部门的资助,拍摄了一部长达 50 分钟的纪录片《漂网渔船》。影片反映了北海捕捞鲜鱼渔民的生活,其构图精巧,画面优美,编辑流畅,配音清晰,具有"交响乐式"的蒙太奇效果,一直为后人所称赞。

4. 德国纪录电影

德国默片时代最具影响力的纪录片是由华尔特·鲁特曼在 1927 年拍摄的《柏林——大都市的交响曲》。影片表现了柏林这个城市一天之内生活的全景图。影片极力追求造型美,用镜头探索了机械、建筑外观、商店橱窗陈列等事物所具有的抽象美感特质。这部作品也用主观视角隐含了对社会的评论,如在正午时段的镜头中,鲁特曼把无家可归的妇女带着孩子的镜头剪切到一家奢华的餐厅一个盛满食物的盘子上。

"二战"爆发后,纳粹德国的纪录片变成了法西斯的宣传品。其中最著名的无疑是德国女导演莱尼·里芬斯塔尔以及她的《意志的胜利》(1934)和《奥林匹亚》(1938)。这两部影片和导演本人都受到了非议,但是我们不能否认它们的艺术价值。

2.5 战后现代电影时期(1946—1978 年)

"现代电影"是相对于经典叙事传统而提出的概念。现代电影在形式层次上与传统电影有着明显的区

别。现代电影在结构上打破了戏剧性结构的完满与封闭,在叙事结构和人物性格方面走向开放和多元,并更注重电影本体特性和电影语言的使用。第二次世界大战后,意大利新现实主义电影算是现代电影的开始。但在此之前,美国的奥逊·威尔斯拍摄的《公民凯恩》已经进行了许多重要的尝试。

2.5.1 奥逊·威尔斯和《公民凯恩》

奥逊·威尔斯在 26 岁时编导演制的银幕处女作《公民凯恩》是现代电影与传统电影的历史转折点。《公民凯恩》(见图 2-17)中,奥逊·威尔斯以纽约报业大亨威廉·朗道尔夫·赫斯特(1863—1951 年)为原型,加上自己童年寄居时的经历及感受塑造出了查尔斯·福斯特·凯恩的形象。

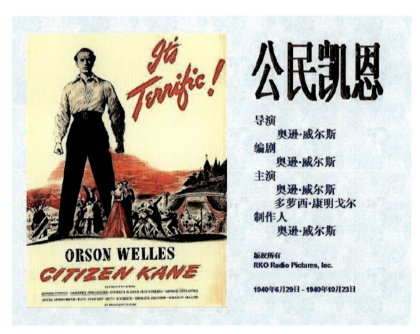

图 2-17　影片《公民凯恩》

图 2-18　《罗马,不设防的城市》剧照

2.5.2 意大利新现实主义电影

第二次世界大战是电影史的分水岭。"二战"之后,世界电影的中心开始向欧洲转移。这一转移不仅是地域的变迁,更是从传统叙事电影向现代电影的演变。其开端是意大利新现实主义电影运动。

意大利新现实主义电影真正开始是在1945年,这一年罗西里尼拍出了《罗马,不设防的城市》(见图2-18)。《罗马,不设防的城市》是第一部真实反映意大利抵抗运动以及意大利人民生活与斗争的影片。影片是根据一位抵抗运动领导人的口述记录原原本本拍摄下来的。罗西里尼曾是一位纪录片制作者,在拍摄该片期间以纪实化手法打破常规进行拍摄:用自然光取代照明,用实景取代布景,以生活的真实取代虚构的情节,用工人、农民取代职业演员。在有意无意间,罗西里尼开创了一种新的创作倾向。

新现实主义最大的特点便是"真实",与一切"虚假"为敌,在内容和形式方面提出了以下两个口号。

"还我普通人"是新现实主义针对过去意大利银幕上虚假、浮夸风气提出来的第一个口号。新现实主义集中力量描绘普通工人、农民、小市民和城市知识分子的生活与斗争的实际状况。在题材内容上总是把镜头对准战争期间和战后意大利的社会现实。为了达到高度的纪实性,新现实主义电影反对明星效应和"扮演"角色,因而大量启用非职业演员。如《偷自行车的人》(见图2-19)中失业工人安东尼奥的扮演者就是一个真正的失业的钢铁工人,而扮演儿子的是一个罗马报童,电影拍完后他们又再次失业。

第二个口号"把摄影机扛到大街上"指生活场景的变化。在此之前,电影生产几乎完全工业化,场景多数在室内搭建,外景极少。而新现实主义电影工作者将摄影机搬到大街小巷,在实际空间中进行拍摄,使电影从呆板凝固的戏剧性空间中释放出来,获得了更为真实的空间。如《大地在波动》全片在西西里岛一个渔村实地拍摄,没有任何人工布景,全部内景场面也都是在当地渔民家里拍摄的。

新现实主义的创作指导思想不仅发挥了电影力求逼真的照相本性,而且在发挥电影的时间空间的潜力上做出了巨大的贡献,给人一种全新的感觉。

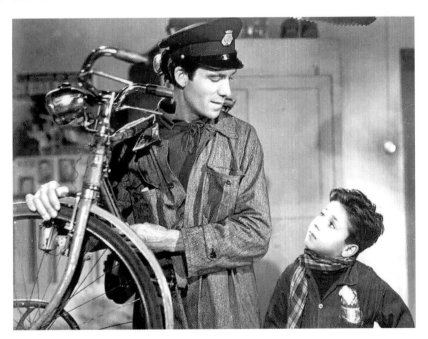

图2-19 《偷自行车的人》剧照

2.5.3 法国"新浪潮"与"左岸派"电影

20世纪50年代末,新现实主义电影运动渐趋衰落,现代主义电影代之而起。法国"新浪潮"运动堪称西方现代主义电影的代表。

在"新浪潮"席卷世界电影的同时,在法国还有另一个重要的现代主义电影流派——"左岸派"。由于其主要成员大都居住在巴黎的塞纳河左岸,因此被称为"左岸派"。由于"左岸派"几乎是与"新浪潮"同时出现,而且裹挟在"新浪潮"汹涌的激流中,因而有人把它看作是"新浪潮"的一部分。虽然"左岸派"与"新浪潮"在艺术创新的探求上有某种相似之处,但两者还是存在明显区别的。在主题的选择上,我们可以看到"左岸派"导演十分关注人的精神状态和精神活动,影片偏爱回忆、遗忘、记忆、杜撰、想象、潜意识活动。相应地,在艺术表现上,"左岸派"彻底打破了传统的时空观念,将逻辑的、线性的时间改变为错综复杂、交替的"心理时间",空间也由具体的物理空间或叙事空间改变为"心理空间"。在声音的运用方面,由于"左岸派"深受文学影响,他们非常重视语言在叙事层面和画外空间的运用,对话、旁白和内心独白构成了影片重要的组成部分。"左岸派"在摄影上,十分讲究画面构图和布光等效果。特别是摄影机的运用,常常是面对一个静止的人或物,摄影机慢慢地向前推进,使人感到像要透过事物的表层,揭示隐藏的内在。"左岸派"对电影的剪辑十分注重,他们认为剪辑所能表现的东西永无止境。

2.5.4 欧洲其他现代主义电影

1. 英格玛·伯格曼与瑞典电影

英格玛·伯格曼(见图2-20)早期的影片以"人的处境艰难"为主题。进入20世纪50年代,随着存在主义哲学在欧洲盛行,他的作品开始倾向于表现世界的荒诞、生命的痛苦和死的解脱等。为此他拍摄了《夏夜的微笑》(1955)、《第七封印》(1957)、《野草莓》(1957)等影片。伯格曼将意识流的表现技巧引入电影,自如地把人的冥想、梦境与现实置于同一个时空环境,使人的主观世界同客观世界合二为一,把人物隐秘而复杂的内心世界表现得淋漓尽致。

图2-20 英格玛·伯格曼

2. 意大利现代主义电影

"二战"之后，意大利经济开始复苏，新现实主义电影所表现的各种社会问题很大程度上得到了缓解，人们关注的焦点由社会和环境等外部因素，转向人本身，特别是人物内心深度的揭示上。在新现实主义电影阵营中脱颖而出的安东尼奥尼和费里尼开始了"内心的新现实主义"电影的探讨。

3. 新德国电影运动

第二次世界大战以后，联邦德国一片废墟。20世纪50年代，西德的影片在艺术上是一个停滞期。到了20世纪60年代，德国电影更是出现了危机。

20世纪60年代中后期，新德国电影出现了第一次创作高潮。一批德国青年导演相继推出了他们的处女作，其中有亚历山大·克鲁格的《向昨天告别》、埃德加·赖茨的《进餐》、约翰内斯·沙夫的《文身》等。这一时期的电影被称为"青年德国电影"。新德国电影运动是一次持续时间长，而且多次起伏的电影运动。20世纪70年代初，德国电影又陷入了一个衰落期。到70年代中期后，新德国电影再次掀起高潮，迎来了繁荣期，出现了一批杰出的电影人才，其中最著名的是被称为新德国电影四杰的法斯宾德、施隆多夫、赫尔措格和文德斯。

4. 苏联的"新兴电影"

20世纪40年代后半期到50年代初，苏联电影出现了一段"停滞期"。直到1953年，斯大林去世后，银幕上才重新开始出现了真正有艺术生命力的作品，同时影片产量也急剧增长。在1958年到1962年间，苏联涌现了75名青年导演，这股新生力量推动苏联电影走向变革，在苏联电影史中被称为"苏联电影新浪潮"时代。电影创作在体裁和样式上也有了突破，出现了各种风格、各种类型的影片，形成了一个多姿多彩的电影局面。这一时期的影片在诗电影理论的影响下，主张电影摄影不是客观主义的记录，而应带有强烈的主观化情绪色彩。

从20世纪70年代开始，苏联电影进入了以战争、政治、生产和道德四大题材为代表的一个新阶段。战争片出现了"人道主义和英雄主义的有机结合"的作品，最著名的要数《这里的黎明静悄悄》。20世纪七八十年代苏联电影中内容最丰富、主题最深刻、成就最高的部分是道德题材影片。此外，这一时期还有大量的国内外古今文学名著被苏联电影人搬上了银幕，如《哈姆雷特》(见图2-21)、《奥赛罗》(见图2-22)、《战争与和平》等。

图2-21 影片《哈姆雷特》海报

图2-22 影片《奥赛罗》海报

2.6 当代电影（1979年至今）

2.6.1 美国新好莱坞电影

所谓"新好莱坞"通常指的是从1967年到1976年这一段时间，但从更为宽泛的意义上，人们通常将这个时期延续下来，即将20世纪60年代发生转变以后的好莱坞统称为新好莱坞。

20世纪60年代末，美国电影制作者的观念在变化，观众的观念也在超越现实的精神状态，于是制片人瞄准了年轻人的反文化电影。这些影片与经典类型电影有着很大的不同，它们在电影形态上更多地融合欧洲的艺术电影。这批青年导演以影片的"作者"身份出现，不仅在影片传达的价值观念层面上，而且在叙事结构、情境选择、视听追求等方面也都力求突破。

20世纪70年代是新好莱坞电影的辉煌时代，这些青年导演们试图开掘出经典类型电影的新元素，在商业价值的体现中灌注个人的艺术追求。他们中的成功者有拍摄出《教父》《现代启示录》的科波拉、拍摄《星球大战》的卢卡斯、拍摄《大白鲨》的斯皮尔伯格等。这批导演是绵延至今的"新好莱坞"电影的开创人。《教父》是这批青年导演回归电影传统的一个成功标志。

20世纪80年代，很多卖座的电影出自卢卡斯和斯皮尔伯格之手，还有年轻一点的詹姆斯·卡梅隆、蒂姆·波顿、罗伯特·泽梅基斯。90年代之后的好莱坞在制片策略上并无太大变化——熟悉的产品、熟悉的叙事程式，然而在日新月异的电子影像合成技术帮助下，顺应变化中的大众文化潮流，令观众乐此不疲。

可以看到，美国类型电影的发展是连续的。美国的制片厂体系已经整合出一条完美高效的电影产业链，同时培养了一大批遍布全球的观众群，持续地称霸世界影坛。

2.6.2 欧洲艺术电影

"新浪潮"过后，法国电影不再那么光彩夺目，虽然也在自己的轨道上不断探索，但不时陷入危机。20世纪80年代以后，法国电影靠着模仿好莱坞高投资高收益的做法，不惜重金，拍了一些高成本的大制作，吸引了不少的观众，使得年终总卖座率并没有明显减弱，但是在艺术上并无大的突破。90年代以来，在法国政府大力扶助下，法国影坛涌现了一批新锐的电影导演，最突出的是吕克·贝松，此外，还有让-雅克·贝内克斯、里欧斯·卡拉克斯。他们的影片里画面优先于故事，常常运用流行时尚、高科技器材，以及来自广告摄影和电视商业广告的惯用手法来装饰一个相当传统的情节。

美国影片的冲击使英国电影到20世纪70年代一直徘徊在低谷。到了80年代，英国电影的情况有了一定改善，以少而精的特点出现了一批享有世界级声誉的导演和电影作品。90年代初期，英国电影市场仍然被好莱坞电影所主宰，但是1994年的《四个婚礼和一个葬礼》的辉煌出场点燃了英国电影复兴的希望。除了浪漫喜剧片，1996年关注英国青少年问题的《猜火车》（见图2-23）也让人看到了英国电影的革新精神。另外，纯粹搞笑的喜剧片《憨豆先生》（见图2-24）也获得很大成功，全球票房达到1.98亿美元。

历史进入20世纪80年代以后，意大利电影明显衰落了。到了90年代，意大利电影重新焕发新机，频频在国际电影节上获奖。德国电影同样是在好莱坞的长期冲击下日趋衰微，但20世纪90年代末、21世纪之初，德国电影出现了一个新的转折点。新的青年导演凭借精心制作的影片在国内外取得了引人注目的成就，人们称之为德国电影的复兴。这一时期，欧洲其他国家和地区也涌现了一批优秀的电影导演，如俄罗斯的尼基

图 2-23 影片《猜火车》海报

图 2-24 《憨豆先生》海报

塔·米哈尔科夫、南斯拉夫的埃米尔·库思图里卡、希腊的西奥·安哲罗普洛斯、葡萄牙的曼努埃尔·德·奥利维拉、芬兰的阿基·考里斯马基,以及丹麦出现的提出挑战好莱坞美学和法国"新浪潮"的"Dogma95"电影流派,他们崇尚最为简洁本真的制作方式,试图让电影回归其影像记录的本性。

2.6.3 亚洲电影

1. 日本电影

第二次世界大战之后,随着日本经济的恢复和高速增长,日本电影工业也迅速崛起,20 世纪 50 年代达到了黄金时期,到 1960 年,日本电影年产量已超过 500 部。1950 年黑泽明导演的《罗生门》(见图 2-25)体现了现代性、开放性的电影观念。

图 2-25 影片《罗生门》海报

20世纪60年代初日本电影掀起了挑战传统电影的"新浪潮运动",让日本电影在题材上标新立异,甚至引起了强烈的争议。七八十年代,日本电影开始衰落,外国影片的票房收入开始超过日本国产影片,日本主流电影的生产状况越来越艰难。

20世纪90年代,日本电影重新举起了复兴民族电影的旗帜,迎来了多元化发展格局。

2. 印度电影

印度素有"宝莱坞"的美誉,年平均近九百部的惊人产量,相当于好莱坞的四倍,当之无愧地成为世界上最大的电影生产国。

从1931年印度第一部有声电影《阿拉姆·阿拉》开始,印度电影就以场面瑰丽多彩、载歌载舞而闻名于世。20世纪50年代最为重要的是产生了以实验艺术电影对抗俗套商业电影的印度电影创作者。

20世纪六七十年代,印度电影企业每况愈下,多数影片题材平庸无奇,主要依靠陈词滥调的歌舞场面支撑。20世纪80年代,一批导演以他们丰富的电影内容和现实主义风格,使影片闪现光华。女导演米拉·奈尔执导的实验影片《你好,孟买》获得了1988年戛纳电影节的金摄影机奖和奥斯卡最佳外语片奖。进入90年代后,印度导演西德尼·鲁迈的电影《勇夺芳心》在欧洲公映时又引起轰动,创当年票房新高。2001年的《阿育王》以及同年由女导演米拉·奈尔执导的影片《季风婚宴》(见图2-26)都是现实主义风格的影片。当代宝莱坞除了美学和内容上与传统印度电影的巨大背离,同时还采纳了好莱坞电影的制作模式,摒弃了大段的歌舞,代之以精心安排的故事情节。

今天的宝莱坞推出了一系列全新的印度电影,改变了传统印度电影仅风靡于第三世界国家的境况,而受到世界的关注和认可。

3. 伊朗电影

伊朗电影的开端是在20世纪初期。1925年,伊朗电影人开始独立制作本土电影,然而由于宗教的原因,伊朗电影发展一直十分缓慢。20世纪70年代初至大革命前的巴列维王朝时期,伊朗电影跟随世界电影的步伐,开始出现了"新浪潮"。1979年之后,由于政治的原因,伊朗电影的发展陷入了低谷。直到20世纪80年代后期,伊朗电影开始复苏,在国际影坛上崭露头角,其中的核心人物是阿巴斯·基亚罗斯塔米。1997年由他自编自导并担任制片人和剪辑师的影片《樱桃的滋味》获得第五十届戛纳国际电影节金棕榈大奖,引起全世界的关注,让世界真正知道了伊朗电影。在这一时期,由于相对宽松的政治环境,伊朗的新电影人和新作品如雨后春笋般蓬勃兴起。

但是,在伊朗由于政府审查电影的条例非常苛刻,能够获得通过的电影题材极其有限,所以伊朗盛产以儿童片为主的"纯情"艺术片。

图2-26 影片《季风婚宴》剧照

图2-27 影片《生死谍变》剧照

4. 韩国电影

直到 20 世纪 50 年代末到 60 年代初,韩国电影业才迎来了第一个高潮,但高潮后一直在走下坡路。自 1986 年韩国电影市场开放进口外国影片后,迅速成为继日本之后的亚洲第二大市场。这时,韩国电影工业基本上是以美国好莱坞电影消费市场为模式的,主要是一些不成熟的搞笑喜剧片、动作片、言情片和色情片,往往带有好莱坞、中国香港卖座影片的影子。然而,从 20 世纪 80 年代后期开始,韩国电影开始出现了所谓"韩国新浪潮"或者"韩国新电影"。终于在 1999 年,韩国电影业迎来了新的发展态势。姜帝圭导演的间谍惊险片《生死谍变》(见图 2-27)成为首次引起轰动效应的韩国电影,它创造了 550 万人次的票房纪录,收入高达 2210 万美元。

进入 21 世纪后,韩国电影经历了一个质的飞跃,海外市场的开拓是其得到世界承认的标志之一,韩国电影成功地进入了包括香港在内的全亚洲市场,而且票房强劲。而延续着"韩国新浪潮""韩国新电影"的路子,韩国电影在国际电影节上更是大放异彩,多部电影获得国际大奖。韩国电影最大的特点在于含蓄内敛,有东方的唯美主义倾向。其电影一般画面构图精美,镜头取光自然,色彩淡雅有致,有不少地方很有东方山水画的意境。

但是,经过从 1998 年到 2005 年,7 年的辉煌时光后,韩国电影在 2006、2007 年迅速遭遇"冰冻"。可以说,韩国电影长达 10 年的黄金成长期已经结束。纵观韩国电影迅速降温的原因,真正的"硬伤"在于其题材、内容过于类型化,人物形象完全模式化。与前几年相比,韩国电影的创新元素大幅衰减。当观众对韩国电影中的民族特色失去原有的新鲜感后,自然不再热衷于其雷同的情节。

2.6.4 其他地区的电影状况

1. 非洲电影

长久以来,在殖民主义的制约下,非洲电影人缺少自主权,非洲导演的拍片权利也受到了否认,到了 20 世纪 50 年代非洲导演才能在服从殖民制片中心的制度下,拍摄一些教育片,同时必须遵守其中家长式的条条框框。独立后,法语非洲的电影发展较快。1969 年,法语非洲的导演们倡议发起成立泛非电影制片人联合会(FEPACI)——一个争取非洲影片的政治、文化和经济解放的组织。

20 世纪七八十年代,在联合会的鼓励下,许多非洲制片人拒绝追求好莱坞式轰动效应的制片方式来拍摄非洲的社会、政治和日常生活的影片。到了 90 年代,非洲电影依然处于资金缺乏和人才缺乏的困境中,但是电影人却自觉地做出了很多努力,有不少优秀影片问世。

进入 21 世纪,非洲电影在 20 世纪 90 年代的际遇有望成为一种推动力,推着它走上一条不同的但更有成果的道路。

2. 拉美电影

进入 20 世纪 80 年代以后,墨西哥民族电影事业逐渐萎缩。1994 年又爆发金融危机,致使墨西哥的民族电影业陷入 50 年来最严重的困境之中,曾经有过年产 200 部电影纪录的墨西哥,在 1995 年仅仅生产了 9 部故事片。进入 90 年代,巴西的经济比较困难,本国没有资金投拍电影,但是巴西的电影人还是积极争取拍摄出优秀的民族电影,出产了一些优秀的电影作品。

20 世纪 90 年代以后,阿根廷政府积极推动了电影的飞速发展,不仅年产量已超 60 部,而且涌现出了许多享誉国际的优秀导演和作品。其中 2002 年由马塞洛·皮涅洛执导的、代表阿根廷角逐奥斯卡最佳外语片的《堪察加》最为值得关注。

2.6.5 数字技术革命

翻开电影艺术一百多年的发展史,电影的每一次革命和更新、进步和发展几乎都与科学技术的演进有着紧密的关系,从无声电影到有声电影,从黑白电影到彩色电影,从普通银幕到宽银幕,从单声道到多声道,每一次重大的技术革新在给电影带来变革和飞跃的同时,也带来对电影本身的新见解、新争议。

数字技术的运用为电影的制作提供了更为广阔的平台,这使得许多想象意境成为银幕上的现实,传统电影所不能完成的难以表现的题材,就可以通过数字技术得以实现。数字技术的发展带来的另一个明显变化,是当代电影对时空处理效果的强化。由于数字技术的应用,通过采用虚拟拍摄技术、数字模型合成技术,让摄影机得到了解放。数字技术突破了传统摄影机的拍摄视角,创造出一种奇特而又迷人的时空效果。由于有了数字影像合成技术,当代电影制作对空间效果的营造与选择更加自由,人类长久以来向往的在太空遨游的梦想变得轻而易举。特别是在一些科幻影片中,充满动作性的战争场面更加刺激,也更加频繁。同时,数字技术使得真实"还原"历史面貌更为便捷。大型史诗片《圆明园》(见图2-28)大量使用了数字虚拟技术,将一个历史上曾经存在过但被西方列强焚毁的圆明园的"旧貌"重新呈现在观众面前。

总之,数字电影将电影的逼真性推向极致,同时又使电影书写获得了一种真正的自由,体现了电影的逼真性和假定性在新的技术发展上的进一步统一。

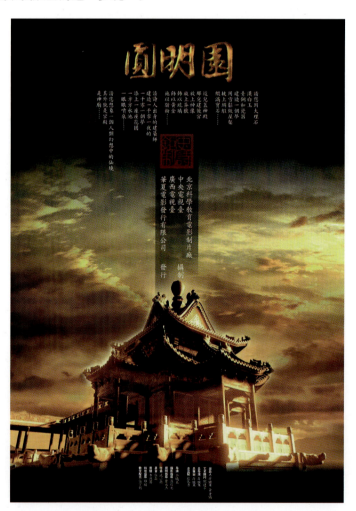

图2-28 影片《圆明园》海报

第三章 影视艺术的语言

3.1 画面语言
3.2 声音语言
3.3 镜头语言
3.4 剪辑语言

影视艺术从无声到有声,从黑白到彩色,从简单到复杂,是影像和声音有机结合而形成的视听手段,它将人们直接带入了真实与想象的审美世界。因此,如果说文学艺术的基本语汇是文字,绘画艺术的基本语汇是静态的画面造型的话,那么,影视艺术的基本语汇就是画面、声音、镜头以及它们之间的剪辑组接。所以说,了解画面、声音、镜头和剪辑是影视欣赏入门的基础知识。

3.1 画面语言

3.1.1 影视画面的特性

在一部影视作品中,每一个画面都同时具备时间和空间两个基本元素。因此,影视艺术既是时间的艺术,也是空间的艺术。

1. 影视画面的空间形态

影视画面造型在形式上属于平面造型艺术,而平面造型艺术的特点是在二度空间的平面载体上,再现和表现现实生活的三度空间,影视画面造型也具有这一特性。分析影视画面的平面构成就要借助绘画中的透视原理,了解影像的创作者在画面中是如何打破二度空间的局限,营造假设的三度空间的。

第一,利用人的视觉经验来形成三度空间的立体感。人们在观察和感知现实事物时会自觉地形成一定的视觉经验,如物体的近大远小、影调上的近浓远淡、线条上的近疏远密等。而在营造影视画面时,银幕或屏幕上呈现的事物必须如人的眼睛所观察和感知的客观事物一样,人们往往利用绘画中所采用的线条、光影、色彩的变化,以及改变参照物的位置、拍摄角度来达到这一目的。比如,将处在画面中的斜线或者是斜向排列的物体向远处伸展,从而显示出画面的纵深感(见图3-1);利用广角镜头强化和放大前景与背景的比例,显示出空间的纵深感(见图3-2)。

第二,利用运动物体的方向形成纵深感。当画面中的运动物体在运动方向或轨迹上不与画面的四个边框平行时,运动的物体便将人们的视线引向纵深。物体本身在运动的过程中会产生近大远小的透视现象,给人以纵向的空间感。利用运动的人或物体打破平面,形成画面的纵深感、立体感是电影或电视画面所特有的,如电影《邦妮和克莱德》中表现汽车远去的画面(见图3-3~图3-6)。

图3-1 《美在广西》1

图 3-2　《美在广西》2

图 3-3　《邦妮和克莱德》1

图 3-4　《邦妮和克莱德》2

图 3-5　《邦妮和克莱德》3

图 3-6　《邦妮和克莱德》4

第三，利用摄影机的运动。通过摄影机移动，使镜头所形成的画面中的人或景物由画框的四周进入或退出画面，从而使观众的视线也跟随这些人或景物进入或退出画面，这样就形成了画面的立体的空间感。运用摄像机的运动打破平面，使影像存在于立体的视觉空间中，突出了画面的视觉美感。

2. 影视画面的时间形态

在影视艺术中，通过画面表现在延续的时间状态里的人和事物的空间运动。电影或电视画面在时间形态上，首先具有时间流向的单一性和顺序性特征，即画面中时间的运行方向、时间的早晚顺序与现实生活中的时间运行方向、时间的早晚是一致的。其次具有时间的连续性特征，就是说影视画面中人或事物的运动的连贯性与时间流逝的连贯性是基本吻合的，并且突出了在影视画面中时间形态的存在，这不同于绘画、照片、雕塑、建筑等二维或三维艺术作品。此外还具有"一次过"的时间特征，由于电影或电视影像总是在不断地向前运动，一般一个影像画面在银幕或屏幕上只停留很短的时间就随着情节的发展切换到下一个画面，依次更替，如同时间流逝，是无法倒退重放的，这一特性说明电影或电视的影像画面，不能像绘画、雕塑等静态艺术品那样可以反复欣赏、反复评价。

3.1.2 构图

构图原是绘画用语,指的是构成图形的方式。它被借用到影视艺术中,意指影像的构成。影视构图处理的是画面中影像之间的关系和组合,具体来说是指人、景、物的位置关系以及形、光、色的搭配关系。

1. 构图的组成

(1) 主体。

主体是画面中所要表现的主要对象。它可以是一个对象,也可能是一组对象;可以是人,也可以是物。在一个画面中,可以始终表现一个主体,但也可以变换主体,例如画面中的主体是正在对话的两个人(见图3-7)。画面主体的变化可以从视觉上改变画面构图的单调,丰富画面的内容。

(2) 陪体。

陪体是指在画面中和主体构成一定关系,作为主体的一种陪衬的对象。它具有均衡画面、美化主体和渲染气氛的功能。在构图中,人与人之间,人与物之间,物与物之间,都存在着主陪的关系。陪体在画面里对主体起到补充说明的作用,帮助主体说明画面内涵(见图3-8)。

(3) 环境。

环境是指由对象周围的人物、景物和空间所构成的画面背景。环境在构图中除具有突出主体的功能外,还有说明时代、交代时空、表现气氛的作用(见图3-9、图3-10)。环境包括前景、后景和背景。

前景一般是指在主体前方最靠近镜头的景物。后景指画面深处位于主体之后的景物。前景和后景可以帮助交代情节,营造环境气氛,赋予画面时间、地理环境和季节的特征性,从而使画面的主体得到更准确的表现。

图3-7 影片《黑风》中的构图

图3-8 《阳光小美女》中的构图

图 3-9 《绝命毒师》中的环境

图 3-10 《松树之外的地方》中的环境

2. 构图的类型

从影像构图的内部空间布局来看,有平衡构图和非平衡构图。所谓平衡构图,就是画面内的各个部分配置基本均衡、匀称、适中。它比较符合人们日常的视觉习惯,能给观众以轻松和舒适感。图 3-11 和图 3-12 所示就是常规的影视构图。所谓非平衡构图,是指画面内各部分的配置失去比例,冲击人的日常视觉经验,与前者恰好相反,这是非常规的影像构图。但是,这种构图会给观众带来新奇感,可以用来表达强烈的情绪和提供陌生化的思考。

从影像构图的外部空间关系来看,有封闭性构图和开放性构图。封闭性构图的取景原则是把导演在镜头中所要表达的信息,全部组织在银幕这个画框中。它借鉴绘画中的对称原则,更注意单幅画面的均衡和稳定。影片《简·爱》结尾,当简·爱回到芬丁庄园,投入罗契斯特怀抱中时,画面用了均衡和稳定的平面透视构图。导演选择在太阳下山前的"黄金时刻"来拍摄,用色泽绚丽的秋阳、布满金叶的梧桐树、伸向森林的林荫路来表现简·爱找到忠贞爱情一刻的美,给观众留下了深刻的印象。开放性构图是指画面中的影像缺乏完整性,视觉信息比较暧昧,常以不完整、不均衡的结构形式出现,重视画外空间的表现,突破了在一个固定的画幅之内完成画面造型任务的局限,并引导观众注意画外空间。作为一种非常规性构图,它不是把观众的视觉感受局限在可视的具象画面之内,而是倾向于调动观众的主体能动性,引导观众突破画框限制,通过联想产生"画外延伸影像"。开放性构图中主体多处理成边角位置、视线离心、画面形象不完整,有时在人物背后故意留出大片空间,强调构图不均衡、不协调。开放性构图还常以画外音作为结构依据,从而在心理上产生一种完整感和均衡感。开放性构图表现主体与画外空间的联系时,不要求人物、摄影机在运动过程中必须保持构图的均衡,而是在不平衡—平衡—不平衡—再平衡的不断变化中完成,同时通过物象的设置和画外音的提示让人意识到画外空间的存在,也就是说,它把画内画外的空间作为一个有机整体来考虑。封闭性构图和开放性构图各有其独特的造型功能和美学意义,开放性构图在当今的电影、电视摄像中日益多见,但影视摄像仍然以封闭性构图为主或开放式和封闭式相结合。

图 3-11　对称

图 3-12　均衡

3.1.3　光影

影视影像是以光影成像的,也就是说,光影是影视媒体存在的前提,没有光影就没有影视。影视画面上的光既出于自然光源,也来自人工光源。光影分为光线和影调。

1. 光线

光线在现实生活中是最常见、最普遍的现象之一,光线使我们获得了对客观世界中人和景物的外部形态、表面结构、空间位置和色彩等方面的认识。同样,在电影或电视画面中,各种视觉形象的呈现只有在光线的作用下才能实现,光是画面的灵魂,是画面最本质的形式要素,是画面记录和再现现实影像不可或缺的手段。有了光线,就形成了画面中的光影效果和色彩,体现出画面中线、形(人和物的形态和形状)的影像构成以及被摄对象的表面质感,同时也形成了画面的时间感,营造出画面立体的视觉空间。此外,光线在艺术层面上制造了画面的戏剧效果,增强了画面的视觉表现力。根据光源的位置与拍摄方向所形成的不同的光线照射角度,可以将光线的方向分为五种类型,如图 3-13 所示。

2. 影调

影调是被摄对象的自身结构、色彩在光线的作用下,结合镜头的拍摄角度、曝光控制等艺术手段和技术手段的综合运用所形成的明暗效果。影调主要的表现方式有以下三种。

(1) 影调层次。

影调层次是指景物或影像的明亮程度,可分为三种,即亮调、暗调和中间调。根据光量的不同,光可被划分为强光和弱光。亮调使被摄物体明亮清晰,轮廓的细节分明;暗调则使被摄物体阴暗模糊,轮廓细节不明显。这两种用光具有不同的造型作用,在影视作品中可以产生不同的效果。亮调因没有明暗对比而失去纵深感和主体感,常被用来表现僵硬、呆板的造型。

(2) 影调反差。

影调反差是指景物或影像的明暗差别,可分为三种,即软调、硬调和中间调。软调指光源较分散、方向性较弱的布光,射在画面上的光均匀、和谐。软调画面明暗对比柔和,色彩对比和谐。硬调指光源较集中、方向性较明显的布光,射在画面上的光不均匀,各个区域分割明显,适合表现紧张、恐惧、焦虑等气氛。中间调明暗对比、反差适中,明暗配置适当,对景物的主体形体与细部层次、质感都有较好的表现。中间调是影视作品中最常用的影调形式。

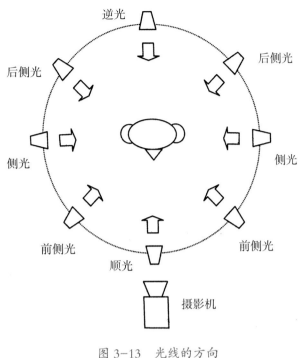

图 3-13 光线的方向

(3) 影调对比。

影调对比是指景物或影像表现出的明暗对比,可以分为高调、低调和中间调。高调画面大量运用中性灰到白的色调构成亮调画面,给人以明朗、欢快、清新的感觉。低调画面大量运用灰、深灰和黑色影调,给人以肃穆、深沉、刚毅、凝重、神秘的感觉。

3.1.4 色彩

1. 色彩的作用

(1) 色彩有助于人物形象的刻画。

色彩对人物肖像的造型作用是显而易见的。色彩对于揭示人物微妙的心理活动更有不可忽视的作用。在安东尼奥尼导演的《红色沙漠》中,主人公朱丽娜由于车祸留下了难以弥补的心灵创伤,对周围的一切都能产生病态的反应。她终日恍惚,无法排遣自己的迷惘惆怅。影片中,本来是白色的墙壁、红色的苹果以及绿色的树林,结果导演把它们都处理成令人压抑的灰色,以表现主人公此时此地心灰意冷的情绪。

(2) 色彩有助于深化影片的主题。

一部影片的色彩基调,犹如一根穿起珍珠的金线,这条金线往往就是影片的主题所在。影片《黄土地》以暗沉的土黄色作为色彩基调,表现了作者对土地的情感,既有与生俱来的质朴,又有反思的沉重感。美国影片《金色池塘》,用金黄色作为基调,表现了黄昏之恋的温馨以及如秋季般成熟的浪漫气息。

2. 色彩分析

(1) 红色。

传统意义上,红色代表阳光、火焰,具有蓬勃向上的精神意义。红色还代表了革命和热情,如在电影《焦裕禄》的结尾部分,焦裕禄带领着一群人面对着镜头走来,背景是漫天飘扬的红旗,象征了优秀共产党员对革命事业的崇高热情和热爱人民的赤诚之心。在一些特殊的画面中,红色还蕴含着一种生命力的张扬,高亢、绚烂,充满激情。例如张艺谋的系列电影中,在影片《大红灯笼高高挂》里,陈府里那一盏盏红灯笼,以电影

特殊的艺术表现手法,在表达了中国传统的喜庆意义之外,也折射出传统时代女性渴望爱和追求爱的内心躁动,以及她们在现实与心灵双重禁锢下的挣扎、扭曲,形成了极具视觉张力的情感印象。

(2) 蓝色。

蓝色在人的心理感受上属于冷色,因此它与红色情感作用正好相反,象征了寒冷、冷漠。但浅蓝色往往使人联想到辽阔的天空,没有一丝云彩、晴空万里的景象,以及远景中大海的整体景象,给人一种纯净、平和的感觉。大多数情况下,蓝色尤其是深蓝色所表现出的画面情绪是冷漠、忧郁和压抑的,这是由于在西方人眼里蓝色代表着忧郁,英语中"blue"一词的意思就是忧郁。在王家卫的影片《花样年华》中,美术设计师用大量的蓝色来表现街道、居室内和户外的环境,这种色彩在营造气氛时的大量运用,象征了影片中男女主角被压抑的、忧郁的情感。

(3) 绿色。

在影视画面中,绿色常常象征着生命,这是因为绿色是大自然的色彩,它使人联想到辽阔的原野,茂密的森林,万物复苏、充满生机的春天景象。在霍建起导演的影片《那山那人那狗》中,许多大远景、远景镜头画面中,森林、田野、小河都涌动着一种朴实、清新的写意的绿,乡邮员父子的身影行进在由浅绿、翠绿、深绿营造的画面氛围中,带给观众图画般的视觉美。画面背景中的绿色,并非只是交代了影片中故事情节展开的自然环境——湘西南的山区,更是影片的创作者为追求返璞归真的人们所营造的诗化了的视觉空间和心灵空间,因此,这样的画面在满足了观众视觉欣赏的需要之外,在精神上也使观众获得了仿佛置身于世外的宁静。影片中隐没在山区林间和层层梯田中的邮路象征了一条给山里人带去幸福和快乐的希望之路,从而进一步刻画了父子两代乡邮员对人生、对平凡事业的执着追求,以及他们对亲情、爱情的真挚而豁达的情怀。

3.2 声音语言

影视艺术的声音与画面一道共同成为现代影视的基本语汇,创造银幕、荧屏形象,展现影视时空。影视艺术的声音主要分为人声、音乐和音响等类型,正是这三种形式的有机组合,构成了影视艺术的有声语言系统,而它在反映社会生活时所创造的综合听觉形象,也就构成了银幕、荧屏上的声音形象。

3.2.1 声音的特性

1. 音量

空气的振动产生了声音,而振幅决定了声音的响度或强度。音量在影视片中起着不可或缺的作用。例如,在许多影视片中,在一个繁忙街道的镜头里伴有喧闹的交通工具的噪声,当两个人相遇并开始交谈后,噪声的音量变小了,突出了交谈的声音。又如一个轻声细语的人与一个大声怒吼的人的对话,两人的性格特征不用通过对话内容而仅由音量的不同便可以判断出。

2. 音高

声音振动的频率控制着音高,即感觉中的高音与低音。一般来说,女性与儿童的音高较高,男性的音高较低。音高过高、过尖的声音让人感到刺耳,能够吸引观众的注意,并让人产生某种排斥感,如希区柯克的影片《精神病患者》中尖锐刺耳的鸟叫声。音高过低、过沉的声音让人感到困惑,使人产生莫名其妙的恐惧感。

3. 音色

声音各个部分的调和,赋予声音特定的韵味或音质,就是音色。音色能够使观众辨别出不同的人、不同的乐器等所发出的声音。例如,影视片中"未见其人先闻其声"靠的就是不同人物的音色来使观众在人物露面以前判断出即将出场的角色。

3.2.2 声音的种类

影视作品中的声音一般分为人声、音乐、音响三大类。无声也是一种声音表现形式。但是,这三种声音形态并不是说可以完全分开,有时一种声音可能涉及多种形式,例如尖叫声到底是人声还是音响,现场演奏的音乐是否都是音响。当然,大多数情况下还是能够清晰地区别出不同声音的形态。

1. 人声

所谓人声语言,是指银幕、荧屏上的人物在表达思想和情感时所发出的各种声音,诸如语言、啼笑、感喟等。其中最重要的是语言,人的语言声音是人们表达自我、相互交流、传达信息的最基本的方式,因而在影视艺术中,人声是声音最积极、活跃,信息量最丰富的部分。人声还因其音调、音色、力度、节奏等因素的不同而具有情绪、性格、气质等形象方面的丰富表现力。

影视作品中,人声主要由对白、独白、旁白组成。

(1) 对白。

影视作品中的对白是指两人或者两人以上相互交流的声音,对白是人声的重要组成部分。通过人物对白,表现出人物相互的关系、态度、情感等,使剧情得以不断发展。影视片中的对白与生活中的对白相比,其传递、交流、沟通、表达的基本功能并没有改变。它还可以用来表现个性、塑造形象、推动剧情。影视片中的对白与戏剧中的对白一样,是"说"出来的,而并不是像文学那样仅仅写在纸上。对于演员来说,"怎么说"往往比"说什么"更加重要,说话的语气、音量、表情都可以传达比语言本身更加丰富的信息。

(2) 独白。

所谓独白,指以画外音形式出现的剧中人物对内心活动的自我表述。影视剧作中的独白大体有两种形式:一是以自我为交流对象的独白,即通常所说的"自言自语";二是有其他交流对象的大段述说,如演讲、答辩、祈祷等。

上面我们提到,影视中的对话是动作性对话,它的表达功能很广泛,但在展示人物的内心世界时,对话就可能显现出一定的局限性。这就需要作品中的人物以第一人称来呈现自己的内心世界。独白往往可以表现出画面所无法表达,而又不能通过对白来表达的人物隐秘的情感。因此,独白的实质是影视中的人物主动向观众敞开心扉直接表达的形式。

(3) 旁白。

旁白是影视片中非叙事时空的语言声音,是以画外音的形式出现的解说性语言。旁白用于表现画面无法表现的形象,对影片的内容起到"辅助"作用。旁白一般分为客观性叙述与主观性自述两种。前者是以剧作者的身份对剧情发表评述,后者是剧中某一角色以第一人称的主观角度对剧情发表评述。

2. 音乐

音乐是影视作品的重要组成部分,主要由节奏、旋律和音韵组成,是影视作品的一个重要的表意、抒情的造型元素。影视音乐主要指画面配乐和主题曲、插曲等。它不同于一般的音乐,作为影视整体结构中的一个元素,它与影视的视觉元素相结合,融入影视片的整体视听构思中,一同产生功能。影视音乐的创作必须遵循视听语言的美学原则。影视音乐是一种与影视视觉影像相联系的特殊的音乐形式。

3. 音响

音响包括除人声和音乐以外的一切声音，作为背景音响或环境音响出现的人声和音乐也包括在其中。无论是自然界中的雨声、鸟鸣声、脚步声，还是汽车、风扇等机械发出的声音，到枪炮轰隆、集会喧闹等，都是音响。

3.2.3 声音与画面的关系

影视艺术是一种视听综合艺术，声音与画面是影视艺术的两大元素，它们既相互依赖，同时也相互独立。

1. 声画合一

声画合一又称为声画同步，是指画面中的视觉与它所发出的声音在时间上同步和谐，吻合一致，即声音是由画面中人或物体、环境所产生的。声音加强画面的真实感，画面为声音提供声源，让观众看到画面形象又受到听觉刺激。由于声音和画面形象同时作用于观众的感官，在观众心理上引起视听联觉的反应，两种不同感觉印象互相渗透，符合人的视听心理，有力地强化了影视作品的逼真性和可信性。如影片《拯救大兵瑞恩》中诺曼底战役中的海滩争夺战，多层次的枪炮声、轰炸声、水浪声、叫喊声等与画面同步，造成了惨烈的、撼人心魄的视听效果。如果没有声画合一的音响效果，很难造成这种让人身临其境的感觉。

2. 声画分立

声画分立又称为声画对立，是指画面中的声音和形象不同步，相互分离，即声音与发声体不在同一个画面上，声音以画外音的形式出现。声画分立意味着声音与画面具有相对的独立性，它们可以通过分离的形式达到一种新的统一。声画分立突出了声音的功能，使声音成为独立的艺术元素，承担起更多的审美创造任务。如电视剧《潜伏》中，创作者常常以画外音的形式来表述地下工作者余则成不便于当面述说的内心活动。这里的声音是作者的，画面是男主人公余则成，声画分立有效地发挥了声音的主观化作用，使得影片的叙述更为明确、丰富。

3. 声画对位

声画对位是指声音和画面各自独立，分头并进而又殊途同归，从不同方面表示同一含义，是对立统一的辩证关系。声画对位的结果，产生了某种声画原来各自并不具有的新寓意，通过观众的联想达到对比、象征、比喻等效果，给人以独特的审美享受。如《天云山传奇》中宋薇同吴遥举行婚礼的场面，画面上是新郎吴遥的笑脸、碰杯及宾客的祝福，而声音却是代表宋薇心情的沉郁的音乐，声音和画面在情绪上的巨大反差形成一种对比效果，揭示了吴遥与宋薇结合的悲剧性。

3.3 镜头语言

镜头是影视最基本的元素之一，是构成一部影视作品的最小视觉单位。所谓一个镜头，就是指摄影机从开拍到停机所拍摄下的全部影像。一部完整的影视作品都是由若干个镜头，根据作品的主题思想和情节的内在联系组合而成的。

认识和分析镜头，可以帮助人们认识影视作品中画面的构成及其视觉艺术效果，是解读影像及影视作品的表现方式、表达技巧及艺术风格的重要环节。

3.3.1 景别

1. 大远景、远景

远景的摄影机镜头的视距较长,是影视画面中表现空间范围最大的景别类型。远景的特点是,画面开阔,景深悠远,一般用来交代与画面主体相关联的环境,人物只占很小的空间。大远景的视距比远景更远,人物显得更为渺小。这类景别主要用来介绍环境,渲染气氛,抒发情感,创造某种意境,能够充分展示人物活动的环境空间和宏大场面(见图 3-14、图 3-15)。

2. 全景

全景是指处在某个环境中被摄体的整体画面,如人物的全貌。这种景别的视野比远景相对小些,观众既可看清人物又可看清环境,因而它可以表现人物的整体动作以及人物和周围环境的关系,展示一定空间中人物的活动过程。全景常用来拍摄人物在会场、课堂、市集、商场等一些区域范围中的动作,是塑造环境中人或物的主要手段(见图 3-16)。

图 3-14 《珍珠港》大远景

图 3-15 《珍珠港》远景

图 3-16 《珍珠港》全景

图 3-17 《珍珠港》中景

3. 中景

中景是被摄体的主要部分构成的画面,如人物大半身即膝盖以上部分的镜头。在这种景别中,被摄主体成为画面构图中心,环境成了一种背景。这种景别主要用来表现处在特定空间环境中被摄主体的状态。观众通过中景将注意力集中于被摄主体上,能看清人物的形体动作。在影视作品中,中景是使用较多的基本景别(见图 3-17)。

4. 近景

近景是被摄体局部所构成的画面,如人物胸部以上的镜头。这种景别中,环境变得模糊而零碎,主体局部占据大部分画面。就人物而言,观众的注意中心往往在人物肖像和面部表情上,近景常用来表现人物的感情、心理活动。它的作用相当于文学作品中的肖像描写,适宜于表现人物对话,突出人物神情和重要动作,也可用来突出景物局部(见图 3-18、图 3-19)。

5. 特写

特写是被摄体的某个特定的不完整局部所构成的画面,如人物的面部甚至眼睛、景物的细微特征等。在影视作品中,特写是最特殊的景别,是将镜头拉到与拍摄对象最近的距离所拍摄的画面。它是影视艺术区别于戏剧的主要表现手段,可以帮助观众更直接、迅速地抓住画面中主要人物或事物的本质,加深对人物、事物或生活的认知(见图 3-20、图 3-21)。

图 3-18 《珍珠港》近景

图 3-19 《阿甘正传》近景

图 3-20 《无间道》特写 1

图 3-21 《无间道》特写 2

3.3.2 方向

镜头的拍摄方向是指摄影机镜头以被摄对象为中心,在拍摄距离不变的前提下,围绕在被摄对象的四周,在同一水平线的高度选择不同的拍摄点,形成的各个拍摄朝向。一般来说,每个镜头都有不同的拍摄方向,而这一方向将会引导观众的视线,使观众对镜头中所拍摄的对象做出客观和主观的评价。镜头的拍摄角度主要有正面、背面、侧面(包括斜侧面)三个方向。

1. 正面

正面是被摄对象正面方向与摄影机镜头相对所构成的拍摄角度。正面角度着重表现被摄对象的正面特征,是影视作品中最常用、最基本的拍摄角度。运用正面角度拍摄,得到的画面均衡稳重,合乎人们观察、认识客观世界中的人和事物的视觉习惯(见图3-22、图3-23)。

2. 背面

背面是被摄对象背向镜头所形成的拍摄角度,它是人物或景物的外形轮廓线成为画面中视觉形象的主要表现手段。运用背面角度展示人物的背影,由于无法看到人物的面部表情,人物的轮廓外形的姿态上升成了画面的重要表现因素,无论是站在原地的宁静的身影,或是向画面纵深走去的身姿,成为主要的画面主旨的承载。与主体相关联的背景部分,则因为主体的视线或身体方向的引导,还能表达画面的情绪和气氛(见图3-24)。

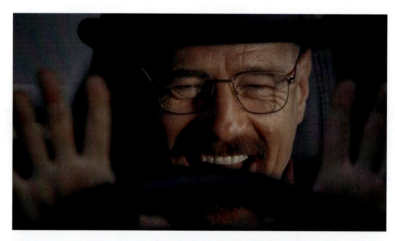

图3-22 《绝命毒师》正面拍摄画面

图3-23 《无间道》正面拍摄画面

图 3-24 《无间道》背面拍摄画面

图 3-25 《无间道》侧面拍摄画面

3. 侧面

通常情况下,侧面角度是指正侧面角度,从这一角度所拍摄的对象,其侧面的轮廓、形状在画面中显得明确和清晰,侧面角度常用于表现人物的侧面特征(见图 3-25)。

侧面角度也有利于展示人或物的运动和动势。在中景画面中,还可以展现人物之间的情感交流,同时又能较好地表现画面的主体、陪体与画面前景、背景的关系,展现人物所处的环境。侧面角度还包括斜侧面角度,就是被摄对象处于正面角度和正侧面角度之间,或是处于背面角度和正侧面角度之间的拍摄角度。

3.3.3 高度

在影像的拍摄过程中,将摄影机放在不同的高度来拍摄人或景物,就能形成不同的拍摄高度。在拍摄方向、距离不变的前提下,拍摄高度的改变,主要使画面中的主体、陪体和前景的关系随之改变,其次使画面中地平线的高低位置、前后景的可见度以及透视关系发生变化,从而改变了画面的整体构图。

1. 仰拍镜头

仰拍镜头的特点是:第一,地平线在画面中处于下部或画外;第二,高耸于地平线上的人或景物显得醒目、突出。仰拍镜头前景升高、后景降低,有时后景被前景所遮挡而看不见后景。如果前景是主体,仰角有突出主体形象的作用(见图 3-26、图 3-27)。

图 3-26 《落水狗》仰拍镜头

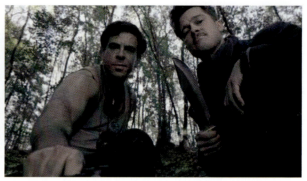
图 3-27 《无耻混蛋》仰拍镜头

2. 平拍镜头

平拍的特点是：第一，地平线一般处于画面的中部；第二，画面中的人或景物处于相对稳定的视觉状态。从影像画面构图的艺术效果看，平拍镜头属于比较生活化的镜头拍摄方式，也是一种典型的新闻、纪录片的摄影方式（见图 3-28、图 3-29）。

3. 俯拍镜头

俯拍的特点是：第一，地平线处于画面上部或画外；第二，俯拍低处景物时，能展现明确的景物空间位置；第三，空中的俯拍镜头可以呈现全景、大全景的画面效果。在特殊情况下用俯角拍摄的人物，人物的面部表现力被削弱，但会使画面的压抑、低沉等情绪色彩得以强化（见图 3-30、图 3-31）。

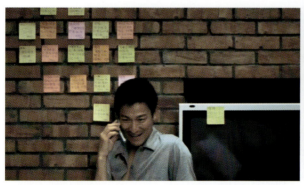
图 3-28 《无间道》平拍镜头

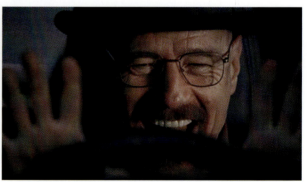
图 3-29 《绝命毒师》平拍镜头

图 3-30 《左拉》俯拍镜头

图 3-31 《西北偏北》俯拍镜头

3.3.4 固定镜头与运动镜头

镜头的拍摄方式根据摄影机的位置以及摄影机内部焦距是否固定,可以分为固定镜头和运动镜头。固定镜头是指摄影机在机位不动、镜头光轴不变、镜头焦距固定的情况下进行拍摄的镜头,它属于传统的影像拍摄方式。据统计,通常情况下,影视作品中70%的画面是由固定镜头完成的,因此,固定镜头是创造影像画面的最基本的手段。运动镜头是在电影艺术的发展过程中,逐渐形成的一种镜头拍摄方式。在20世纪四五十年代,随着摄影机的改进、完善,以及新型感光材料(电影胶片)运用于电影领域,运动镜头开始大量被用于电影拍摄活动,而今,运动镜头已经是影视作品拍摄中的一种重要手段。下面我们重点谈谈运动镜头。

1. 推镜头

推镜头是指被拍摄对象处于某一固定位置,摄影机镜头从与拍摄对象有一定距离的地方,径直向被摄对象逐渐靠近,观众的视线也跟随镜头逐渐拉近被摄对象。它相当于人们面对着主体走近去看。随着视野的集中,一方面被拍摄物在画面中所占的面积越来越大,细节越来越明显;另一方面,环境和陪衬物越来越少,画面中心也越来越突出。推镜头常被用来引导观众的欣赏注意力,强化视觉的冲击效果。

2. 拉镜头

拉镜头是指摄影机逐渐远离被拍摄对象,这种拍摄方式在摄影机的运动方向上正好与推镜头相反,摄影机与拍摄对象的距离由近及远,因此镜头拍出的影像画面的主体由孤立逐渐与画面中的前景和背景融合起来,景别也由小变大,画面的空间不断扩大,内容也逐渐丰富。拉镜头有利于表现主体和主体所处的环境之间的关系,它使画面从某一被摄主体逐步拉开,展现出主体周围的环境或有代表性的环境特征,最后在一个远远大于被摄主体的空间范围内停住,也就是在一个连贯的镜头中,既在起幅画面中表明了主体形象,又在落幅画面中表明了主体所处的环境。

3. 摇镜头

摇镜头又称"摇拍",在影像作品中这种镜头的拍摄方式,相对推镜头和拉镜头的拍摄方式来说较为复杂,一般要把摄影机固定在一个支点上,镜头沿水平方向、垂直方向或者斜线方向运动。巴拉兹在《电影美学》中指出:"这种镜头不是把分别拍摄的各个画面连接起来,而是转动摄影机的镜头,使它在经过各个拍摄对象时,就按照它们在现实环境中原有的顺序把它们拍进来。"这种镜头类似一个人站着或坐着不动,通过转动头部观看周围的人和事物。

4. 移镜头

移镜头在视觉上是仿效人边走边看或在某种交通工具(火车、汽车、摩托车、船、快艇等)上看周围人和景物拍摄而成的。前面所说的摇镜头,是在摄影机固定的前提下完成的,而移镜头是在摄影机位置移动的过程中完成的。移镜头按照移动方向的不同,可以分为横移、前移、后移、曲线移。

5. 跟镜头

跟镜头就是摄影机镜头跟随画面中处于运动状态的人和物体进行拍摄。

跟摄对人物、事件、场面的跟随记录的表现形式,在纪实性节目和新闻拍摄中有着重要的纪实意义。跟镜头中被摄主体的运动直接左右着摄影机的运动,摄影机跟随被摄主体运动的拍摄方式,体现了摄影机的运动是由被摄体的运动而引起的。这种表现方式不仅使观众置身于事件之中,成为事件的"目击者",而且还表现出一种客观记录的"姿态"。

6. 升降镜头

升降镜头是把摄影机架设在某种可以升降的机械装置上,在机械装置升降过程中摄影机(摄像机)所拍摄的镜头。这种镜头,类似一个人坐在观光电梯中看外面的景物,从下往上升,人的视野在不断扩大,视线可以逐渐延伸到较远的地方,视线中的人物、景物越来越丰富;而由上往下降,则人的视野在逐渐缩小,视线由远及近,视线中的人物、景物的数量越来越少。

7. 旋转镜头

旋转镜头面对被摄对象或周围环境做原地旋转,因此,旋转镜头一是用以表现主体的旋转,即主体始终处于画面的中心,而背景快速地从主体的身后划过;二是模仿旋转状态下,人的视线中周围的人和景物的快速位移。前一种镜头大都是从侧面表现影视作品中人物欢快的心情和夸张的动作反应;后一种镜头则主要是顺应影视作品叙事的需要,制造出幻境或梦境的视觉效果。

3.3.5 视点

视点指的是观察者所处的位置。根据观察点的不同,在影视中可将镜头分为主观镜头、客观镜头和空镜头。

1. 主观镜头

主观镜头又叫剧中人镜头,其画面情景代表了影视片中某一人物的视线及其所见。这种镜头的视点,实际上代表观众的视点,是观众与导演视点的"合一",它在荧幕直观效果上可使观众以该剧中人物的角度"介入"或"参与"到其他人物及场面的活动中去,从而产生与该剧中人物相似的主观感受和心理认同。主观镜头有以下几个主要的作用:带有强烈的主观性和鲜明的感情色彩;表现人物的幻觉、想象和梦境;表现人物的异常精神状态;直接刻画人物性格。

2. 客观镜头

在影视作品中,凡是代表导演的眼睛,以导演的角度叙述和表现的一切镜头,统称为客观镜头。影视作品在表现手法上接近小说,侧重于客观叙述。一方面由于所描写的对象是独立的客观事物,因此对它的描写也就要有充分的客观性;另一方面,导演在处理演员的感受时不加主观评论,采取中立态度,将正在发生着的事情客观地表达给观众。在影视中,所谓导演的视点,其实就是代表着观众的视点。这种客观的叙述,容易使观众在直观效果上产生临场感,能最大限度地发挥自己的判断,去参与剧情的发展。在任何一部电影作品中,客观镜头总是最大量的,起到基本构成的作用。

3. 空镜头

空镜头是相对于人物镜头而言的,一般指没有人物的画面。单独的空镜头问世之初,主要是作为影片中表示间歇与衔接的手段。随着电影观念的发展,人们逐渐认识到空镜头在影视艺术中的作用。空镜头可以用来表明时间、地点和环境。空镜头最基本、最常见的用途是以具体的视觉形象,表明故事发生的时间和地点,如日出表示清晨,晚霞代表黄昏等。而自然景色的变化,往往能暗示出时间的流逝和环境的变迁,如狂风暴雨紧接着彩虹蝴蝶,意味着雨过天晴;晶莹的树挂化为繁花满枝,表明冬去春来,等等。

3.3.6 焦距

影视影像是通过镜头的光学作用而被记录下来的。镜头外射入的光通过透镜以后会被聚合为一点,这个点被称为焦点,从焦点到透镜中心的距离被称为焦距。焦距的长短直接决定了镜头的视野、景深和透视关

系,使影视影像产生不同的视觉效果。正是这种技术原理,使镜头不仅常常被比喻为人的眼睛,而且它还具有人眼所不具备的一些特殊功能。

1. 标准镜头

标准镜头指焦距为40～50毫米的镜头。用该镜头拍摄的画面,接近于人的肉眼感觉和视野,其影像效果更强调对现实物象的还原,这是常规影片通常采用的镜头。

2. 短焦距镜头

短焦距镜头指焦距小于40毫米的镜头,又称为广角镜头。该镜头视野比标准镜头广,可以达到180°的视角范围,视野广,景深大,能造成深远的纵深感,夸大前景中物象的尺度,使前后景物大小对比强烈,近景有明显的变形感。这种镜头有利于表现横向上宏伟壮观的场面,增加纵向上动作运动的速度感。

3. 长焦距镜头

长焦距镜头指焦距大于50毫米的镜头,又称为望远镜头。该镜头可以将远距离物象拉到近处,纵深被压缩,使深度空间被压缩为平面空间,视野小,景深感也小。这种镜头有利于调整摄像机与被摄物体的距离,同时也可以造成特殊的空间效果。

4. 变焦距镜头

变焦距镜头是指机位不变,通过改变摄像机焦距来连续改变视角,从而获得连续变化的不同景别范围的图像。这种镜头可以在拍摄中根据需要随时变焦,造成画面纵深感和物象体积、运动速度的变化,也可以产生推拉镜头的效果,有时还用来造成一种虚实焦点的对比。

3.4 剪辑语言

当影片的镜头全部拍摄完成后,便可进入样片的剪辑阶段,即进入影视片的后期阶段了。影视片的剪辑工作,是对样片进行汇总、整理、删减、系统化的过程,也是一个再创造的过程,是影视创作中重要的一环。

3.4.1 剪辑的作用

剪辑在一部影视片中的重要地位无可置疑。电影剪辑是影视语言中的句法和语法,它将不同的镜头通过一些影视语法按某种秩序在延续时间的条件下连接在一起,以造成影视镜头的连续性或一些特殊的效果。一部常规的故事片的镜头通常在500到800个之间,但观众在观看影视片时,并不会明显地感到这些镜头的单个存在,观众会觉得影片中的运动是一个连续不断的过程,这就是剪辑的功劳。

影视片剪辑是指将一部影视片所拍摄的大量素材,经过取舍、组接,编成一个思想明确、结构严谨、连贯、流畅、富于艺术感染力的作品,是对影视作品拍摄的一次再创作。它是影视艺术创作的一个重要组成部分。影视作品是综合了多门艺术的结晶,最后观众看到的银幕上的影视片声画是许多艺术家和技术专家集体创作而成的。

3.4.2 剪辑过程

在影视片的拍摄过程中,今天拍这几个镜头,明天拍那几个镜头,根本不是按分镜头剧本的镜头顺序拍

摄的,并且在拍摄时,往往一个镜头不止拍一次。因此,到了全部镜头拍完后,剪接工作室里,往往堆满一卷卷杂乱无章的样片。影视片的剪辑需要经过初剪、细剪、精剪以及综合性剪辑等步骤。

初剪即"顺镜头",一般是根据分镜头剧本,按镜头的顺序、人物的动作对话等将镜头连接起来。按照传统理念,还要求寻找到两个相邻镜头衔接的"剪辑点",以消除镜头转换的痕迹,使其"天衣无缝",不致产生跳动感而分散观众注意力。细剪是在初剪基础上再进行较细致的剪辑和修正,使人物的语言、动作,影片的结构、节奏接近定型。精剪则要在反复推敲的基础上再一次进行准确、细致的修正,精心处理,使影视片基本定稿。综合性剪辑则是最后创作阶段,对构成影视片的有关因素进行综合性剪辑和总体的调节,直至最后形成一部完整的影视片。这通常是由导演和摄制组主创人员共同完成的。

3.4.3 轴线原则

在拍摄方向性较强的人物或物体时,往往存在着一条假想的轴线。摄像机要在假想轴线的一侧即180°以内设置机位,以保证正确处理人物或物体在画面中的方向,这是镜头调度中的轴线规律。遵循轴线规律拍摄下来的镜头,在进行组接时,就能使镜头中主体物的位置、运动方向保持一致,合乎人们的观察规律,否则,就会出现方向性的混乱。如有两个人站在同一边向目标物射击,拍第一个人是向右射击,拍第二个人时,机位被调到另一边,于是从画面上看起来是向左射击,这样组接起来的画面效果便是自己人打自己人了。

为了避免出现这种方向混乱的镜头,在拍摄时必须遵守镜头调度的轴线规律,即在处理两个以上人物的动作方向及相互间的交流时,人物中间有一条无形的线,称为"轴线",摄像机若跳过轴线到另一边,拍摄的镜头组接后,就会破坏空间的统一感,造成方向性的错误。

图3-32所示虚线即轴线,图中是拍摄甲、乙二人谈话,我们把二人谈话拍成以下四个分切镜头。

镜头1:由摄像机1拍摄,中景,甲乙两人在谈话。
镜头2:由摄像机2拍摄,近景,甲说话。
镜头3:由摄像机3拍摄,近景,乙答话。
镜头4:由摄像机4拍摄,近景,甲说话。

这里镜头4就是越轴镜头。因为镜头1的角度方位设在A区,以后拍摄的分切镜头就不可以越过A区;如越过A区到B区,就是越轴或跳轴镜头,越轴镜头和上下镜头无法组接,组接后会产生方向性错误,即原来甲是面对乙说话,结果是背向乙说话。

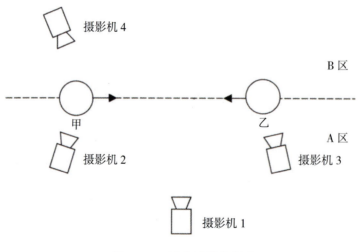

图3-32 镜头的轴线规律

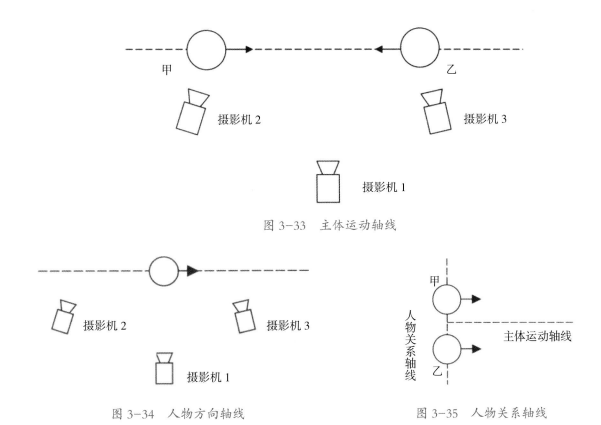

图 3-33 主体运动轴线

图 3-34 人物方向轴线　　　图 3-35 人物关系轴线

轴线的形成有三种方式:一是由主体运动方向形成,主体运动方向即为轴线方向,称为主体运动轴线,如图 3-33 所示;二是由人物视线方向形成人物轴线方向,称为人物方向轴线,如图 3-34 所示,机位按图所示拍出的画面,人物面向右方;三是人物关系轴线,如图 3-35 所示,即人物关系轴线和二人运动轴线并存,形成双轴线。

画面中的主体处于活动状态时,其轴线也是活动的,它随着主体的运动而不断地改变其指向。如一辆盘旋上山的汽车由向东行驶拐弯变为向西行驶,其轴线便跟着做 180° 的改变。舞台上演员之间的轴线,也会因为场面变换,即演员之间位置的互换而变化。如演员甲与乙,先是甲在左边,乙在右边,经过场面调度后,变为甲在右边,乙则在左边,其轴线也做了 180° 的变化。

影视作品中反轴镜头的形成一般有以下两种原因。

第一,被拍摄主体在运动中,其轴线是变动的,摄像师没有注意到这点,在其轴线做 180° 变化的前后各拍一个镜头,把它们组接在一起而造成反轴。

第二,被拍摄主体是相对固定的,其轴线没有多少变化,但摄像师越轴拍摄,在轴线两边各拍一个镜头,并且组接在一起而造成反轴。

那么,在影视作品中如何合理越轴,主要有以下四种情况。

第一,利用摄像机的移动来越过轴线。摄像师需要越轴画面时,可边移动摄像机越过轴线边拍摄,将整个越轴过程拍摄下来。

第二,插入中性方向镜头。中性方向镜头是指主体迎着摄像机前进(拍摄时用正面角度)或主体向画面深处前进(离摄像机越来越远,拍摄中用背面角度)的镜头。

第三,插入与运动主体有关的某物体局部镜头。这种镜头的景别大多用特写或近景,在视觉上方向性不很明确。

第四，插入运动中人物的主观镜头。主观镜头所表现的物体是上一个镜头或者下一个镜头中人物所看到的物体。

3.4.4 画面的组接方式

1. 淡出淡入

淡入又称"渐显"或者"显"，是指画面逐渐由暗变亮，最后完全清晰。相反地，淡出又称"渐隐"或者"隐"，是指画面逐渐由亮变暗，最后完全隐没，在影视作品中表示一个段落或一部作品的结束。淡出和画面突然中断不同，是画面缓慢地从观众的视野里隐没，也就是说，要观众慢慢地从那个场面中退出来。因此，淡出淡入很适宜表现诸如意绪惆怅、别情依依、茫然若失等情景。

2. 化入化出

化入和化出是镜头组接的前后两个阶段，二者可以合称为"化"。"化"是指前一个镜头正在渐渐隐去，而后一镜头便渐渐显出，前后两个镜头的这种组接方式，是一个"溶化"的过程，即两个镜头在画面中的"叠化"。前一个镜头画面渐渐隐去的过程叫"化出"，而后一个镜头画面逐渐显出的过程叫"化入"。

3. 划

划是与"化入化出"相类似的一种镜头的组接方式，是指前一个镜头画面向画框的一边迅速退出，后一个画面从画框的另一边逐渐展开，占满整个画框。有时有一条明晰的直线，有时用一条波浪形的线等从画面边缘开始直、横、斜地将画面抹去，这是划出；紧跟着下一个画面，叫划入。"划"一般用来连接同一时间状态下的不同场景，也可用于连接在情节上、时间顺序上没有关联的场景。

4. 切

切又称"切换"，就是将在情节上、时间顺序上有关联的两个镜头直接连接起来。经过这种连接后的镜头或画面简洁紧凑，场景的变换不留人为加工的痕迹，是当今电影艺术中最常用的镜头转换方式。切换主要分为连续性切换和穿插性切换。连续性切换指镜头转换后的画面里的动作行为是镜头转换前的画面中动作行为的延续，或者是镜头转换前的画面内容的一个部分。穿插性切换指镜头转换后的画面里的动作行为与镜头转换前的画面里的动作行为没有联系，或者镜头转换后的画面内容不是前一个画面的一部分，但两个画面之间存在着某种内在相关联的因素。

第四章 影视艺术欣赏的特点与方法

4.1 影视艺术欣赏的含义与性质
4.2 影视艺术欣赏的作用与功能
4.3 影视艺术欣赏的方法
4.4 电影与电视艺术的审美差异性

在迄今为止的人类艺术发展史上，最辉煌灿烂的篇章，大概是 19 世纪末 20 世纪初诞生并逐步成熟的电影和随后产生的电视艺术。电影诞生距今只有一百多年，电视诞生距今不到一百年，而影视艺术作为最年轻的艺术，其发展之快、影响之大，却是其他任何艺术无法比拟的。它借助光电的魔力，把逼近于现实生活真实的影像和声音再现于银幕和屏幕上，这不仅实现了信息传递的大众化，而且也使蕴含了最广泛和最普通的生活经验的艺术内容融入交流和接受的过程，使人们的精神表现和娱乐生活达到了前所未有的丰富多彩。

4.1 影视艺术欣赏的含义与性质

4.1.1 影视艺术欣赏的含义

什么是影视艺术欣赏呢？简单地说，影视艺术欣赏是人们在观看影视作品时的一种认识活动和精神活动。人们在观看一部影视作品时，总会通过自己的感受、理解和体验，与作品产生不同程度的共鸣，获得一定的启示和感悟，对作品做出某些感性评判，这种精神活动就是影视欣赏。一部影视作品包含着十分广泛的生活内容和艺术内容，因此，观众对作品的欣赏在生活内容上往往有着政治的、社会的、道德的、历史的等不同的取向，在艺术内容上又会根据自己对影视艺术理论、影视艺术史、影视艺术评论等不同的经验做出不同的判断。但是，影视作品是一种艺术创作，它首先是创造了一个审美化了的生活世界，因此，审美鉴赏是影视艺术欣赏的一个主要内容和基本途径。所谓影视艺术的审美鉴赏，就是按照艺术美和电影美的规律，对作品加以感受、理解和评判，从而获得精神上的愉悦。作为艺术种类之一的电影、电视，与其他种类的艺术，如文学、戏剧、绘画比较起来，更贴近生活，更接近现实场景。影视艺术以画面和声音为基本要素，以摄像为基本表现手段，逼真地再现现实生活中人和物的时间延续与空间移动，模拟事物的声音和色彩，具有其他艺术难以企及的直观的真实效果。在影视制作过程中，影视艺术家们虽然不可避免地带着主观色彩，有选择、有目的地拍摄影视片中的生活景物，力求达到高于生活的艺术真实，但是电影、电视运用特有的蒙太奇技巧和思维、长镜头、景别、时空、节奏等手段和构成元素，还是不断地在银幕与屏幕上实现着"物质现实的复原"这一最终的影视视觉目的。如电影《建国大业》（见图 4-1）、《十月围城》（见图 4-2）、《八佰》等都是既忠于史实，又进行恰当艺术加工处理的影片。影视观众通过影视欣赏活动，不仅可以了解生活，认识社会，熟悉历史，关注现实，探索自由、宇宙和人自身的奥秘，从中获得启迪和教益，而且可借以丰富自己的精神文化生活，得到娱乐和休息，愉悦身心，陶冶情操，宣泄感情，抚慰心灵，升华自己的人格，提高自身的素质和精神文明水准。

4.1.2 影视艺术欣赏的性质

影视艺术欣赏是影视观众接受影视作品而产生的一种审美享受。影视艺术欣赏不同于阅读一般的书籍、报刊时的精神活动。在影视欣赏过程中，银幕或屏幕上鲜明的艺术形象、感人的生活画面，能够把观众带进一种生动的、具体的、富有魅力的艺术境界之中，使观众获得审美享受。对于观众来说，只是一般看电影或电视片，那并不是欣赏，只有获得了审美享受中的审美快感及审美判断之后，才真正算得上影视欣赏活动。审美快感和审美判断，是指观众因看电影、看电视而引起的心理愉悦，以及对影视作品的审美评价，此时观众心理进入兴奋状态，这是观众进入艺术欣赏状态的标志。在影视欣赏过程中，观众的感知、情感、想象、理解

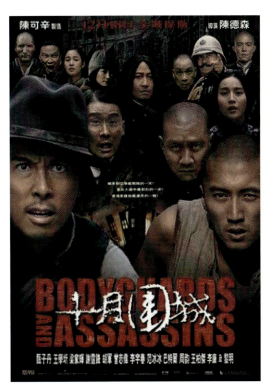

图 4-1　影片《建国大业》海报　　　　　　图 4-2　影片《十月围城》海报

等诸多心理功能都被调动起来,处于无障碍状态,从而使观众获得精神上的、超脱的愉悦,也就获得了审美享受。因此,影视观众看影视作品时,如果仅停留在感性认识的初级阶段,就无法理解艺术形象的本质意义,没有高级阶段的心理、思维的参与,是不完全的欣赏。影视艺术欣赏的过程是一个由低级到高级、由感知到理解、由直觉领悟到本质把握的过程。观众观赏一部影片或电视片,其注意力大多集中到影视形象上,他们在寻找审美愉悦、情感陶醉、心灵希冀的过程中获得了审美的享受。

影视艺术欣赏不是影视观众对影视作品的浅层次的一般欣赏,也就是说,影视艺术欣赏不仅是一种认识活动和审美享受,而且是一种艺术再创造的活动。克罗齐说:"批评和认识某事为美的那种判断的活动,与创造那美的活动是统一的。唯一的分别在情境不同,一个是审美的创造,另一个是审美的再创造。"影视创作时,从生活到艺术。艺术家在生活中的发现及他对生活的评价、认识都蕴含在影视作品的艺术形象之中。影视观众观赏影视作品时则是从艺术到生活。他以影视作品的客观内容为基础,结合自己直接或间接的生活经验,运用自己的艺术修养、审美能力、审美经验,对影视作品的人物和事件等形象地进行体验、补充、想象和理解,进一步丰富艺术形象(或意境),把作品中的艺术形象再创造为自己头脑中的艺术形象,并通过"再创造"对影视作品中的人物形象或事件做各种合情合理的解释和评价。所以,影视艺术欣赏不是单纯的感性认识活动,它是一种复杂的理性思维过程,是一种艺术的再创造。

影视欣赏的艺术再创造是由影视艺术的属性所决定的。一方面,直接诉诸观赏者感官的银幕或屏幕形象,是个别、独特的,又往往是具有典型性的人物形象和事件;另一方面,影视拍摄过程运用的各种拍摄手段,塑造人物的独特技巧,为观众提供了声画之外的自由想象空间。观众可以进入艺术再创造的天地,用自己的生活经验和审美感受赋予作品中的声像以一种新的意义或深广的内涵。当然,观众的艺术欣赏还是会受到影片本身的制约和限制,绝不可脱离影视作品,漫无边际地"再创造"。观众的情感思路、艺术想象的思维轨迹,大体只能遵循原作的思路进行。所以,影视欣赏的艺术再创造实质上是一种被动的有限的创造。

4.2 影视艺术欣赏的作用与功能

影视艺术欣赏是人们观赏影视作品时特有的精神活动,这种鉴赏活动不同于一般的文学作品阅读活动。在影视欣赏的过程中,银幕或荧屏上丰富而成功的艺术形象、感人至深的生活画面,都会把人带入一个具体的、梦幻般的、富有艺术魅力和审美愉悦的艺术境界中去,使观众产生丰富的审美联想,从而受到这样或那样的艺术感染。

4.2.1 影视艺术欣赏是实现影视艺术社会作用的前提

在当代,影视艺术如同布帛菽粟一样,已成为当今社会人们精神文化生活中不可或缺的精神食粮,产生越来越大的社会作用。影视艺术以其较强的艺术包容性和表达力,向人们展示了从宏观世界到微观世界、从历史生活到现实生活、从自然景色到人文景观各种各样的画面、人物、场景和事件。这种展示,向观众提供的是生动逼真、直观可感的视觉形象,以及与视觉形象相配合的听觉形象,可以让观众获得清晰而强烈的观赏效果。因此,影视艺术具有能够帮助观众认识客观世界,树立典型,用真善美去教育观众的作用,具有以艺术形象使观众获得精神上的愉悦与满足,从而陶冶情操的审美作用,同时还具有给观众感情上的激动与快乐,修养身心、调剂生活节奏的娱乐功能。比如:欣赏了《开天辟地》《开国大典》《中国命运的决战》等影视片,可以形象而深刻地认识到中国革命的艰难,认识老一辈无产阶级革命家开创基业的艰辛,以及他们那种忧国忧民、勇于斗敌的心胸和胆量;欣赏了《鸦片战争》《甲午风云》《火烧圆明园》等影片,可以形象地了解中国近百年的历史屈辱,懂得落后就要挨打的道理;欣赏了《甲方乙方》(见图 4-3)、《喜宴》、《卧虎藏龙》(见图 4-4)等影视片,可以获得会心的欢笑和精神上的愉悦。

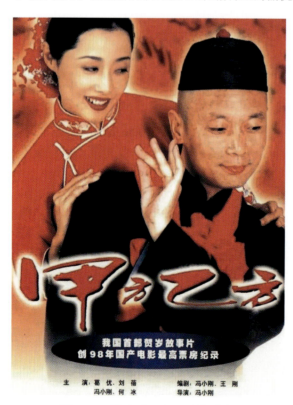

图 4-3 影片《甲方乙方》海报

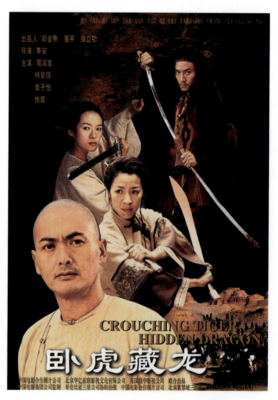

图 4-4 影片《卧虎藏龙》海报

当然,影视艺术的认识、教育、审美、娱乐诸种社会作用的实现,是同影视观众的艺术接受能力密切相关的。只有当观众接受艺术作品之后才可能实现影视艺术的社会作用。也就是说,观众只有在观赏影视作品后,把握了影视作品中的潜在的思想意义,获得了某种感情的体验,补充和修订了他对社会与人生的理解,并反过来作用于他的社会行为,这时,影视艺术的社会功能才能得以圆满实现。从这个意义上说,影视艺术欣赏的过程就是观众接受影视艺术影响的过程。不经过观众的观赏活动,影视艺术就不可能发挥其社会作用。我们不应把影视艺术欣赏看成是一种单纯的个人娱乐,而应把它看成是"一桩公共的事情,重大的事情,是崇高的精神快乐和蓬勃热情的源泉"。

4.2.2　影视艺术欣赏使观众得到愉悦和教益

观众在欣赏影视作品时,一方面陶醉于其优美的韵味中,心灵得到陶冶;另一方面也在不知不觉的审美娱乐中获得了大量的信息,在思想上得到了一定的提高。因此,影视欣赏既是一种审美娱乐活动,同时也是一种认知活动,它集娱乐性、教育性于一体。影视艺术为观众提供了广泛的政治、经济、历史、地理、语言、体育、文化等各方面的知识。可以说,"寓教于乐"的教育理念在电影欣赏中得到了最集中、最充分的体现。影视艺术作为当代社会的大众艺术,其渗透力、包容性与覆盖面均为其他艺术所不及。就拿爱国主义教育来说,故事片和电视剧可以通过塑造英雄形象,使观众不知不觉地受到感染,心灵得到净化,从而对人们的思想情感和精神面貌起到潜移默化的教育作用。影视风光片、文艺片也同样可以起到类似作用。例如,电视系列节目《话说长江》,主持人陈铎和虹云以充沛的感情和亲切的解说,把观众带到壮丽的长江景色之中,使观众心中升腾起作为中国人的自豪感和责任感……这种爱国主义情感使主持人同观众息息相通,正如陈铎和虹云所说:他们是和观众一起共说长江万里情。因而,《话说长江》引起了全国观众的共鸣。

4.2.3　影视艺术欣赏是推进影视创作的一种动力

影视艺术欣赏对于影视制作也有着重要的促进作用。优秀的影视工作者总是要关注人民群众的审美需求,尊重群众的欣赏习惯。当他们进行创作时,总是自觉地考虑观众的影视欣赏的多种审美需要,认真预测和顾及影视片的社会效果,因为他们知道影视片的命运与观众的鉴赏有着密切关系。正如电影理论家巴拉兹所说:"艺术的命运和群众的鉴赏是辩证地互为作用的,这是艺术和文化历史上的一条定则。艺术提高了群众的趣味,而提高了群众的趣味则又反过来要求并促进艺术的进一步发展。 这一规律对电影艺术来说,要比对其他艺术更正确百倍。一个作家可以走在他时代的前面,埋头在书房里写出一本不为当时人所欣赏的伟大作品,一个画家或一个作曲家也可以创作出留待修养更高、理解力更强的后代去欣赏的作品,这种诗人、画家和作曲家也许会湮没无闻,但是,他们的作品却流传不朽。但是,电影如果没有正确的鉴赏,首先遭到灭亡的不是艺术家,而是艺术作品本身,甚至在作品还没问世以前,就已被扼杀。影片是一个规模宏大的企业的产品,它的昂贵的成本和极端复杂的具体创造过程使任何一个有天才的人都不可能脱离了时代的趣味或偏见而去创造杰作。这个道理不仅适用于必须马上赚回成本的资本主义电影,即使是社会主义的电影企业,它也不能为几世纪以后的观众摄制影片。"巴拉兹的见解非常精辟。由于影视艺术作品采用的是高投资、企业化的制作方式,摄制者承担的经济风险要比创作一般艺术品大得多。 在没得到观众会看和喜爱欣赏的确切信息时,摄制者往往难以下决心去承担较大的经济风险。相反,若某部影片受到观众的欣赏和欢迎,那么制作者则会更有信心拍摄同类型影片或拍摄续集。譬如《教父》(见图4-5)、《侏罗纪公园》(见图4-6)、《生死时速》、《惊声尖叫》等影片,都因第一部影片得到了观众的欣赏和欢迎而拍摄了续集,影视鉴赏在很大程度上推动了这些影片的创作。

图 4-5　影片《教父》海报

图 4-6　影片《侏罗纪公园》海报

4.2.4　影视艺术欣赏是影视批评的基础

影视艺术是以声画塑造的艺术形象来表达制作者的思想、情感和社会内容的。影视作品的思想意义和艺术成就都融会在影视作品所塑造的艺术形象整体中。因此，批评家必须通过影视艺术欣赏，充分地感知艺术形象，完整地把握声画表现的艺术形象，这是影视批评的起点和基础。影视批评只有建立在影视艺术欣赏的基础上，才能挖掘出影视作品所蕴含的思想意义，才能充分地揭示出艺术形象的真实性、典型性和丰富性，才有可能对影视作品做出准确、恰如其分，而不是随意的评价。所以，一位影视批评家首先必须是一位影视艺术欣赏家。优秀的影视批评家应该以自己的鉴赏实践作为立论的依据，从感情到理论，有自己的独立见解。批评家应该懂得，指出影视作品的毛病并不是他的主要任务，他的主要任务应是教给人们怎样欣赏影视艺术，沟通影视作者与观众的联系。因而，最大限度地从影视片中取得审美经验，乃是一个影视批评家必须修炼的内功。影视艺术欣赏对影视批评的意义还在于它可以扩大影视批评者的"容受性"，即容纳什么、排斥什么、接受什么、反对什么、欣赏什么、鄙弃什么等，亦即影视批评者对各种影视作品的接受程度。影视批评家的"容受性"是在广泛观赏各种流派、各种体裁的影视作品中，在比较、鉴别优劣好坏作品的过程中不断增强的。一个影视批评家的判断力、鉴赏力和他的"容受性"是成正比的，优秀的影视批评家的判断力、鉴赏力和"容受性"一定是非常强的。因而，加强影视艺术鉴赏对于提高影评论者的素养具有十分积极的意义和作用。

4.3　影视艺术欣赏的方法

4.3.1　以文学和"影戏"方式进入影视作品

从影视作品的构成要素来看，到目前为止，绝大多数的影视片都是建立在故事情节的框架之上的，而且不管何种影片的表情达意都无法完全摆脱人物塑造和情节设计而仅仅寄寓影像的造型，也就是说，当今的影

视片仍保留着基本的文学成分。因而,这就为以文学的方式进入影视作品提供了最大的可能性。自然,以文学的方法欣赏也就成了影视欣赏最基本、最普遍的方法了。

对主要以故事情节为叙事框架和表情达意的影视作品,以文学的方式进入影视作品,首先是通过事件去欣赏人物及其思想。影片通常把人物的客观活动融入事件之中,导演所选择的事件,都是为表现人物的性格和思想服务的。因此,我们在欣赏影片时,一定要抓住人物活动的有关事件,仔细领会该事件中表现了人物什么样的性格特点或思想境界。当然,由于观众文化修养、审美趣味、性别年龄、价值观念等方面的差异,他们通过事件对人物的看法也会各不相同。我国影片《老井》(见图4-7)是一部很有影响的作品,对旺泉这个形象,观众的理解便是多样化的。影片中最能揭示人物感情世界、精神品质的一场戏就是旺泉和自己刻骨铭心的恋人巧英分手,做了年轻寡妇喜凤的"倒插门"女婿。从这一事件中,有人看出的是旺泉的善良的牺牲;朴实的责任感;有人说这是一种对旧观念的屈服,是唯命是从孝顺道德的奴仆;也有人说旺泉缺少现代人的反抗意识,没有坚定的爱情观,等等。尽管这些看法的视点不同,人物评价也存在差异,但观赏者都是通过事件去评价人物的,其进入作品的欣赏方法是一致的。

其次,通过情节和人物的安排寻求导演的创作思想及作品主题。有些影片,我们用文学的方式进入作品只要看一下片名,或是稍微了解一下情节就会明白导演宣传的是什么,也就大概知道影片的主题是什么。如《南昌起义》描写的是1927年我党领导下的武装起义的历史,宣传的是用革命武装对付反革命武装的道理;《烛光里的微笑》(见图4-8)表现的是教师甘当蜡烛,为教育学生鞠躬尽瘁,其主题是赞扬乐于奉献的崇高精神。可是,有的影片由于艺术家们创作心态的多元化、审美视角的多侧面化、创作方法的多样化,导致影片思想内涵的复杂化和主题指向的多元化。如谢晋执导的《清凉寺的钟声》,其主题相当丰富,它既表现了人道主义的精神,又宣传对生命的热爱、呼唤和平,还有深层民族情感和民族文化的交流等。对于这种影片的欣赏,虽然也可通过情节、人物活动、细节等安排来分析,不过还要仔细地琢磨、体会导演的创作意图,要特别注意其主题思想蕴意的丰富复杂性。

与以文学方式进入影视片相近似的是以"影戏"方式进入作品的欣赏方法。戏剧的一整套理论术语和美学原则在无形中也成了影视片的评判标准。诸如情节与矛盾冲突是否由性格矛盾来推动,情节与矛盾冲突是否按照开端、发展、高潮、结局的过程来设计,情节和矛盾冲突是否注意揭示一定的社会意义、表现一定的主题……这些都是欣赏影片时最一般的问题。"影戏"的方式是把影视片看作以时间线性组织起来的故事加以分解的欣赏方法,它和一般观众欣赏电影片的区别只在于更有深度而已,它与文学方式欣赏在注重影片故事情节、矛盾冲突这点上是一致的。

图4-7 影片《老井》

图 4-8　影片《烛光里的微笑》

4.3.2　以"影像"的视听方式进入影视作品

影视艺术发展到当代,在观念上所产生的一个根本变化是以"影像"观念逐渐取代文学和"影戏"观念。影视所涉及的其他艺术方面,不再被看成是文学的附庸,不再被看作只是将文学剧本化为可见的画面,而是具有独立美学品格的构成元素。影视创作者正以更加自觉的姿态去探求和发掘这些艺术的表现可能性,甚至有意识地在淡化文学的同时,把原先由文学来承担的表情达意任务转到其他艺术方面。这样,那些以文学的方式进入电影作品的欣赏者又不可避免地碰到解读的障碍。如在影片《城南旧事》(见图 4-9)中,散文化叙事风格充满文学的氛围,但运用文学的欣赏方法很可能会忽视影片中模仿英子目光的仰拍角度;在美国影片《飞越疯人院》(见图 4-10)中,男主人公从进疯人院到被摧残致死便构成了相对完整的故事,因而运用文学的欣赏方法也可能不会注意到为什么影片要运用大量的固定长镜头,画面构图又为什么那么封闭和均衡……这些影片,包括目前我们所能看到的绝大多数影视作品,实际上都不同程度地为以文学的方式方法欣赏影片提供了可能,同时也为以"影像"方法或其他艺术方式进入影片提供了可能。

以"影像"的视听方式进入影视作品与以文学和"影戏"方式进入影视作品的最大区别是,它把欣赏的关注中心放在影像的视听造型和表现上,而不是放在故事情节和戏剧冲突的展开上。以"影像"的视听方式欣赏影视作品看重的是影视画面的构图、色彩的运用、光影的配置、镜头的选择、声音的功能、场面的调度等。总之,它更看重影像的造型表现力。因而,对于那些强化影像的造型表现力和注重画面处理效果的影片,欣赏者只有调整自己的欣赏习惯,有意识地激发视听的感受力和想象力,调动造型思维和蒙太奇思维,运用影像美学知识来欣赏影片,获得更切合影视作品艺术层面的认识和见解。在影片《法国中尉的女人》(见图 4-11)中,有这么一场戏:男主人公查尔斯在与未婚妻费小姐一起在海堤边散步时,他突然看到那弯弯曲曲的海堤的尽头,迎着风浪站着一个披黑色斗篷的女人。他一边跑一边喊,要那个随时都可能被风浪掀下大海的女人赶快离开。那个披黑色斗篷的女人掉过头来,在迷蒙的水雾中露出一张掩藏在斗篷里的忧郁而清秀的脸,这就是影片中的女主人公萨拉。在以文学方式进入影片的观众,不难推测到影片的三角恋爱的格局。然而一个以"影像"视听方式进入影片的欣赏者,他会认识到导演在萨拉一出场时,便有意用"黑色斗篷""迷蒙的水雾"等造型来表达她被置于某种危险的境地,渲染她的某种神秘色彩。这就不仅使查尔斯,而且使观众不由得会去关心萨拉的命运,会对这位美丽而忧郁的女人产生深深的同情。显然,以"影像"的视听方式和以文学、"影戏"方式进入影片的欣赏结果是不同的。在以文学或"影戏"方式欣赏的过程中未被选择或被忽略的镜头、画面造型等艺术元素,很有可能在以"影像"的视听方式欣赏的过程中得到弥补及恰当的分析和解读。

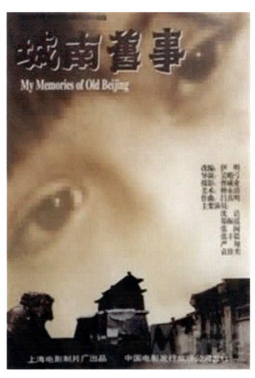

图 4-9　影片《城南旧事》海报

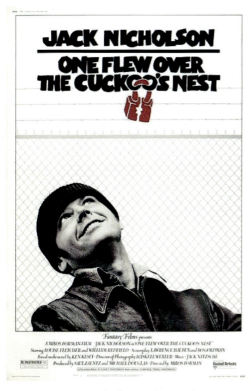

图 4-10　影片《飞越疯人院》海报

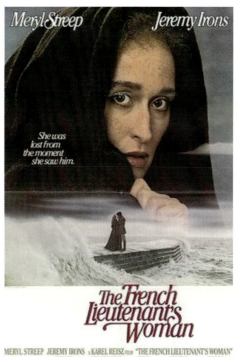

图 4-11　影片《法国中尉的女人》

以上论述的以文学或"影戏"方式进入影视作品与以"影像"的视听方式进入影视作品,是两种一般的、基本的欣赏方法,这两种方法不是水火不相容的,而是相辅相成,可以兼而用之的。一位高水准、经验丰富的影视欣赏者,应当既能以文学或"影戏"的方式进入影视片,又能以"影像"的视听方式进入影视片。

4.4　电影与电视艺术的审美差异性

同为"视听艺术"的电影和电视艺术有许多共同的审美特性,如前面所论述的造型性、运动性、逼真性、假定性与综合性都属于两者之间的共性。然而,电影与电视毕竟是两种艺术,它们之间在审美方面还有很多差别,也就是个性差异。从欣赏的角度看,如果我们不了解这些差异,就不可能对影视艺术进行恰当而深入的欣赏。电影与电视艺术的审美差异大体表现在以下几个方面。

4.4.1　画面的感染力不同

就画面效果而言,电影画面的感染力要比电视画面的感染力强得多。电影画面的感染力得力于它的高清晰度,特别是宽而大的银幕。电影银幕要比电视屏幕大上几十倍。银幕和屏幕的大小不同,会影响到电影和电视的创作,使其拍摄方式、场面处理和景别运用等方面都会出现相应的差别。电影可以全方位地摄影,从大远景到大特写无所不包。同样是拍摄赤壁之战的内容,在电视连续剧《三国演义》里,由于电视自身的小屏幕所限,本应宏伟阔大的战场只能够用局部的战争情景来表现,场面不够开阔,显然减弱了这场戏的效果。而在电影《赤壁》中,宽银幕上千军万马的宏大战争场面被淋漓尽致地表现出来,达到了震撼人心的效果。电视的优势不在表现宏大,却长于表现生活的细处,以纪实、情感去打动人,因此要提高画面的感染力,电视剧必须依赖剧情的多变与人物形象的细腻刻画。由于对视觉造成的冲击力不同,便形成了影视画面感染力的不同。

4.4.2　观赏的具体环境不同

电影院是一种比较封闭的欣赏环境,欣赏具有被动性,因为一旦进入电影院,便无法选择影片,也无权让影院更换片目。同时,影院观看方式具有"礼仪"的性质,观众的态度是认真严肃的,注意力集中于观赏对象,因为不好看或看不懂而中途退场的观众毕竟是极少数。在影院里,环境黑暗安静,除了银幕上的形象外,能够影响观众的因素极少。相反,电视节目的收看存在着很大的随意性,观众可以随时更换频道、开机或关机。在欣赏过程中也容易受到外界的干扰,比如有不速之客来访,或者电话干扰,甚至一同看电视的家庭成员对作品的讨论,等等。

4.4.3　审美的心理距离不同

电影和电视观赏环境的不同必然带来审美上心理距离的不同。观众在欣赏电影时,坐在漆黑的环境中,可以任思想放纵奔驰,无拘无束地暴露内心的情绪。他们可以忘掉自我,进入银幕世界,与银幕人物同呼吸共甘苦,甚至陷入自恋式的心理状态。进入这种"忘我"和"入境"的状态,欣赏者会因作品中的人和事而喜怒哀乐,被作品欣然感动,这时欣赏者与作品的心理距离就很近。这种如痴如梦的境界在观赏电视作品时是很难企及的。电视观众有很大的选择范围和选择特权,他们对电视节目的忍耐力较低。据调查,一部电视剧如果演了五分钟观众还没有被吸引进入剧情,那他就会换频道。电视观众不容易像电影观众那样进入"忘我"境界。在观赏电视作品时,观众通常都保持着一定的心理距离。在种种干扰的环境中,观众保持清醒的现实意识。这就要求创作电视节目必须力求深入浅出,通俗易懂,雅俗共赏,让屏幕形象可以在最短的时间内把观众牢牢吸引住。

第五章 影视艺术作品的内容与元素

5.1　影视作品的内容

5.2　影视影像艺术

5.3　影视声音艺术

5.4　影视表演艺术

5.5　影视导演艺术

5.1 影视作品的内容

5.1.1 影视作品的主题

影视作品的主题,是指影视作品所表达的思想内涵,它反映了影视创作者对现实生活的认识与评价。主题是影视作品的灵魂和精华,也是我们为之迷恋的"精神家园"。

首先应该了解主题多义性与多主题的区别,多主题往往指的是影视作品有多条情节线索,每条情节线索提供不同的主题;主题多义性指的是一条情节主线之下同时体现了多层主题,有的是容易辨识的显性层面,有的是隐性层面,需要观众结合自己的社会体验、人生历练和知识储备,通过积极思考才能获得。

如电影《不是闹着玩的》讲述了一群富裕了的河南农民克服重重困难,最终拍摄成一部电影的故事,是一部纯"河南制造"的电影(见图5-1)。这是一部绝对搞笑的影片,但它又不是为了搞笑而搞笑,它是有内涵、有深度的喜剧片,看似娱乐,其实背后有深意。它让观众从一个个缜密的笑料中感受到历史的伤痛,看到中国新农村的变化。它反映了富裕起来的农民对更高层次精神文明的一种追求,展示了中国农民的价值取向,同时也向社会,特别是向青年一代提出了一个如何对待历史、对待战争的严肃课题。

又如美国影片《阿凡达》讲述了未来世界里,人类为取得潘多拉星球的资源,启动阿凡达计划,前往潘多拉星球采矿,遭到纳美人反击的故事(见图5-2)。从表层主题上看,这是一部关于环境保护的影片,但故事另有深意,纳美人反抗地球人外来侵略的抗争与人类自身的真实历史无异,这也正是影片的深层主题。在人类过去的几百年的历史中,从美洲到亚洲再到非洲,到处充斥着西方殖民者的强势入侵和当地原住民的血肉反抗。导演詹姆斯·卡梅隆(James Cameron)在接受采访时也曾提到这是一部"关于政治的电影"。

由上述分析可以看出,现代影视作品在主要故事结构的背后往往隐藏着许多值得推敲和玩味的情节和细节,使影片的主题呈现出多义的状况,这种丰富的多义性也为电影增添了独特的魅力。

随着影视创作的发展,影视作品的种类日渐增多。由于影视作品关注的焦点会受国家、地域、民族、时代、创作主体等因素的影响,因此影视作品的主题形形色色,无法一概而论。不过纵观中外影视创作,总有一些常谈不衰、共同关注的话题,这些话题在影视创作中被反复表达,成为主流文化里具有代表性的主题。

图 5-1　影片《不是闹着玩的》剧照

图 5-2　影片《阿凡达》剧照

1. 爱情

爱情是人类永恒的主题,百年的电影史中,爱情电影占了绝对的比重,如《罗马假日》《魂断蓝桥》《人鬼情未了》《泰坦尼克号》《甜蜜蜜》等都是爱情片的经典之作。从纯真青涩的初恋情怀到相逢恨晚的错时爱情,从轻松搞笑的都市爱情到生死离别的战时之爱,从激烈真挚的一往情深到等闲变却故人心的感情纠葛,人类的各种爱情行为经过影视艺术手段的加工以不同的面貌呈现在人们面前,共同组成了一个讲述爱与被爱的影像世界。《罗马假日》(见图 5-3)和《泰坦尼克号》(见图 5-4)成为人们心目中爱情片的经典。

2. 家庭伦理

家庭是个人成长的普遍环境,个人的习惯、性格、价值观的形成都与家庭环境密不可分。同时,家庭是最基本的社会关系之一,如果社会是肌体,那么家庭就是构成肌体的基本单位——细胞,肌体的健康与否与细胞的生存状态直接相关,所以在主流文化中,家庭伦理题材在各个历史阶段都备受创作者和观众的关注。其中得到国际上一致推崇的,除荣获第五十二、五十四届奥斯卡金像奖的《克莱默夫妇》(见图 5-5)和《金色池塘》(见图 5-6)之外,还有《突破》《霹雳上校》及《父子情深》等影片都是这类电影的有力之作。

图 5-3　影片《罗马假日》剧照

图 5-4　影片《泰坦尼克号》剧照

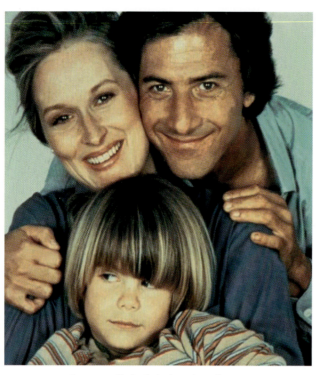
图 5-5 影片《克莱默夫妇》剧照

图 5-6 影片《金色池塘》宣传海报

3. 呼吁和平，反对战争

在人类发展进程中，战争少有停歇。战争给人类带来了深重的灾难，不但造成众多生命的消亡，更带来无尽的精神创伤，高科技战争对人类赖以生存的生态环境更是毁灭性的打击，因此很多有良知的导演通过作品来表达反战的主题，以期待引起人类的反思。例如《现代启示录》、《辛德勒的名单》（见图5-7）、《穿条纹睡衣的男孩》（见图5-8）、《钢琴家》等影片，无论是从对战争的宏观表述角度，还是着眼于战争时期的个人命运，都揭示了战争对人类的危害。

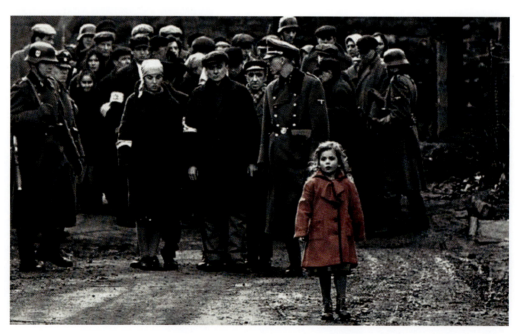
图 5-7 影片《辛德勒的名单》剧照

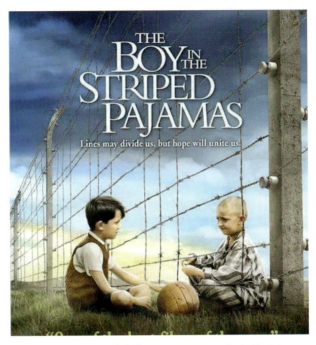

图 5-8　影片《穿条纹睡衣的男孩》宣传海报

4. 保护环境

社会的发展和科技的进步给我们带来了繁荣的同时,也使我们的地球面临着巨大的压力。仅仅过去了半个世纪,这颗星球已经变得满目疮痍,越来越多的物种濒临灭绝,森林、湿地、冰川以前所未有的速度消退,地震、海啸、飓风等重大自然灾害频发。在这种严峻的现实情况下,众多影视作品表达了对人类生存环境的忧虑。如纪录片《难以忽视的真相》(见图 5-9)探讨了全球变暖的现象,对其进行了各种科学论证,并预测了全球变暖将对人类造成的重大危害,以及由此带来的一系列社会问题、经济问题和政治问题。该纪录片公映后以其严肃的主题倾向和社会责任感引起了强烈反响,被授予第 79 届奥斯卡最佳纪录片奖。此外,很多科幻片也带着强烈的悲世情节描绘了由于自然环境恶化导致的人间地狱的景象,如《后天》《2012》等。

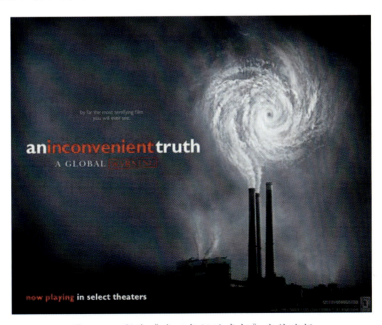

图 5-9　影片《难以忽视的真相》宣传海报

除了上述影视表现主题外,民族独立、女性解放、英雄主义等,也是中西方影视创作主流文化中的常见主题。此外,由于影视作品受创作者成长环境、社会文化等因素的影响,会有各自关注的领域和表达视野。如中国电影的第五代导演作品主要表现对民族历史、民族文化的反省和思考。其中,以张艺谋的《活着》《大红灯笼高高挂》(见图5-10),陈凯歌的《霸王别姬》(见图5-11)、《梅兰芳》,顾长卫的《孔雀》(见图5-12)等影片为代表。影片《大红灯笼高高挂》揭示了封建社会的腐朽和对女性的迫害,它不仅仅是一个家庭的悲剧,更是一个时代的悲剧。导演借助个人命运来阐述社会痛殇,触及文化命运与民族命运的深度,表达了对民族文化、时代以及社会的反思。

主题是影视作品内容分析的重要构成部分,它虽然是影视创作者对生活、对社会的认识、态度、情感和审美观念的表达,带有明显的个人主观色彩和风格样式,但不是纯主观化的东西。我们需结合导演的生活经历、个人思想、创作风格,乃至民族文化和时代历史背景,才能对影视作品的主题做出较为准确的解读。

图 5-10 影片《大红灯笼高高挂》剧照

图 5-11 影片《霸王别姬》宣传海报

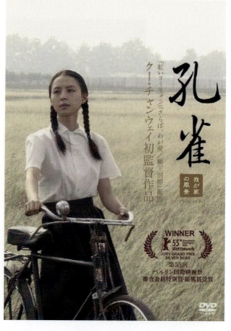

图 5-12 影片《孔雀》宣传海报

5.1.2 影视作品的结构

影视艺术的结构,是创作者根据创作的需要对作品的情节及其发展,按照一定的方式所进行的有意识的组织和安排。结构是种形式,但它的作用不仅仅只是装载内容,它对内容还具有主动的表现力。由于结构关系到作品的整体形态,进而影响到作品的表现意义,因此,它实际上成为衡量一部作品的艺术质量以及创作者思想能力和艺术能力的重要标志。

1. 时空角度的影视结构类型

影视中的时间和空间包含两个层面:一是故事的时间和空间;二是叙述的时间和空间。这里我们主要从叙述的角度来讨论。影视结构从时空角度可分为线性结构、时空交错式结构、回环式套层结构、缀合式团块结构。

(1)线性结构。

线性结构是指故事的叙事线索以线性时间展开,主要以时间的因果关系为叙述动力来推动叙事进程的结构模式。这种结构模式很少设置打断时间进程的插曲式叙述。

线性结构包括顺序结构和倒叙结构。顺序结构是指故事的讲述和故事的进程按照时间的自然发展顺序进行。这种线性叙事方式,除了在时间和空间遵循某种逻辑秩序外,在情节的铺叙上也按照事情发展的前后逻辑关系,即因果逻辑关系,这里的因果逻辑关系可以是事件本身的变化,也可以是人物情感的变化,还可以是自然时空的变化。

顺序结构是依照事件进程的自然次序组织情节的时空,推进剧情。其时空变换次序遵循故事、事件发生的先后进行排列,在结构安排上强调情节起承转合、事件前因后果的严密逻辑顺序。倒叙结构是顺序结构的一种特殊形态,它往往通过人物的回忆来展开故事,在时间的向度上表现为过去时态,但回忆部分仍然采用顺序结构进行,如影片《泰坦尼克号》《魂断蓝桥》等。这种结构方式往往更能吸引观众的注意,使观众带着疑问和好奇紧跟剧情发展。

同时线性结构还有单线式和多线式两种具体样式。单线式结构即影片只有一条线索,比较单纯,如影片《秋菊打官司》(见图5-13)就讲述了一个打官司的事件,简单明了。多线式结构是由几条线索组成的结构样式,即所谓"花开两朵,各表一枝",如影片《汉娜姐妹》(见图5-14)中,导演分别讲述了三姐妹的故事,三个姐妹就是三条线索,它们相对独立地发展。

图5-13 影片《秋菊打官司》宣传海报

图5-14 影片《汉娜姐妹》宣传海报

(2) 时空交错式结构。

时空交错式结构是指几条不同时空的线索,交织着发展。时空交错式剧作结构突破传统时空起承转合、前因后果等自然秩序,独具匠心地运用多种叙事方式糅合不同时空情节,将多个独立完整的故事融会贯通,别具一格地表现出导演非凡的艺术追求,渗透出导演对人生深厚的哲理思忖。

时空交错式结构,打破现实时空的自然顺序,将不同时空的场面,按照一定艺术构思的逻辑交叉衔接组合,以此组织情节,推动剧情的发展。在时空表现上,它将现在、过去和未来,将回忆、联想和想象,将梦境、幻觉和现实组接在一起,造成独特的叙述格式,获得别具一格的艺术效果。这种结构方式,不仅能灵活运用倒叙、插叙扩大时空概念,表现多层次时空,而且能表现人物思想、心理活动、下意识活动,更为重要的是,时空交错式叙事结构甚至可以悄无声息地协助导演阐述深厚人生哲理。所以无论是现实主义题材的影片还是现代主义类型的影片,都频繁尝试时空交错式剧作结构来寻求艺术表现上的突破。

时空交错式结构由多条叙事线索组成,每条叙事线索都具有相对独立性,可以独立成篇,其中人物角色不同,故事情节无重叠之处,并且发生发展有头有尾,有因有果,逻辑严密。但是,与此同时,它们之间又相互交叉,相互交融,彼此之间同样存在因果联系,并相互推进,在整部影视作品中,难分难解,融为一个整体。例如,影片《通天塔》(见图5-15)讲述千惠父亲到摩洛哥打猎,临走时将猎枪赠送给向导哈桑以表感谢,但哈桑因生活窘迫,把猎枪及子弹转卖给同村尤瑟夫父亲。尤瑟夫兄弟就猎枪射程而打赌,击伤美国游客苏珊,导致苏珊夫妇延误返程,致使苏珊家佣人阿美利亚将受其照顾的两位小孩私自带出境,到墨西哥参加婚礼,在返程时遭遇警察盘问而引发闯关追捕事件。这四条线索,分别单独剪辑出来,完全可以独立成篇,时间、地点、人物、情节样样俱全,且环环相扣,逻辑严密。但是这四条叙事线索又千丝万缕地纠缠在一起。四个国家,数十人,完全不认识,完全不相关,却犹如蝴蝶效应一样,共同演绎出险象环生、精彩绝伦的故事情节。

(3) 回环式套层结构。

回环式套层结构是指以叙述上的多层叙述为叙事动力,以时间上的"循环往复"为主导的结构模式。这里的"套层"结构,即人们通常所说的"戏中戏""电影中的电影"。"回环",是从叙事的时间角度上而言的,它是一种非线性延展,不按照事件发展的自然次序如实推演,而是人为地重新安排,对同一个事件或同一个人物从不同角度、不同侧面予以反复讲述,不断地绕回头来重新观照。它不追求故事的曲折复杂、扑朔迷离,而注重从叙述层次上的精巧编织和时间回环所造成的不确定性而引发的思考。这种结构形式充分调动了观众的参与热情和积极性,使他们主动探索和研究故事的发生和发展,从而以理性思考取代移情入戏,使观众在影片结束后,仍意犹未尽。如影片《罗生门》《罗拉快跑》(见图5-16)、《公民凯恩》(见图5-17)是回环套层叙事结构的典型作品。《罗生门》讲述了森林中发生的一个杀人且奸人妻的故事。故事虽然简单,但经四个当事人"讲述之后",却骤然变得复杂了,因为每个当事人对同一件事情的描述各不相同。回环套层结构的艺术特征在于:它并不着意给观众提供一个首尾连贯的故事,而旨在结构出一个多视点、多层次审视故事深层寓意的框架和途径。

(4) 缀合式团块结构。

缀合式团块结构是指整体没有连贯统一的中心贯穿情节,而是通过几个相互间并无因果联系的故事片段连缀而成的结构模式,类似古典小说的"念珠式结构"。"缀合"是指作品中各个故事片段互不联系,自成一体,因此需要某种缀合才能合为一个整体。这种缀合不是因果意义上的情节环扣,而是某种"特定"的贯穿机制——一个深刻的主题、一种情绪基调或一个富有哲理性的历史观念等,将各个呈散点状的片段故事或独立段落联结为一个统一体。"团块"是指结构中各个片段或段落本身,带有某种向心性,即各自是相对完整的情节,具有某种故事性。例如,影片《城南旧事》是缀合式团块结构的典型例子。影片由三个互不相

干的故事缀合而成,这些看似无组织的状态,却统一于"淡淡的哀愁、沉沉的相思"的总基调下,使整部影片呈现出一种优美的散文式风格。

图 5-15　影片《通天塔》剧照

图 5-16　影片《罗拉快跑》剧照

图 5-17　影片《公民凯恩》剧照

2. 文学角度的影视结构类型

由于影视与文学联系紧密,因而其结构形式也受文学样式的影响。从文学角度来看,影视作品的结构可分为戏剧式结构、散文式结构和小说式结构。

(1) 戏剧式结构。

戏剧式结构又称传统结构,往往是"围绕一个主人公而构建故事,这个主人公为了追求自己的欲望,在一个连贯而具有因果关联的虚构现实中,与主要来自外界的对抗力量进行抗争,直到以一个绝对而不可扭转的变化而结束的闭合式结局。"戏剧式结构多表现单一主人公在线性时序上,追求欲望时与外在世界的冲突,它强调事情是如何发生的,强调逻辑上的因果关系。

在电影发展史上,戏剧式结构的作品占有非常重要的地位,直到今天的电影生产中,仍然占很重的比例,仍然受到广大观众的欢迎。它的主要优点有:情节冲突紧张而激越,人物性格鲜明而集中,情节表达单纯而强烈,符合通俗化大众化艺术的特点,适合广大观众的审美心理、审美趣味和审美习惯的要求。

例如,影片《霸王别姬》是典型的三幕戏剧式结构的故事。影片讲述了程蝶衣、段小楼和菊仙三人之间的矛盾冲突及漫长的人生故事。主情节是程蝶衣对戏曲理想的追求,次情节是程蝶衣与段小楼的爱恋、段小楼与菊仙的爱情,戏剧化地展现了程蝶衣痴迷于戏曲,却总也逃不出命运戏剧性安排的戏梦人生。影片牵涉了中国半个多世纪的历史,历史背景与人物命运紧密相连。历史的兴衰更替为人物故事的展开提供了特殊的意义和结构的依据。故事的发展以时空顺序为线索,开端是一个"卖子"的激励事件,之后三幕既相互独立又紧密相连地组织在一起,每一幕又分别由三个主要的场景序列推动情节渐次发展,随着场景的转换,程蝶衣的人生一次次地被推上转折点。情节简练清晰,冲突明确,时间相继,因果相连。

(2) 散文式结构。

顾名思义,散文式结构受散文特点的影响,是以神为主,吸取散文形散神不散的特点的一种结构类型。正是由于散文的"形散而神聚""小中见大""平中见奇"的特征,影响并规定了散文式结构的特征。总之,散文式结构主张用情节淡化来取代人为的强化;主张用开放式来取代有头有尾、头尾呼应的封闭式;主张用多侧面、多层次、多场景、多穿插、多声部的叙述表现法来取代程式化的情节发展过程。正因如此,它具有了其他结构影片不可取代的真实性和艺术说服力。同时,它还具有调动想象力的最大可能性。这种结构的影片取材不受限制,表现不拘格套,在貌似松散的结构中寓有强烈而真挚的情感,在质朴淡雅的神韵中蕴含着隽永的意境。观众欣赏这种情节淡、节奏慢、意境深、情感浓的影片,可以化被动为主动,最大限度地调动其想象力,使之在有限的画面中,生发出丰富的联想、想象,甚至幻想,去领略其中无限的意蕴,从而获得最大限度的美感享受。

(3) 小说式结构。

小说式结构是指影视受到小说的影响而出现的一种结构样式,它的特征与小说相近。由于小说本来就兼有戏剧的情节因素和散文的叙述因素,小说式结构几乎兼有戏剧式和散文式的某些优势,因此,有人说小说式结构是介于戏剧式和散文式之间的结构样式。

5.1.3 影视作品的人物

人物,是电影创作中的核心,是矛盾冲突的核心,也是影片造型的基础。同其他的艺术形式相比较,电影的创作是紧紧地围绕塑造典型环境中的典型人物展开的。

1. 人物的双重特性

在叙事作品中,人物有双重特性,即"行动元"和"角色"。"行动元",是指在叙事过程中,"作为一个发

出动作的单位对整个事件进展过程产生推力";"角色",是指"人格特征造成的人物自身的同一性和独立性","成功的角色不仅具有鲜明生动的个性,而且在人物个性中包含着具有普遍意义的共性,揭示出社会生活中某种本质和规律,可产生特殊的认识和审美价值。"

人物作为"行动元",是事件发生、发展的动因。这也就不难理解为什么小说的篇幅常常与小说中人物的数量成正比。正是因为众多人物"行动元"的存在,故事才得以铺展开来,而且人物与人物之间相互联系,复杂的人物关系和相互之间力量的制衡,使故事的发展迂回曲折,形成叙事的张力。

人物作为"角色",它强调的是人物的性格特征。学者傅修延曾提出用五把尺子来给叙事作品中的人物分类,即性格丰富度、性格发展度、性格鲜明度、性格矛盾度和性格有序度,这五把尺子比较全面系统地指出了人物性格的几个评价向度,对于影视剧中人物形象的塑造很有启发意义。

2. 人物的塑造

在剧本所塑造的文学形象的基础上,演员要想准确、出色地阐释和表现角色,首先要潜心研读剧本,真正理解剧本和角色。此外,演员还需要多读书、多思考,深入体验生活,缩短与角色的距离,从而塑造出鲜活、真实、生动的人物形象。具体到技术层面,塑造典型的人物形象可以通过以下两种形式。

(1) 为人物设计富有个性色彩的行为动作。

标志性的动作能使人物形象别具一格,很容易给观众留下深刻的印象。如李小龙的招牌动作——拇指擦鼻子、后空翻跳踢、移步侧踹,这些标志性的动作都为影迷们所津津乐道,深入人心。

(2) 用细腻的表演剖析人物的心灵世界。

除了外化的动作,演员还需充分地投入角色,尽可能地体验角色的内心世界,演绎出人物的内部感情和情绪。如影片《母女情深》(见图5-18)讲述了一对深爱着对方的母女奥罗拉和艾玛,但她们之间一直存在着隔阂和冲突,以致艾玛为了使自己尽量脱离母亲的形象和影响,用了30年时间,但直到临终之际她才发现自己对母亲的亲情无法让她释怀和割舍。在艾玛的病床前,奥罗拉表现得很平静,只是温柔地望着女儿,眼神里却充满了无限的怜爱和心疼,让我们不得不为演员出色的表现鼓掌。

图5-18　影片《母女情深》剧照

5.2 影视影像艺术

5.2.1 景别

景别主要是指由镜头与被拍摄物体距离的远近而形成的视野大小的区别。景别主要分为远景(大远景)、全景、中景、近景、特写(大特写)。这种区别使影像具有不同的叙事功能并对观众产生不同的视觉效果。

1. 远景

远景是各类景别中表现空间范围最大的一种景别,它相当于人们在很远的距离上观看人物和景物,往往人物在画面中所占的比例极小,微不足道,与环境形成点与面的关系。这种景别主要用来介绍环境、渲染气氛、展现场面。观众往往通过远景画面,了解影视故事的空间状态和感受宏观场面,但参与程度和对细节的关注程度相对较低。远景的画面处理,一般以追求总体效果为主,强调对线条、板块、色调的处理,力求删繁就简,着重把握画面的整体结构与气势,即所谓的"远取其势"。如美国电影《音乐之声》中很多远景镜头,充分展现了奥地利迷人的自然风光(见图5-19)。

2. 全景

全景是指由处在某种特定环境中的被拍摄主体的整体所构成的画面。全景主要展示一种特定的叙事空间,既有局部又有整体,可以用来表现人与特定环境的关系,表现人或物体的运动和行为。与远景相比,全景有比较明确的表现中心,一般都有人物与背景这两个结构元素。在全景中,人物的外部轮廓清晰,具有视觉形状,并且要给人物留出一定的活动空间。全景的大小取决于画面中人物的大小以及与人物的呼应关系,以达到内容丰富和画面结构完整的目的。

3. 中景

中景是指由拍摄主体的主要部分所构成的画面,例如由人物膝盖以上部分所构成的画面。在中景中,被拍摄主体成为画面构图的中心,环境成为一种背景,更加淡化。主体与环境的关系更加密切和直接。中景可使观众看清人物半身的形体动作和情绪交流,有利于交代人与人、人与物之间的关系。

图5-19 《音乐之声》剧照

4. 近景

近景是指由被拍摄主体的局部所构成的画面,如人物的肩部以上部分。这是一种近距离观察人物或物体的景别。

5. 特写

特写是指由被拍摄主体的某个特定的不完整局部所构成的画面,如人物的面部,甚至眼睛。特写将人或物的细小局部放大,使之充满整个画面,主要用来创造一种强烈的视觉效果,从而给观众特殊的视觉感受。

5.2.2 光

光是物体得以成像的基本条件,是影视艺术中不可忽视的可视性造型因素。从摄影技术角度看,光是一个重要的技术因素。可以说"没有光就没有电影和电视",光是获得银幕和荧屏形象的最基本的物质手段。从艺术创作角度看,光也是艺术造型的重要手段之一。光包含着情感、包含着意义、包含着美学创造。

1. 光影响造型效果的途径

(1) 光的质量。从质量上说,光可分为软光和硬光。

(2) 光的方向。根据光源不同,人们常常将光分为前置光、侧光、背光、底光、顶光。

(3) 光的亮度。根据光的照明度的不同,光可被划分为强光和弱光。强光使被拍摄物明亮清晰,轮廓和细节比较分明;而弱光使被拍摄物阴暗模糊,轮廓和细节不明显。

(4) 光调。光影的基调除了正常光调外,通常有高调和低调之分。

2. 光的艺术作用

在影视艺术中,光不仅是一种技术手段,它更是一种艺术手段。作为一种技术手段,其主要作用是满足影视摄像系统的技术要求,提供一定的景物亮度和反差范围。而作为一种艺术手段,其主要作用表现在以下三个方面:

(1) 光可以塑造人物形象。通过精心的光的设计,可以使人物变得柔和、典雅,也可以使柔美的形象变得硬朗;可以让人看起来神采奕奕,也可以突出人的萎靡不振、疲惫憔悴。

(2) 光可以营造情景氛围。导演还可以利用光线来模仿大气透视规律,塑造一定的空间深度,表现某种特定的气氛。

(3) 表意功能。光可以作为一种特殊的戏剧元素,参与到剧情中,推动情节的发展,表现作品的主题,造成隐喻、象征、对比等艺术效果。

5.2.3 色彩

早期的电影为黑白世界,观众只能通过单色调的明暗层次来想象表现对象固有的色彩。20世纪30年代彩色片的问世是电影史上一次重大的技术革新,从此人们可以在银幕上看到丰富多彩的色彩世界。开始,电影创作者们只满足于在胶片上还原生活中的色彩,随着时代的进步和人们思想观念的转变,人们对色彩在影片中的作用有了新的认识:电影中的色彩并不是对现实生活的简单复制,而是一种自觉的审美元素,影视艺术可以通过对色彩的选择、处理来创造独特的审美价值和审美效果。

1. 色彩要素

色彩包括色调、色彩饱和度、色温和明度四个基本要素。

(1) 色调。

色调是画面通过组织配置形成的色彩倾向,是一组色彩关系所形成的整体特征。镜头、场景及整部影片都有其色调。按色相分,色调可分为蓝色调、黄色调、红色调等。按色性分,色调可分为暖色调、冷色调和中间色调等。摄影师根据剧本的思想内容和风格样式,按照导演的创作意图,与美术师共同进行银幕形象的色彩构思,然后运用各种摄影艺术和技术手段创造色彩基调。

(2) 色彩饱和度。

色彩饱和度,也称色彩纯度,是指某一颜色与相同明度的消色(即黑、白、灰色)差别的程度,即色彩的鲜艳程度。一种颜色所含彩色成分的比例越小,该色越不饱和,越不鲜艳;含彩色成分的比例越大,则越饱和,越鲜艳。

(3) 色温。

色温是指当实际光源的光谱成分与完全辐射体在某一温度时的光谱成分一致时,就用完全辐射体的温度表示该实际光源的光谱成分。彩色摄影与光源色温关系很大,由于光源色温不同,在彩色摄影时应调节摄影机的色彩平衡,使被摄对象的颜色得到正常还原。

(4) 明度。

明度是指颜色的明暗、深浅。在黑白和彩色画面中,明度的差别是构成黑白和彩色影像层次不可缺少的因素之一。

2. 色彩配置

在影片中色彩配置主要取决于画面中不同色彩的比例、位置、面积之间的搭配关系,这种搭配可以造成画面不同的浓与淡、明与暗、暖与冷、丰富与单纯等视觉感受,从而起到造型作用。

3. 色彩的变化

影视中的画面是在时间中不断运动变化的,因而影视作品中的色彩可以借助于色彩与人的情绪之间的内在联系,通过色彩的组合和变化来制造艺术效果。

5.2.4 构图

1. 构图的含义及特点

影视作品的画面是由影像构成的,在绘画中构图是指画面的构成,在影视艺术中构图是指影像的构成。构图所处理的是画面中影像之间的关系和组合,更具体地说是指人、景、物的位置关系以及形、光、色的配置关系。构图是以现实生活为基础,又比现实生活更富有表现力和艺术感染力的表现手段,它可以使作品得到更完美的表达。影视构图具有以下几方面的特点:

(1) 运动性。

运动性是影视画面区别于绘画和摄影最主要的一个特性。影视画面是运动的,其运动形式有三种:一是被摄对象自身的运动;二是摄影机的运动;三是摄影机与被摄对象共同运动。

(2) 整体性。

对于影视艺术来说,一个内容完整的段落通常是由两个以上乃至几十个影视画面完成的。一个影视画面所交代的部分内容,往往从上一个画面延续而来,或向下一画面发展下去,因此并不要求一个影视画面的完整性,而要求一系列影视画面组接后,构图结构具有整体性。

(3) 时限性。

影视艺术是一种时空艺术,影视画面中所包含的信息量多少不同,表现的时间长短也不一样。观众只能

在特定的时限内看完表现的内容。正是这种时限性要求影视画面构图应简洁、清晰、准确地表达创作者的创作意图。

(4) 多变性。

影视画面从严格意义上讲仍然属于平面艺术,但它又不同于绘画、摄影,不是只在一个视点上表现,在拍摄的过程中,要不断地变化方位、角度和景别,多视点、多角度地展示客观事物和被摄对象。

(5) 创新性。

随着时代的进步和科技的发展,在现代影视创作中,创作者可以利用现代高科技成果对画面进行特殊的技术处理。

2. 构图的基本要素

影视构图的基本要素包括主体、陪体、环境等。

(1) 主体。

主体是画面中的主要对象,是画面内容的中心,也是画面结构的中心。主体可以是人,也可以是物;可以是主角,也可以是配角;可以是个体,也可以是群体。一个镜头可以始终表现一个主体,也可以通过场面的调度,不断变换主体。影视制作者在结构画面时,应利用一切表现手段来突出主体,给人以鲜明的印象。

(2) 陪体。

陪体是画面中陪衬主体的景物或人物,具有突出主体、说明主体、均衡画面、美好画面和渲染气氛的作用。在影视画面中,人与人之间、物与物之间,都存在着主体与陪体的关系,影视制作者应恰当地处理主体与陪体的主次关系,不能喧宾夺主。

(3) 环境。

环境是组成影视画面的因素之一,具体包括前景、后景和背景三个部分。前景是指在主体前面或靠近镜头位置的人物或景物,它可以用来直接说明主题,也可以引导观众的视线趋向于主体,还可以平衡画面,美化构图,加强空间感和透视感。后景与前景相对应,是指靠近主体后面的人或景物。在有前景的条件下,后景可以是主体,也可以是陪体,但多数是环境的组成部分。其作用是丰富画面的形象,增加空间的深度感。背景是指画面中主体背后的景物。其主要作用是衬托主体,表现空间深度,以及表现人物和事件所处的环境,营造各种画面气氛和情调,帮助阐释内容。

这三个部分中,陪体和环境都与主体形成一定的关系,对主体起到修饰和映衬作用。这些作用可以通过线条、体积、位置、视点、亮度、色彩等方式来完成。如在画面中,突出主体的面积,或突出主体特殊的色彩,或将主体置于画面中心,或使主体处于聚光中心,都可以突出构图的主体性。有时也可以通过主体与陪体或环境的对比制造一种对比关系,使构图的意义更丰富、更复杂。

3. 构图的类型

(1) 构图的内部空间关系。从构图的内部空间关系看,影像构图可以分为平衡构图和非平衡构图。

(2) 构图与外表空间关系。从构图与外表空间的关系来看,影像构图又可以分为封闭性构图和开放性构图。

4. 构图的基本原则

如何构图,采用什么样的构图类型,取决于影视创作人员的创作动机和影视作品的整体风格。一般来说,构图的基本原则有以下四点:

(1) 叙事性原则。

影视艺术是一种叙事艺术,因而造型的首要目的是叙述事件、人物、场景,完成整个故事。因此,造型需

要一种真实感,一种与现实的相似感,从而使观看者认同影像,跟随叙事的发展。

(2) 表意性原则。

影视艺术并不是对现实的简单复原,而是一种贯注了创作者体验的再创造,因此构图不仅要叙述事件,同时还要表达创作者的主体意识,有时甚至可能用表意性来冲淡或排斥叙述性。

(3) 修辞性原则。

修辞性实际上就是一种美感原则。人类在漫长的审美历史中积累了许多美感形式,这些形式作为一种并不包含实际目的和意义的审美习惯成了一种抽象的修辞原则,如对称、对比、排比、均衡、起伏等,影视艺术一般情况下也要按照这些修辞原则来构图。

(4) 整体性原则。

影视作品作为一种艺术创造,必然具备统一的风格和完整的形式,因而构图也需要服从作品的整体性,构图本身就是整体风格的一个有机组成部分,不可能单独存在。

5.2.5 镜头

镜头有两层含义。一是指拍摄过程中摄像(影)机从开机到关机这段时间内不间断地拍摄下来的一个叙事段落,在特定的场合下又称"画面"。画面既是影视片结构的艺术组成单位,又是影视造型语言的基本视觉元素。二是指摄像(影)机用以成像的光学部件的俗称。一般来说,在涉及造型处理时多用"影视画面",在涉及时间结构时往往用"影视镜头"。

1. 焦距

焦距对于镜头来说,不仅是用来记录和复制现实的技术手段,同时也是一种具有表现力的艺术手段,可以参与影像造型、气氛营造、人物刻画、思想和情感的表达,甚至成为影像作品风格形成的有机元素。人们通常将使用不同焦距的镜头称为标准镜头、短焦距镜头、长焦距镜头和变焦距镜头。

2. 镜头运动

同一镜头中镜头位置的改变(包括焦距、方向、角度等)和摄影机、摄像机位置的改变,被称为运动镜头。运动镜头是相对固定镜头或静止镜头而言的,它造成画面空间关系和空间内容的变化,产生一种运动感,引起观众注意力的变化。

运动镜头主要包括以下五种基本形式,其他运动方式则是对这些形式的组合和变化。

(1) 推镜头。

推镜头,是指镜头逐渐接近被拍摄物的运动。其画面效果表现为同一对象由远至近或从一个对象到另一个对象的变化。

(2) 拉镜头。

拉镜头,是指镜头逐渐离开被拍摄物的运动。其画面效果表现为逐渐远离被摄主体或从一个对象到更多对象的变化。

(3) 摇镜头。

摇镜头,是指摄像(影)机位置固定,而镜头借助三脚架做出的上下、左右或旋转运动。这种镜头可以改变拍摄角度、拍摄对象,也可以对拍摄对象进行追踪,因而具有更大的自由度和灵活性。

(4) 移镜头。

移镜头,是指摄像(影)机拍摄时所做出的左右、上下运动。移镜头可以扩展画面的空间背景,造成画面构图的变化,特别是当与物体同时运动时,由于背景的变化可形成强烈的运动效果。

(5)跟镜头。

跟镜头,是指摄像(影)机镜头与运动着的被拍摄物体保持基本相同的纵向运动。

3. 角度

摄像(影)机镜头与被拍摄物体水平之间形成的夹角被称为镜头角度。镜头角度的选择,对于表现事物的外部特征、刻画人物及进行画面造型有着非常重要的作用。一般人们把镜头角度分为三种类型,即平视镜头、俯视镜头和仰视镜头。

(1)平视镜头。

平视镜头,是指镜头与被拍摄物体保持基本相同水平的镜头,这种镜头比较接近于常人视角,画面效果也接近于正常的视觉效果,给人以稳定、亲切而平易近人的感觉,常用作客观叙述,而不带任何主观感情色彩,在影视作品中应用广泛。

(2)俯视镜头。

俯视镜头,是指从上向下拍摄的镜头,相当于常人的俯视。

(3)仰视镜头。

仰视镜头,是从下往上拍摄的镜头,相当于常人的仰视。这种镜头使影像体积夸大,使被拍摄物体更加高大、威严。仰视镜头能使观众产生一种压抑感或崇敬感,也可以用来创造一种悲壮、崇高的效果。有时仰视镜头也被用来模仿儿童的视角。

4. 空镜头

空镜头,是指只有景物没有人物的镜头,又称景物镜头。空镜头并不空,而且有多种表现功能和艺术价值,具体表现在以下四个方面:

(1)交代故事环境。

交代故事环境是空镜头最基本的作用,也是影片中最常见的。如影片《黄土地》开头,对千沟万壑的黄土高原进行了特写,极富特色的地貌简明了然地交代了故事发生的地理环境。

(2)作为时空转换的手段。

影视片中的内容是由多个段落构成的,各段落之间需要衔接和转换。空镜头在此处的使用,给观众一段转换思维的时间,使观众对前段的思考渐渐停止,将注意力转移到下一段内容,转场自然、流畅。

(3)渲染气氛,烘托感情。

在空镜头中虽然没有人物的出现,但是画面中的景象往往具有某种深刻的象征意义,耐人寻味。比如《黄土地》中有20多个黄土高原的空镜头,导演将这些空镜头运用叠化的手法展现在观众面前,一方面使观众被曲折的黄河、荒芜的高原所震撼,另一方面也让我们不得不为黄土高原的贫穷落后感到忧虑。

(4)营造意境。

空镜头中没有人物,画面便不能通过人物的言语和表情传达信息,也正因为如此,空镜头相对于普通镜头更具有多义性,更能体现出作品的情调和境界。

空镜头经常被用来影射影片中的人物或者是通过展现景物表达某种感情,把人物形象或者感情更加抽象化。

5.2.6 场面调度

1. 场面调度的含义

场面调度,原为戏剧专有名词,意味着在具有宽度、高度、深度的场景之中,对舞台上人、物、景在三维空

间中的安排。在影视创作中,场面调度有两层含义:一是演员调度,即导演通过演员的运动方向、所处的位置的变动以及演员与演员之间产生交流时的动态与静态的变化等,造成画面的不同造型、不同景别,揭示人物关系及其情绪的变化,以获得银幕效果;二是镜头调度,即导演运用摄影机方位的变化,如推、拉、摇、移、跟等运动方法,俯、仰、平等各种视角和远、近、中、全、特等各种不同景别的变换,获得不同角度、不同视距的镜头画面,展示人物关系和环境气氛的变化。

场面调度决定着如何表现、结构和拍摄视觉素材,体现了导演对于视觉素材的理解、结构、表现和阐释,场面调度的结果最终将反映为电影画面的效果,所以它对影视画面有着决定性的重要影响。

2. 场面调度的功能

(1) 揭示不同的人物关系和人物心理。

在场面调度中,如何安排人与人之间的空间关系、演员与镜头的空间关系,将揭示完全不同的人物关系和人物心理。

在考虑摄影机与拍摄对象的关系时,通常有 5 种位置可以选择:

① 全正面,即被拍摄对象正对摄影机的镜头。

② 3/4 正面,即镜头与被拍摄对象之间存在一个不明显的角度。

③ 侧面,即被拍摄对象左面或右面对着镜头。

④ 1/4 正面,即对象基本背对镜头。

⑤ 全背面,即对象完全背对镜头。

观众的视线相当于摄影机的镜头,画面让观众看到的被拍摄对象越多,就越能使观众感觉清晰、亲近而明朗;反之,则越感觉神秘、疏远而生硬。所以说,摄影机的角度决定着观众与画面信息的情感关系。

(2) 决定画面空间中人物之间的距离模式和人际关系。

场面调度还决定着画面空间中人物之间的距离模式和由此表达的人际关系。通常画面的人与人之间的距离、镜头与人物之间的距离有六种基本模式:

① 亲密距离——50 cm 左右。

② 私人距离——50~100 cm。

③ 社交距离——1~3 m。

④ 公共距离——大于 3 m。

⑤ 疏远距离——在私人距离以外交流。

⑥ 敌对距离——在私人距离内表达对立情绪。

此外,导演如何设置摄影机对被拍摄对象的拍摄距离、角度和运动速率也会创造完全不同的效果。

3. 场面调度的系统分析

根据场面调度的不同手段,美国电影学者路易斯·贾内梯(Louis Giannetti)系统分析列出了以下 15 项内容:

(1) 主体:首先引起我们注意的是什么?为什么?

(2) 光调:高调?低调?对比是否强烈?是否混合用光?

(3) 镜头与拍摄的距离模式:如何取景?摄影机距现场有多远?

(4) 角度:我们以及摄影机对拍摄对象是仰视还是俯视,或者是平视?

(5) 色彩:画面主体的颜色是什么?是否有反差衬托?是否有色彩象征手法?

(6)透镜、滤色镜、胶片:它们如何改变和述说所摄对象?

(7)次要对比:我们的眼睛在接受画面主体之后多半会往哪里看?

(8)密度:该影像包含多少视觉信息?其特征是十分明显,比较明显,还是细节尽现?

(9)构图:二度空间如何分割和组织?何谓潜在的设计?

(10)形态:是开放还是封闭?影像是否像一扇窗那样将场面中部分人或物任意隔断?或者,像一个舞台前部的拱形台口,其中视觉部分经细心安排并取得平衡?

(11)画框:是密是疏?人物在里面是否能自由移动?

(12)景深:影像构成于几个平面上?后景或前景是否因某种原因而影响中景?

(13)人物定位:人物占据画面空间的什么部位?中央、顶部、底部或是边缘?为什么?

(14)表演位置:哪个方向使演员看上去与镜头正面相对?

(15)角色距离:角色之间留有多大空间?

5.3 影视声音艺术

从1895年法国卢米埃尔兄弟(the Lumiere brothers)发明电影,直到1927年影片《爵士歌王》(见图5-20)出现以前,电影一直是一个"伟大的哑巴"。随着时代的发展,人们越来越意识到声音的意义和重要性,同时,影视艺术中的声音从观念到技术都得到了迅速的发展。从后期到前期,从单声道到立体声,从无方向录音到逻辑环绕,声音已经成为现代影视艺术表现手段中的一个重要组成部分。它与视觉画面一起共同构筑银幕与荧屏空间,推动叙事,完成艺术形象的塑造。

影视艺术中的声音一般可分为人声、音响和音乐三大类型。它们相互交织,以听觉造型的方式与视觉造型一起共同构成影视艺术的美学形态。

图 5-20 影片《爵士歌王》海报

5.3.1 人声

影视艺术中,人的语言声音是人们表达自我、相互交流、传达信息的最基本的方式,也是最积极、活跃,信息量最丰富的部分。

1. 人声的分类

人声是影视艺术中人物或角色交流的主要方式,它主要指由语言构成的能够表达一定意义的声音,包括对白、独白和旁白等。

(1)对白。

对白,即人物或角色之间的对话,是影视剧中两个或两个以上人物或角色之间交流的主要方式之一。对白具有叙事功能,能够推动剧情的发展,同时也能够塑造人物形象,反映人物的性格特征。

(2)独白。

独白,是指画面中对内心活动的自我表述。从独白的存在方式可将其分为两种类型:一种是人物或者角色出现于画面当中,对其内心进行自我表述,即"自言自语",也可能是与其他交流对象的大段述说,如面对公众的演讲、教堂里的祈祷、法庭上的陈述等;另一种是内心独白,即此时人物或角色不出现在画面中,以"画外音"形式出现的内心自白。

(3)旁白。

旁白,是以画外音的形式出现,将观众作为直接的交流对象,向观众叙述、说明、解释、评析事件的语言。它既可以是剧中人物或角色以第一人称讲述跟自己相关的故事,也可以是局外人用第三人称叙述。当旁白用于纪实类作品,如纪录片、专题片时,旁白又称"解说词"。

2. 人声的作用

在影视艺术中,人声作为一种造型手段,它与视觉造型相结合,共同参与影视审美价值的创造。

人声与人物性格、人物形象的塑造密切相关。每个人年龄、性别、气质和性格不同,其声音的音色、音质、力度,甚至语速等也都具有各自的特性,因而影视作品在塑造人物形象时,应充分考虑人声的这些因素。现在影视作品越来越重视同期录音,目的就是增强声音的真实感,使其与人物的状态、处境等更加协调。

(1)创造整体风格。

不同影视作品的内容、样式、形态往往具有不同的风格,而这种风格的形成不仅与画面、文字、蒙太奇等因素相互联系,而且也与人的声音紧紧联系一起。事实上,在战争片、武打片、警匪片和纪实片等影视作品中,各有其独特的声音处理方式和方法,它们之间是完全不同的。

(2)表达情绪气氛。

人声可以表达情绪气氛。人声沸扬,群情激昂,就是一种情绪气氛,而且不需要让观众听清楚他们的谈话内容;人声可以当作背景,充当音响效果;人声还可以传达出时代感;人声具有地域色彩,不同的时代有不同的语言,不同的地方有不同的方言。

5.3.2 音响

影视中除了人声和音乐之外的所有声音,以及以背景音响或环境音响的形式出现的人声和音乐统称为音响。

1. 音响的分类

音响几乎包括自然界的一切声音,通常可分为以下六种类型:

(1) 自然音响:除人之外的自然发出的音响,如风声、雨声、流水声、海啸声、鸟鸣声等。

(2) 动作音响:由被摄体的行动所产生的声音,如走路声、打斗声、奔跑声、开关门声等。

(3) 机械音响:由机械设备运转发出的声响,如汽车、飞机、轮船、机器、电话、钟表等发出的声音。

(4) 枪炮音响:由各种武器、弹药发出的声音。

(5) 背景音响:如集市的叫卖声、运动场上的喊叫声、战场上的厮杀声,又称群众杂音。

(6) 特殊音响:人为制造出来的非自然音响,对自然音响进行变形处理后的音响,如神话片、科幻片中的效果声。

2. 音响的作用

音响一方面是再现现实生活的声音状态,以使视觉形象获得现场感,但音响还往往超越其再现功能,具有积极的艺术表现力。

(1) 还原逼真感。

人类生活在一个被各种各样的音响所包围的大千世界里,音响使影视屏幕上的世界有声有色,也使观众目明耳聪。

(2) 深化人物形象。

音响在影视作品中具有积极的造型能力,是塑造人物特别是刻画人物心理的一种重要手段。在影视作品中,音响经常被用来强化或烘托人物的心理,如用时钟放大的声音效果来表现人物的焦灼心理,用火车轮的轰鸣声来表现人物内心的激烈冲突等。

(3) 表情达意。

音响不仅是对生活声音的还原,而且是对创作者思想情感的传达。正所谓"我们用耳朵不只听到流水和风吹树叶的声音,还听到爱情和智慧的热情的音调。"在许多优秀的影视作品中,音响能给观众带来经久难忘的情感和思想上的冲击,如《群鸟》中的鸟鸣声、《罗马11时》中的打字声等。

(4) 创造空间。

人们通过视觉和听觉感知世界,但听觉并不只是视觉形象的说明或视觉形象的附属品,音响往往能够补充视觉形象的不足,表达视觉形象无法表达的生活内涵。

(5) 增强银幕空间的造型效果。

影视音响的空间表现力,不仅扩展了画面的容量,更重要的是增强了银幕空间的造型效果。

值得注意的是,在影视作品中还有一种特殊的音响就是无声。无声所创造出来的艺术效果和意境是非常独特的。在表现死亡、恐惧、痛苦、孤独等情绪和心理活动时,无声能有力地渲染戏剧的紧张性,产生"此时无声胜有声"的艺术魅力。

5.3.3 音乐

1. 影视音乐的特点

影视音乐是一种与影视视觉影像相联系的特殊的音乐形式。因此,影视音乐需要融入影视银幕造型设计之中,以一种既具有一定独立性,同时又具有视觉配合性的音乐方式组成影视艺术的视听美感。具体来说,影视音乐具有以下几个方面的特点:

(1) 内容具有确定性。

音乐是一种听觉艺术,它既没有视觉艺术的直观性和具体性,也没有像文学艺术那样的严密的逻辑性。

但当音乐进入影视艺术后,音乐与画面形象在同一个时空中出现,画面中所表现的剧情和展示的人物性格、场景氛围都变得具体而真切,画面中的一切对音乐进行了客观说明。

(2)结构上符合影片的总体流程。

在独立的音乐作品中,音乐以连贯不断的时间运动和严谨的曲式结构形式来表达作品的内容,而影视音乐丧失了在时间上的连贯性,它与影视片的总体流程相伴而行,呈现出"分段陈述,间断出现"的形态。

(3)时间上的局限性。

与其他艺术相比,影视的叙事结构具有容量大而又紧凑的特点。这就要求影视音乐必须考虑时间因素。作曲家必须在严格规定、按秒计算的时间内,展开极其复杂的思想和感情,往往用两三小节就要把预期的形象鲜明而准确地表达出来。无视影视音乐在时间上的局限性,不仅会影响全片的节奏,而且会破坏整个艺术综合体的和谐统一。

(4)创作具有多元性。

由于影视作品的题材和形式多样,表现的内容和塑造的风格丰富多变,为适应各种影视作品的需求,就要求音乐创作的多元化。

2. 影视音乐的分类

影视音乐就其声源来说,一般可分为有声源音乐和无声源音乐两种形式。

(1)有声源音乐。

有声源音乐,又称画内音乐、客观性音乐,即影视片中出现的音乐是画面中的声源所提供的,如正在唱歌的人、演奏的乐器、开着的收音机和电视机等,此时音乐与画面保持统一的现实世界的节奏。

(2)无声源音乐。

无声源音乐,也称画外音乐、主观性音乐,即影视片中的音乐并非来自画面所提供的现实世界,而是创作者对画面这一客观世界的感受,是根据塑造人物性格和渲染环境气氛等需要设计的,并以其特有的深度和强度来补充画面不易表达的情绪和感情。

3. 影视音乐的作用

影视音乐的作用主要体现在以下几个方面:

(1)抒发感情。

由于音乐是一种最细腻、最直接、最丰富的表达感情的艺术形式,所以,抒情也是音乐在影视艺术中最突出的功能。

(2)参与叙事。

在影片中,有时音乐担当称职的配角来参与叙事,与影片相得益彰。

(3)增强感染力和震撼力。

音乐还能增强影片的感染力和震撼力,如电视剧《牵手》中大气舒缓的主题音乐使一部反映中国婚姻家庭的电视剧摆脱了世俗的气息,具有了高贵的气质。剧中也有夫妻间的争吵、生活的琐碎,可三宝的音乐冲淡了其中的市井和烦乱,从整体上提高了影片的格调,使其成为同类影片中的翘楚。

(4)参与影视剧风格的形成。

这主要说的是一些影视剧作品的片头和片尾主题曲。很多优秀的影片,往往都辅以制作精良且贴合影片特色的片头或片尾曲来增强影视剧的表现力。

(5)创造节奏。

音乐是节奏的艺术。影视艺术的节奏不仅是视觉节奏,同时也是听觉节奏,尽管在多数情况下,影视作品的听觉节奏要服务于或服从于视觉节奏,但有时视觉节奏也会与听觉节奏相配合。

(6) 展现环境。

音乐在影视作品中还可以起到展示地方色彩、时代氛围的作用。如《菊豆》等影片中,由民乐演奏的具有西北风味的音乐使人们感受到了黄土高原的气息。

(7) 奠定影片风格、创造意境。

电影音乐还具有揭示影片主题思想、奠定影片风格、创造意境的功能。欢乐、喜悦的画面,常伴以欢乐、喜悦的旋律;悲伤、忧郁的画面,常伴以悲伤、忧郁的乐曲。

5.3.4 声画关系

1. 声画关系概述

影视艺术作为一种视听综合艺术,其艺术形象的创造也来自视听综合造型。一方面声音离不开画面,另一方面画面也需要声音的补充和丰富。

在影视艺术中,画面与声音既相互依赖、依存,同时也相互独立、自主。所以,声音并不只是对画面的说明或诠释,它还是一种不可缺少的审美造型手段。

2. 声画结合的类型

(1) 声画合一。

声画合一,即画面中的视像和它所发出的声音同时呈现并同时消失,两者吻合一致。声音加强了画面的真实感,画面为声音提供声源,形象使声音具有可见性,声音使画面具有可闻性,从而创造现实逼真感,增强感染力。

(2) 声画分离。

声画分离,即画面中的声音和形象不一致,相互分离,又称声画对立,是声音与画面做非同步的剪辑形式之一。具体表现为声音和发声体不在同一画面内,声音是以画外音的形式出现的。

(3) 声画对位。

声画对位,是指声音和画面之间在情绪、内容、艺术形象的表述上是相互独立的对比性关系,它们通过差异来达成和谐,是一种对立统一的辩证关系。

(4) 静默。

静默是指在有声影视作品中,所有声音在画面上突然消失而产生的一种艺术效果。

5.4 影视表演艺术

5.4.1 表演在影视艺术中的地位

影视表演在影视艺术中占有重要地位和作用,虽然一部影视作品的创作是以导演为中心的,但是银幕上的形象最终都是通过演员的表演来体现的。杰出的表演艺术家的创造,成了广大观众真正注目的中心,也形成了影视艺术极其宝贵的财富。

5.4.2　影视表演的特点

表演艺术是创造性的艺术,也是实践性的艺术。影视表演是由演员扮演影视剧中的人物,在镜头前创造剧中人物的过程,是通过银幕间接地与观众进行的交流。概括起来,影视表演有以下五个方面的特点:

1. 自然、生活化

影视作品反映现实及其逼真性,将真实的现实环境融入自己的形象体系。影视演员是在与现实相一致的真实景物中进行表演,这就要求演员的表演与真实环境融为一体,做到自然、真实、生活化。

2. 镜头感

影视演员是在摄像(影)机镜头前进行表演创作的,因此必须有镜头感。

3. 非连续性

时空自由是电影艺术独具的特点。影片中镜头的分割与组合,可以将任何画面与其他画面并列。这种时空的自由造成电影表演的非连续性。

4. 把握总体效果

影视艺术在塑造人物时具有更丰富的表现手段,如不同景别的变化、蒙太奇结构处理、构图的变化、音响、音乐、色彩、光影等。这些对演员的表演既是帮助,又是限制。演员的表演是通过这些表现手段综合处理后完成的,必须考虑到其总体效果。

5. 受影视生产条件的制约

影视表演不仅与影视艺术的特性有密切联系,而且受到影视企业生产条件的制约,影视演员必须适应其各种条件。

5.5　影视导演艺术

5.5.1　影视导演艺术的基本特性

1. 导演艺术是在剧本创作基础上的再创作艺术

在常规情况下,影视创作一般都是从文学剧本开始的。文学剧本质量的优劣,直接关乎一部影视作品最终的质量。导演是在剧本的基础上,在深入生活、感受生活的基础上,重新解读和阐释文学剧本,遵循影视艺术的特性,运用影视导演艺术手段将文学剧本中的文学想象转换成视听结合的银幕形象,从而创造性地把剧作的情感、思想及哲学思考或哲理内涵传递给观众,也就是人们常说的导演的二度创作。

2. 导演的阐释是再创作的灵魂

导演的阐释是再创作的灵魂,这是因为导演的阐释是形成导演构思的基础,是最终呈现在银幕上的艺术形象的思想源泉。

3. 影视导演艺术是综合艺术的创作中心

影视导演艺术是各个艺术门类的综合。综合的过程当然不是简单的复制和模仿,而是对各个艺术门类

的借鉴与融合,并在此基础上形成影视自身独具的艺术手段。

4. 影视导演是摄、录、美、演工作的组织者和领导者

导演作为一部影视作品的艺术领导,在整个影视创作中肩负重要职责。在整个创作过程中,导演一直是整个创作团队的核心。电影与电视的艺术特性都与影视技术的发展密切相关。电影技术或者电视技术的每一次进步,都会影响到创作观念和美学观念,也势必会影响到导演艺术手段。

5.5.2 导演对影视语言的运用

在影视作品的创作过程中,导演对影视语言的运用是最能体现其才能的创作,导演对影视语言的运用主要分为以下两个阶段:

1. 导演构思

导演构思是导演对一部影片或电视剧未来银幕形象的思维形式的建构,是对一部影视作品艺术形象的总体设计。构思是导演创作的起点,也是导演创作的依据。

2. 导演创作

在创作过程中,导演对影视语言的运用是其最重要的任务,也是最能体现导演才能的一项创作技巧。

(1) 导演对蒙太奇的运用。

导演对影视语言的把握,首先体现在对蒙太奇的运用上。导演对蒙太奇的运用主要表现在以下几个方面:①用镜头连接叙事;②创造运动感;③创造节奏感;④以镜头的组合表现思想意义;⑤创造新时空。

(2) 导演对长镜头的运用。

长镜头是指连续地用一个镜头拍摄一个场景、一场戏或一段戏,以完成一个比较完整的镜头段落,而不破坏事件发展中时间和空间连贯性的镜头。对长镜头的运用是导演的一种主要的创作方法,是影视语言的一种重要的结构方式。

(3) 导演对场面调度的运用。

场面调度是突出作品主题思想、进行画面造型、强调叙事表意、创造特殊意境等的重要手段。影视导演应充分运用多种造型表现技巧,积极恰当地进行场面调度,以增强作品的艺术表现力,满足观众的审美需求。导演应掌握以下三种主要的调度手法:

①纵深调度,即在多层次的空间中,充分运用演员调度的多种形式,使演员的运动在透视关系上具有或近或远的动态感;或在多层次的空间中配合富有变化的演员调度,充分运用摄影机调度的多种运动形式,使镜头位置做纵深方向(推或拉)的运动。

②重复调度,即相同或相似的演员调度和镜头调度重复出现。

③对比调度,即在演员调度和镜头调度的具体处理上,运用各种对比形式,如动与静、快与慢的强烈对比。

5.5.3 导演风格

导演作为影视作品的主要创作者,由于其所处的时代、环境、文化背景的差异,个人的气质修养、爱好、情趣的不同,在进行影视艺术创作时,不免会带有个人独特的审美意识,因此创作出的作品也会呈现出不同的风格和特点。

图 5-21　影片《第五元素》剧照

1. 吕克·贝松

吕克·贝松(Luc Besson)作为民族电影的探索者,他的作品具有浓厚的艺术气息,很多影片曾荣获凯撒电影节、戛纳电影节等国际电影节重要奖项。吕克·贝松的作品有以下三个突出特点:

(1)天马行空的想象力。

奇特的想象是吕克·贝松电影的一大特点。在导演、编剧的电影世界里,很多内容都是他们儿童生活的"梦"。如影片《地下铁》为观众呈现了一个奇特怪异却很真实动人的地下世界;《第五元素》生动地呈现了车水马龙的未来交通,成为科幻电影的经典桥段(见图5-21)。

(2)重视自我的表达。

吕克·贝松有着自己看待艺术的方式,他认为艺术的本质就是"自我的表达",只有它是"唯一能够与现实权利做真实对抗的事物"。他的这一认识使其作品具有浓厚的自传体风格,如影片《碧海蓝天》《亚特兰蒂斯》就是他孩童时代的一个梦想的影像记录。这也使他的电影有着一种迥然于一般商业片的元素,也正是由于这种"法国艺术"的特质,他的电影深受影迷观众们的热爱。

(3)诗意、幽默的情节。

2. 李安

李安是最成功的华人导演中的一位,无论是早期的"家庭三部曲"《推手》《喜宴》《饮食男女》,还是后来的"伦理三部曲"《理智与情感》《冰风暴》《与魔鬼共骑》,或是《卧虎藏龙》《断背山》,游走于东西方观众中显得玲珑剔透、情意绵绵。

(1)大量使用白描手法。

李安的作品中大量使用了白描手法,例如《饮食男女》中父亲做菜以及他为邻居女儿送饭场面的描写,都是很平淡的生活化的体现,这也是大多数文艺片所惯用的手法(见图5-22)。所以李安的电影看上去平淡无奇,却让人发自心底感到一种舒适,但是在这种舒适中又让人从电影的主题中感到一种挣脱似的震撼。

(2)幽默。

幽默是电影吸引观众的一大法宝,而李安的电影也从不缺少幽默,与众不同的是他的幽默多体现在情节的设置上,如《喜宴》中的假结婚,《卧虎藏龙》中小虎戏弄玉娇龙的场景。又如类似于金·凯利的"变相怪杰"一般的"绿巨人",都是他的幽默方式。

图 5-22　影片《饮食男女》剧照

(3) 淡化矛盾冲突。

淡化电影里明显的矛盾冲突。冲突是电影不可缺少的,大多数电影里的冲突表现为明显的动作和语言,甚至是过激的吵骂和斗殴。李安的电影冲突大多是心理上或意识形态上的,表面上波澜不惊,但是通过一些隐晦的镜头语言让人感到一场大战正激烈地进行。

(4) 同一主题的不断轮回。

在《卧虎藏龙》的导演阐述中他说道:其实每个人心中都卧虎藏龙,一旦爆发就不能再回头了。而他的《断背山》也表达了类似的道理:每个人心中都有一座断背山,一旦进入就不能再回头了。他的电影总是在强调一种禁锢和挣脱。

(5) 淡雅平和。

李安的影片从总体上体现出"淡雅平和"的艺术特征。影片画面相对干净雅致、朴素自然,似中国水墨山水画,充满意境,给人以典雅素洁之美。《卧虎藏龙》中的江南水乡饱含着典雅的韵味。

(6) 以中国元素为介质。

李安深受中国传统文化的影响,在他的影片中,中国民族特征、民族风格、民族特质被大量使用。

(7) 中庸之美。

李安影片的结尾很少有大团圆的结局,而是各自退让、妥协后达成的一种和谐,体现出"不求圆满,但求和谐"的思想定位。

3. 詹姆斯·卡梅隆

2009 年,由詹姆斯·卡梅隆(James Cameron)执导的 3D 电影《阿凡达》的上映掀起了观影狂潮,更是史无前例地席卷了超过 26 亿美元的票房,成为全球电影史上票房第一名,被西方主流媒体评论为"开创了 3D 电影的新纪元"。

(1) 擅长自然的叙事,注重细节与真实。

詹姆斯·卡梅隆的作品常采用一般常规性叙事形式。跟许多"快餐"式好莱坞大片相比,他的影片节奏平稳,表达自然流畅,极少有生搬硬套的地方,情节设置和前后照应顺理成章。如影片《阿凡达》的主线明确,主要围绕着男女主人公相识、相知、相恋到最后并肩战斗的过程进行,没有过多的副线索讲述,叙事过程清晰完整,把一个爱情故事简单明了地展现在观众面前。

(2)擅长表现宏大的场面,追求韵律感和层次美。

詹姆斯·卡梅隆能很好地将紧张刺激的动作场面和充满艺术性的剧情结合在一起,张弛有度,层次分明,达到完美的艺术效果。如影片《阿凡达》中,陆地、空中有数百个不同的战斗单位同时在厮杀和搏斗,场面极其宏大,使人眼花缭乱。同时,詹姆斯·卡梅隆还擅长表现感人的细节,比如勇敢的纳美族战士苏泰被击中后从空中慢慢坠落的悲壮身影,富有正义感的女飞行员与敌人众寡悬殊的较量中粉身碎骨的火光,这些场景都从细节上烘托了影片的悲壮。

(3)注重对女性角色的刻画。

虽然詹姆斯·卡梅隆不能完全摆脱传统大众媒体对女性的看法,但他的影片中对女性角色的刻画也是很多其他电影无法相比的。

(4)突出人文情怀,关注环保话题。

爱情、和平和环保是詹姆斯·卡梅隆的作品永恒的主题。如《泰坦尼克号》中凄美、纯真的爱情故事,《阿凡达》中跨越星球、跨越种族的爱情故事。此外,他加入了和平和环保的元素,呼应了近十几年来社会发展的趋势,表达了人类的共同意愿。影片《终结者》(见图 5-23)对人类与环境的发展进行了深刻的思考。

图 5-23　影片《终结者》海报

第六章 影视艺术作品的片种和样式

6.1 故事片
6.2 科教片
6.3 纪录片
6.4 美术片

影视艺术与其他艺术一样,随着自身的成熟和发展,其片种和样式由于形象塑造、结构架构、表现技巧的不同呈多样化发展,影视作品呈现出的不同形态,使其形成不同的种类和样式。

通行的电影分类标准和方法,是根据使用材料、工具、创作手段、表现对象以及审美功能等方面综合考虑后进行的分类,它并没有地域或时代的限制,是按照各种不同类型或样式的规定要求制作出来的影片,强调影片创作上的规范化、程式化、模式化。一般分为故事片、科教片、纪录片和美术片四大类。这是国内外都比较流行的分类方法,并且已经为电影届普遍接受和认可。

6.1 故事片

故事片是具有一定故事情节,包含一定主题的艺术影片,它是由职业或者非职业演员扮演相关角色,以叙事为目的的影片。故事通常可以认为是一连串发生在一定时间和空间之中具有因果关系的事件,呈现的是虚构的人物、地点和事件,这类影片在电影艺术中占比最大,社会影响最为广泛,也最受大众的喜爱和追捧。故事片以其反映复杂多样的人类社会生活和人的内心世界而显得丰富多彩。故事片的节奏相对比较慢,但是情节紧凑,往往是对社会现象和一定人群的生活状态的写照,极其能够引起观众的情感共鸣。

故事片常见的样式有喜剧片、惊险片、西部片等。电影欣赏要和我们学习过的其他艺术门类的欣赏结合起来。面对不同形式的具体作品应有不同的审美框架。

1. 社会现实片

社会现实片主要取材于社会现实生活,多采用现实主义创作手法,真实细腻地描绘现实,注重塑造典型环境中的典型性格,精心巧妙地安排故事情节,运用蒙太奇的构成手段组接镜头画面,造成引人入胜的艺术魅力。社会现实片体现了电影作为艺术所应具有的审美教育功能、认识功能和娱乐功能的统一,表现了一个民族的主流意识形态和价值观念,展示了该国电影文化水平所达到的高度和发展的主导方向。在重要国际电影节的获奖影片中,社会现实片占绝大多数。

从题材和内容来说,社会现实片又可分为爱情片、伦理道德片、政治片、社会问题片、警匪片、战争片等,如《克莱默夫妇》《巴顿将军》《辛德勒的名单》(见图6-1)、《寄生虫》(见图6-2)、《我不是药神》、《万里归途》等。

2. 喜剧片

喜剧片有完整巧妙的喜剧性构思,创造出喜剧性的人物和背景,主要运用夸张、讽刺、自相矛盾等艺术手段,发掘生活中的可笑现象,达到真实和夸张的统一。早在默片时代卓别林大师就通过肢体语言的夸张、幽默、讽刺演绎故事的剧情,传达主题。他奠定了现代喜剧电影的基础,是世界闻名的喜剧大师,其《淘金记》、《城市之光》(见图6-3)、《摩登时代》、《大独裁者》(见图6-4)最具代表性。

喜剧片样式多样,包括抒情喜剧片(《五朵金花》)、讽刺喜剧(《新局长到来之前》《钦差大臣》)、轻喜剧、音乐喜剧片、滑稽片等。

图 6-1　影片《辛德勒的名单》海报

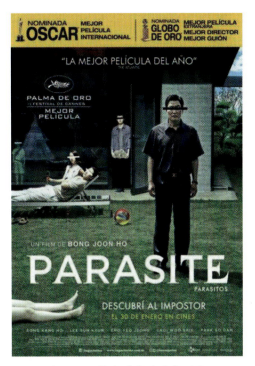

图 6-2　影片《寄生虫》海报

图 6-3　影片《城市之光》海报

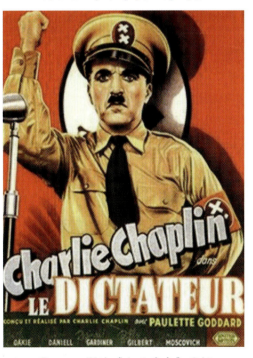

图 6-4　影片《大独裁者》海报

3. 恐怖片

恐怖片是描写人们在异常情况下经历各种现实的或虚构的险情的故事片。其特点是情节紧张，富于悬念，情境奇特，引人入胜，意图对观众产生恐怖的心理影响，在剧情设置中主人公常常处于千钧一发、惊心动魄的危险境地，而又能安然脱险。例如默片时代 1920 年拍摄制作的《卡里加里博士》（见图 6-5）、1922 年拍摄的《诺斯费拉图》；20 世纪 30 年代拍摄的《吸血鬼》《木乃伊》等；20 世纪 70 年代拍摄的《大白鲨》（见图 6-6）、《侏罗纪公园》等。

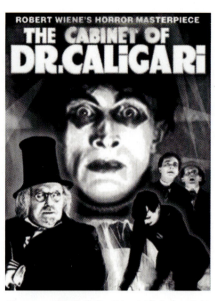

图 6-5　影片《卡里加里博士》海报

图 6-6　影片《大白鲨》海报

4. 历史片

历史片根据历史上曾经发生过的历史事件或历史人物的事迹创作而成。它是一般以历史上曾经发生过的重大事件为背景,以各种历史人物的生活经历为主要情节,经过不同程度的艺术加工后,所拍成的影片类型。历史片要求运用电影艺术对生活做逼真的再现,展示特定历史时期的社会风貌和人物精神面貌,具有历史的真实感,并揭示出某些历史发展的规律。如《拿破仑》、《莫扎特传》、《觉醒年代》(见图6-7)、《甲午风云》(见图6-8)、《上甘岭》、《南昌起义》等。

5. 科幻片

科幻片基于科学,以科学幻想为主要内容。其特点是:从今天已知的科学原理和科学成就出发,对未来世界或遥远的过去的情景做幻想式的描述。其内容既不能违反科学原理凭空臆造,也不必拘泥于已经达到的科学现实,创作者可以充分展开自己的想象。代表作:《阿凡达》(见图6-9)、《星球大战》、《第五元素》(见图6-10)、《黑客帝国》等。

图 6-7　影片《觉醒年代》海报

图 6-8　影片《甲午风云》海报

图 6-9　影片《阿凡达》海报

图 6-10　影片《第五元素》海报

6. 儿童片

儿童片或称少儿片，我们这里探讨的主要是由儿童参演的"非动画电影"，以少年儿童为观众，侧重表现少年儿童生活及他们所关心的题材。此类影片必须考虑少年儿童的年龄、兴趣爱好、心理状态、接受能力、审美情调，要适合他们的欣赏特点和理解能力，以利于对他们进行思想教育。儿童片是一个复合概念，包括幼儿片(3~6岁，《小刺猬奏鸣曲》)、儿童片(7~11岁，《小铃铛》《熊猫历险记》《喜羊羊与灰太狼》)、少年片(12~15岁，《小兵张嘎》(见图6-11)、《草房子》)等。儿童片主要是故事片，当然还包括适应少年儿童观赏的音乐片、歌舞片、科幻片、童话片、探险片等，如《英俊少年》《霹雳贝贝》《小鬼当家》(见图6-12)、《绿野仙踪》等。

7. 动作片

动作片是以强烈紧张的惊险动作和视听张力为核心的影片类型，具备巨大的冲击力、持续的高效动能、一系列外在惊险动作和事件，常常涉及追逐、营救、战斗、毁灭性灾难、搏斗、逃亡、持续的运动、惊人的节奏速度和历险的角色，影片情节简单、节奏较快。动作片可以分为功夫电影、警匪电影、战争电影、间谍电影、武侠电影、黑帮电影和超人系列，如《复仇者联盟》《速度与激情》《古墓丽影》《第一滴血》《夺宝奇兵》《碟中谍》(见图6-13)、《少林寺》(见图6-14)、《武当》等。

图 6-11　影片《小兵张嘎》海报

图 6-12　影片《小鬼当家》海报

图6-13　影片《碟中谍》海报

图6-14　影片《少林寺》海报

8. 改编片

改编片是将文学体裁的作品,如小说、喜剧、叙事诗等搬上银幕,即根据其主要的人物形象、故事情节和思想内容,充分运用电影的表现手段,经过再创造,使之成为适合于拍摄的电影文学剧本。改编是一种既带有限定性又带有创造性的艰苦劳动。在改编的时候要忠于原作主题,保留原作精华,一般不改变原作的情节骨架、主要人物和艺术风格。

但由于电影与文学之间的各自特性,为了银幕表现的需要,在不伤筋动骨的前提下,允许对原作进行必要的增删、变通或通俗化。改编大致可以分为三种类型:一种是基于原著,如《祝福》《青春之歌》;一种是接近于原著,即原著的主题思想不变,主要人物和事件基本保留,如《骆驼祥子》《复活》等;还有一种是改动较大,只从原作提取一个概念,或者一个片段和人物框架,如《塔曼果》就对原作的主题与人物的精神面貌做了相应的改变。据统计,目前世界年产故事片三千到四千部,改编片占20%~40%。代表作:《红与黑》、《巴黎圣母院》、《简·爱》(见图6-15)、《哈姆雷特》、《子夜》、《红楼梦》(见图6-16)等。

图6-15　影片《简·爱》海报

图6-16　电视剧《红楼梦》海报

6.2 科教片

科教片全称为科学教育片,是电影的四大类别之一,科教片是以传播科学知识和推广新技术经验为基本目的的影片。科教片是运用电影的形象化手段来解释自然生态和社会现象,传播科学知识的影片。其主要任务包括:普及科学知识,扩大技术经验,传授工艺方法,配合课堂教学等。科教片既要有严格的、精确的科学性,又要讲究完美的、精湛的艺术性。

科教片与故事片在表现形式和结构方法上有所不同。故事片主要以故事情节来安排表现形式和结构方法;科教片则是通过形象与声音的有机结合,运用电影艺术手段,准确而生动地解释自然现象和社会现象,普及科学知识和生产知识,推广先进技术,提供形象教学等,因而也就形成了科教片所独具的特点。

科教片的样式可以分为科教普及片、技术推广片、科学研究片、科学教育片和科学纪录片五大类。

1. 科教普及片

科教普及片是为普及科学文化知识而拍摄制作的一种科教片,表现范围极为广泛,自然科学、人文科学都可以涉及,其对象是一般观众。科教普及片在解释自然现象和社会现象时,力求做到深入浅出、形象生动,使观众易于接受,例如《生物进化》、《昆虫世界》、《动物世界》(见图6-17)等。

2. 技术推广片

技术推广片是向特定观众传授某项技术的科教片,例如有关培育良种、合理施肥、改良土壤、改进农具的农业影片。技术推广片的实用价值较大,与发展生产、提高操作技能、提高劳动生产率的关系也较为密切。有的技术推广片应用范围比较广泛,带有较大的普及性;也有的技术推广片的观众对象仅限于某一个领域,对应的人数较少(见图6-18)。

图6-17 影片《动物世界》海报

图6-18 农药安全科学使用技术推广片

图 6-19 《科学公开课》

3. 科学研究片

科学研究片主要是记录科学实验的过程和成果，记录一般人类肉眼难以观察到的自然变化现象的影片。它可供继续深入研究，也可以在科学会议、学术交流活动中放映。如记录生物胚胎发育的过程、心脏移植的过程等。这类影片一般是由科研机构和科学工作者自行拍摄，不列入科教电影制片厂的摄制计划，也不在影院放映。

4. 科学教育片

科学教育片是运用电影手段来传播自然现象和社会现象，传播科学知识，适于向学生进行教学的影片，主要运用于课堂和社会公共场所。这类影片按照不同的教学进程，适应教学要求，因此内容集中，对象较明确。由于电影的鲜明形象及其特殊表现方法，教学影片较易为学生理解，取得好的教学效果（见图 6-19）。

5. 科学纪录片

科学纪录片具有纪录片的特点，运用对比、联想、象征、比拟等各种艺术手法，通过摄影、解说、美术、音乐、音响等各种视觉和听觉的表现手段来记录和传播自然现象。例如《企鹅大帝》运用镜头语言介绍了南极特有的珍稀动物——帝企鹅，它的形态、分布，以及在寒冷的冰雪世界繁衍生息的有趣故事，这部科学纪录片记录了帝企鹅的真实生活状态。

6.3 纪录片

纪录片的创作是以真实生活为创作素材，以真人真事为表现对象，以不能虚构情节，不能用职业演员表现，不能任意更换地点环境，不能变更生活进程为基本特性。纪录片是一种独特的艺术表现形式，它是文字、绘画和照相技术等传统手段难以比拟的。纪录片用"声情并茂"的方式为人类记录事件的本质，把人类自身的发展和与自然的抗争以影像的形式再现于世。纪录片制作者的不同个性和思想、情感倾向决定了他们的不同审美趣味，从而使他们拍摄了不同样式的作品，由此呈现出千姿百态的纪录片风格和类型。

纪录片是对所呈现的事实材料强调其特殊面向，或提出特殊观点的电影，通常不只呈现事实材料的客观记录，它运用材料来证实主张、思考现实。在此前提下，可运用对比、联想、象征、比拟等各种艺术手法，通过摄影、解说、美术、音乐、音响等各种视觉和听觉的表现手段，最大限度地保持生活的光彩、生活的气息、生活的节奏，以此来影响观众。如：《北方的纳努克》《我与大运河》（见图 6-20）。

图 6-20　影片《我与大运河》海报

纪录片按其题材样式可分为六种：新闻纪录片、历史文化纪录片、理论文献纪录片、人文社会纪录片、自然科技纪录片、人类学纪录片。

1. 新闻纪录片

这是中国最早的纪录片类型，基本与新闻相同，它是借助影视媒体，以纪录片的手法对某些新近变动的事实的较完整、较系统的及时报道。这种纪录片虽然类似新闻，但并不追求时效性，而更关注"过去"一段时间内在社会上非常有影响的事态。

2. 历史文化纪录片

这类纪录片注重"利用影像形态对历史遗迹、文物器皿、文化景观的记录和表达，并以此来折射当代人对民族历史和文化的深刻认识、体验与反思，具有十分明显的文化意味"。比如1979年中日合拍的纪录片《丝绸之路》（见图6-21），1986年央视制作的大型纪录片《话说运河》，1991年中日合拍的纪录片《望长城》，都非常深入而生动地呈现了中国古老文化的丰富内涵，同时加强了这类纪录片的纪实性色彩。

图 6-21　影片《丝绸之路》

图 6-22　影片《百年巨匠》

3. 理论文献纪录片

这是与新闻纪录片有同样长久历史的中国特色的纪录片类型,擅长以大手笔对大型题材进行处理,制作较有理论震撼力的作品,而其鼻祖则在苏联(如 20 世纪 20 年代的《罗曼诺夫王朝的覆灭》)和美国(如 20 世纪 80 年代的《越南:电视上的历史》),他们以史诗般的眼光和包罗万象的手法编汇资料,创造了这种高品位的"精神产品"。所谓理论文献纪录片,就是"利用以往拍摄的新闻片、纪录片、影片素材以及相关的真实文件档案、照片、实物等作为素材进行创作,或加上采访当事人或与当时的人物和事件有联系的人,来客观叙述某一历史时期、历史事件或历史人物的纪录片。"(傅红星:《写在胶片上的历史:谈新中国文献纪录片的创作》)丰富的历史资料和广阔的历史、文化视野,以及雄辩的理论观念和阐释,是这种纪录片的特点。新中国成立之初的《百万雄师下江南》、1987 年的《让历史告诉未来》、2013 年的《百年巨匠》(见图 6-22)是这种纪录片的中国代表作。

4. 人文社会纪录片

人文社会纪录片"是特指那些以普通人和当下的社会现实为记录对象,主要从人文的角度去反映和展现的纪录片。它特别注意对社会各阶层人群生存状况的记录和反映,有当代生活的鲜活性和对电视受众的接近性,因此这类纪录片在电视屏幕上是颇受观众喜爱的。"比如 20 世纪 90 年代初期,上海电视台创办《纪录片编辑室》栏目,以关注平民生活为己任;中央电视台《生活空间》"讲述老百姓自己的故事"的系列纪录片,就是以纪实的形式、平视的眼光,关注普通人的生活及想法,给普通的观众以深厚温暖的人文关怀。其他如 TVB 拍摄的国家扶贫纪录片《无穷之路》(见图 6-23)等也是这类纪录片的代表作品。

图 6-23　影片《无穷之路》

图 6-24　影片《人与自然》

5. 自然科技纪录片

这是"以自然环境和生物、科学技术本身等作为关注对象,记录自然环境、生物和科技与人类之间关系的纪录片。"比如美国"探索频道"的许多节目,还有英国 BBC 所拍摄的一系列以自然、环境探索为题材的纪录片,中国中央电视台的《人与自然》(见图 6-24) 系列片也属此类。这类纪录片秉持科学的精神和严肃、细致的工作方式,将自然、科学和技术的有关现象和知识尽可能通俗易懂地呈现出来,以便更多的公众提高科学意识和自觉地符合科学的行为,注重的是自然科学教育传播的意义。

6. 人类学纪录片

"此处所言的人类学纪录片是从更宽泛的意义上来说的。它不单单是指那些由人类学家拍摄的,作为一种人类学研究成果而存在的纪录片,而且更多地是指蕴含人类学因素和内容的纪录片⋯⋯另外,人类学纪录片中的'人类'概念,也和通常理解有些区别,它更多地具有'民族的意义'。人类学纪录片和人文社会纪录片的区别,体现在人类学纪录片主要把目光投向相对于一个社会主体民族以外的那些民族,而人文社会纪录片则把注意力集中在社会的主体民族上。"如 1922 年由罗伯特·弗拉哈迪出品的纪录电影《北方的纳努克》(见图 6-25),他花了 16 个月的时间远赴北极,和哈里森港的爱斯基摩人纳努克一家一起生活,完美地利用摄影机再现了用梭镖猎杀北极熊、生食海豹等原始的生活场景。

图 6-25　影片《北方的纳努克》

虽然对本片的"摆拍"有过争论,但毫无疑问本片仍是上映最早的经典纪录片。这部《北方的纳努克》开创了用影像记录社会的人类学纪录片类型,这类影片注重表现和讲解不同民族的个性生活及其文化的固有价值,以促进全世界不同民族相互理解和信任为宗旨,直至当代它都是极受欢迎的纪录片类型。

6.4 美术片

美术片运用各种美术手段创作而成,不需要真人实景拍摄,运用夸张、神似、变形等手法,借助于幻想、想象和象征,反映人们的生活、理想和愿望,是一种高度凝练的艺术,是具有自身造型规律的形式美和高度假定性的电影艺术。传统的动画一般采用逐格拍摄的方法,随着计算机技术的普遍应用,传统动画的制作技术也在不断地改进,工作效率大大提高。美术片以绘画或其他造型艺术形式作为人物造型和环境空间造型的主要表现手段,不像故事片追求逼真性。美术片以青少年儿童为主要对象,随着内容以及制作技术的革新,也开始注重成年人的趣味。

美术片的题材包括民间故事、神话、寓言、现代故事、科幻、讽刺喜剧等,美术片表现神话、童话、传说等幻想性的故事内容,运用大幅度夸张的表现手法,这种艺术形式本身就要求采用高度概括的方法。它主要包括三个内容。一是情节的概括性。美术片的故事情节不论长短,都要求情节紧凑简练。复杂的生活在这里必须加以简化,达到艺术的概括。二是形象的概括性。美术电影艺术的本性,要求艺术家极其简练地表现一切形象。美术片的形象,是在现实生活的基础上,经过幻想式的虚构、高度的概括,创造出来的艺术典型。三是主题的概括性。情节和形象的概括必然要求主题的概括,三者有密切联系。美术片的主题,不论影片长短,都要求单纯而明确。

美术片的先驱是法国人埃米尔.雷诺,他于1892年首次在巴黎放映了绘制的动画片。我国在1926年拍摄了第一部无声动画片《大闹画室》,创作者是万氏兄弟,他们被称为中国动画片的先驱。美术片因其制作形式不同可分为四种:动画片,如《埃及王子》、《大闹天宫》(见图6-26)、《大鱼海棠》、《天书奇谭》(见图6-27);木偶片,如《阿凡提》《孔雀公主》《神笔马良》;剪纸片,如《人参娃娃》《金色的海螺》;折纸片,如《小鸭呼呼》《巫婆、鳄鱼和小姑娘》。

1. 动画片

动画片,亦称"卡通片",是由国外引进的。它以各种绘画形式作为人物造型和环境空间造型的主要表现手段,运用"逐格拍摄"的方法把绘制的人物动作逐一拍摄下来,通过连续放映而形成活动的影像。它不求外在生活形态的逼真,而采用夸张、象征、变形等特殊的艺术手段来表现。传统动画一般采用单线平涂方法,但是随着科学计算机技术的发展,传统动画的表现形式也愈来愈多样,1995年皮克斯制作的第一部三维动画《玩具总动员》的播映,标志着动画进入了三维时代。

一部动画片的人物造型设计是很讲究的,它不同于故事片中的人物由演员来扮演,不论变换什么角度,人物总是一个样。而动画片则不然,一个动作的完成就需要画出几幅甚至几十幅的图画,有时要经过几个人之手来绘制,这就要求画面造型的一致性。比如《大闹天宫》中孙悟空的人物造型,这部长篇美术片拍下来,孙悟空的形象图稿就有上千幅。人物造型不统一,就会直接影响人物形象的完整性、艺术性和"真实性"。如果一部影片的时间跨度大,人物从少年、青年到老年,这三个不同时期的人物就要有三个图像造型,同时在人物变换的衔接处,要让观众感到人物形象的变化是因时间的流逝而发生的,以增强可信性和时空感。

图 6-26　影片《大闹天宫》

图 6-27　影片《天书奇谭》

2. 木偶片

木偶片是在木偶戏的基础上发展起来的一种样式，富有立体感，是用木偶来表现戏剧情节的一种美术影片。木偶片的人物造型与动画片的人物造型一样，不是由演员来扮演，但与动画片的人物造型又有所不同。木偶用木材、石膏、塑料、橡胶、海绵和银丝关节器制成，由设计人员画出人物的脸谱、服饰、道具的彩色图稿，再确定木偶形体的制作结构，以脚钉定位。拍摄时将每一个动作依照顺序分解成若干环节，把各个活动部分装有关节的木偶，按照设计好的动作，由操作人员直接操作，依次扳动关节，采取逐格拍摄的方法拍摄下来。对可以连续操纵的布袋、杖头或提线木偶，则用连续摄影的方法进行拍摄制作，剪辑师再将这些单个镜头连接起来。然后经过连续放映而还原为活动的影像（见图 6-28、图 6-29）。

图6-28 影片《阿凡提》

图6-29 影片《曹冲称象》

3. 剪纸片

剪纸动画又称剪纸片,是在中国民间剪纸和皮影戏等传统艺术的基础上发展起来的一种美术电影样式。它以平面雕镂艺术作为人物造型的主要表现手段,吸取皮影戏装配关节以操纵人物动作的技术经验,制作成平面关节纸偶。环境空间则由绘制的纸片及贴在玻璃板上的前、后景构成,玻璃板之间相隔一定距离,以便分层布光。拍摄时,将纸偶放在玻璃板上,用逐格摄影的方法把分解动作拍摄下来,连续放映就形成活动的剪纸片。

剪纸片的人物造型设计,以剪纸及绘画等艺术手段,根据剧情的要求、导演的意图,进行人物的形象设计。剪纸造型的人物设计多以侧面形象为主。

图 6-30　影片《猪八戒吃西瓜》　　　　　　图 6-31　影片《火童》

剪纸片是我国民间艺术的再现,是一个富有民族特色的新品种。我国自1958年成功摄制第一部剪纸片《猪八戒吃西瓜》(见图6-30)之后,又开掘了不同特色的剪纸艺术片,拍摄了如画像砖风格的《南郭先生》、装饰画风格的《火童》(见图6-31)、利用"拉毛法"制作的《鹬蚌相争》等剪纸片。

1958年,万古蟾导演了中国第一部剪纸动画片《猪八戒吃西瓜》,影片色彩明快,造型具有民间剪纸风格,不仅使观众耳目一新,还为中国美术影片增添了一个新片种。

4. 折纸片

折纸片是用折叠纸片创造人物形象及场景拍摄的影片。它不同于动画片,需要用明确的、具体的行为动作来说明剧情,折纸片的形象和场景设计具有概括性,不适宜表现过多的细节和动作,通过大量对话(或者旁白)来交代故事。折纸片的拍摄方法与木偶片基本相同(见图6-32、图6-33)。

图 6-32　影片《小鸭呷呷》

图 6-33　影片《巫婆、鳄鱼和小姑娘》

第七章 影视佳作欣赏

7.1 中国影视作品欣赏
7.2 外国影视作品欣赏

电影经过 100 多年的发展,由最初简单的记录生活到现在形成种类繁多、风格多样的电影艺术。电影作为一门综合艺术,有着艺术鉴赏的共性,但是不同于其他艺术,电影艺术有着极强的观赏性和叙事性,与社会现实和人类日常的生活体验息息相关。电影不仅是一门艺术,也是市场化的一种商品,随着时间的推移,一部部经典影片经过岁月的沉淀而经久不衰,这些经典电影值得我们反复观看,对我们深入了解电影艺术、提高电影的学习能力很有帮助。因此,作为影视艺术的爱好者或从业者,只有平时多看电影,才能对电影这门艺术更熟悉。

电影涉及社会生活的方方面面,比起其他艺术,知识面越广的人,对于各种类型电影的理解和认识就越容易。美术素养高的人,对于电影画面的构图的理解就更深;音乐素养高的人,对于电影中音乐的表现力的理解就更透彻;文学素养高的人,更能够欣赏到根据文学作品改编的那些电影的艺术特征。

电影鉴赏无论多么理性,都会带有个人感性的一面,因此生活阅历丰富的人更容易感触到电影艺术所传达的丰富情感。影视艺术欣赏与阐释的过程,实质上是由兴趣、期待、感知、愉悦、判断、评论等一系列心理共同参与的复杂的活动过程。首先,熟悉影片的内容和摄制过程,了解故事发生及拍摄的时代背景;其次,了解影视的声画构成,掌握影视艺术的特征和规律;再次,了解影视艺术的文化背景和审美心理;最后,了解业界动态,阅读和撰写分析评论。

7.1 中国影视作品欣赏

7.1.1 《霸王别姬》

《霸王别姬》改编自香港作家李碧华的同名小说,由陈凯歌指导,张国荣、巩俐、张丰毅领衔主演。影片围绕两个京剧艺人半个世纪的悲欢离合,展现了对传统文化、人的生存状态及人性的思考与领悟。影片采用了台下叙事与影戏相结合的叙事方法,在叙事过程中插入了京剧片段,用戏剧的象征意义深刻地解读了影片的内涵,并将人物置身于宏大的历史背景中,形成了片中有戏、戏中有观众的复杂叙事结构,同时影片中的人物、戏剧中的人物以及观众之间有着千丝万缕的关系。影片《霸王别姬》时间跨度从清末民初的北洋时代到"文革"以后,这个时期也是中国历经磨难和变革的时期,人物所处的社会环境复杂多变,人物命运跌宕起伏,使观众产生较强的同理心。

就艺术手法来说,《霸王别姬》运用了大量的蒙太奇手法,故事的时间从 1924 年北洋军阀统治时期一直延续到"文革"以后,横跨了半个多世纪的历史,时间跨度很长。在这里历史是作为人物际遇的背景,导演采用连续蒙太奇,按着时间顺序通过字幕交代了背景年代,把各个不同的时代自然流畅、朴实平顺地连接起来,剪辑流畅、构图精美。其中小豆子和小石头从少年变成程蝶衣和段小楼时,则是通过照相,前一个镜头是师傅以及众师兄弟合照,后一镜头则是他们已经成为角儿时的合照,一前一后,交代了时空的转变,表示时间过渡(见图 7-1、图 7-2)。

同时还运用了重复、对称、器物象征的艺术表现手法和推拉平移的拍摄手法。程蝶衣给袁世卿勾脸,这个片段与段小楼和菊仙的婚礼形成了平行蒙太奇,两个场景在同一时间并行发展,一边是热闹喜庆的婚礼现场,一边是薄纱笼罩的两人对饮;一动一静,一明一暗,形成了强烈的对比。而导演对这次勾脸的设计,则是一次"反衬"手法的运用,以求达到对这场戏"貌合神离"的情绪的表达。程蝶衣给袁世卿勾脸,设计在床上,

图7-1 影片《霸王别姬》剧照1

图7-2 影片《霸王别姬》剧照2

图7-3 《霸王别姬》蒙太奇画面1

图7-4 《霸王别姬》蒙太奇画面2

图7-5 《霸王别姬》蒙太奇画面3

图7-6 《霸王别姬》蒙太奇画面4

镜头首先是一个缓慢的横移,奠定了这场戏的情感基调,勾脸俨然成了一种玩闹消遣的游戏,既然是游戏,又怎么可能会有真实的情感?我们从这一勾脸的动作中,无法找到程蝶衣为段小楼勾脸的那一份"心驰神往",反之,一种强烈的内心痛苦的挣扎在无形中被传达给每一位观众(见图7-3至图7-6)。

就拍摄手法而言,人是电影不可或缺的一部分,对人的脸、手、形体等部位的特殊交代都是描写、刻画人物的重要体现。剧中,脸是人最主要经历的集中体现,能充分体现人物的心理特征。师傅教授两徒弟的片段,是一段重要的感情戏,导演运用了大量的对于人物脸部的特写,将人物的心理活动通过脸部的表情、神情体现得淋漓尽致。师傅打小楼、蝶衣的脸的时候,师徒三人凑在一起,导演运用了正反打的特写镜头将小楼内心的恐惧、蝶衣内心对师哥的怨恨以及师傅对两个徒弟的埋怨都自然而然地流露在银幕上,并不需要太多的语言(见图7-7)。影片中最主要的特点就是拍师傅的时候镜头几乎都是仰拍,仰拍有优势感,透视变形较大,效果强烈,易形成公式化象征意义,是对师傅形象的显现,德高望重;拍摄徒弟俩的时候大多采用俯视拍摄,俯视角度将人物变得渺小,展示空间关系、场面,画面为全、中景居多。仰拍与俯拍的结合不但丰富镜头语言,

同时也是对中国传统文化的体现(见图7-8至图7-10)。此外还有很多镜头的推拉摇移运动、景别的变化、光线的运用等镜头语言的运用。

《霸王别姬》不但影像华丽,剧情细腻,内涵也极为丰富深广,对中国文化的挖掘更具历史深度。它把喜剧小舞台与人生大舞台有机地融合在一起,把剧中演员的艺术生涯和现实人生巧妙地交织在一起,既扩大了艺术表现的空间,又给人以多方面的启迪和思考,既有引人入胜的故事情节和性格鲜明的人物形象,又充分地发挥了电影音画的综合表现效果。

图7-7 《霸王别姬》拍摄角度参考图1

图7-8 《霸王别姬》拍摄角度参考图2

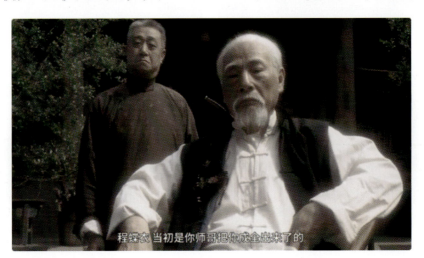

图7-9 《霸王别姬》拍摄角度参考图3

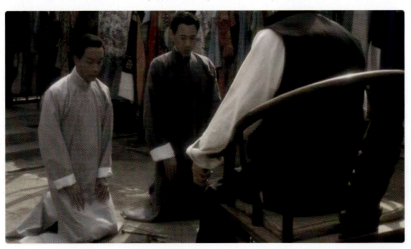

图7-10 《霸王别姬》拍摄角度参考图4

7.1.2 《花样年华》

《花样年华》(见图7-11、图7-12)上映于2000年。导演王家卫,主要演员有梁朝伟、张曼玉、潘迪华。影片讲述的是一段中年男女婚外情的故事。

男主人公周慕云与女主人公苏丽珍同时搬入上海人聚居的公寓楼成为邻居,片中戏剧性的一幕也由此开始,两人经常在去往面摊的楼道里相遇,多次擦肩而过,逐渐熟悉。后来无意中发现他们各自的配偶竟然暗地里成为情人,由于同样的遭遇,他们很快走到了同一条战线上来,偶尔进行着"戏中戏"的游戏演绎,此时二人内心已经彻底崩溃,他们之间也在不知不觉中产生了千丝万缕的情感纠葛,但二人始终保持着道德上的理智,看似已经坠入了情网,却依旧用"我们不会像他们一样"来警诫自己,最终的结局也是不了了之。影片在景别叙事的运用上,以特写、中景、中近景等小景别为主(见图7-13、图7-14),影片虽然没有波澜起伏的故事情节,也没有紧张激烈的剧情冲突,但这些大多以对话的形式出现,中景等小景别是表现人物对话的有效景别。特写的镜头多运用在对画面的细节处理上,如旗袍、收音机、钟表、路灯、人物的神态等,这些都自然而然地与多类型音乐产生了叙事节奏上的共鸣。

图7-11 影片《花样年华》海报1

图7-12 影片《花样年华》海报2

图7-13 影片《花样年华》中的画面1

图7-14 影片《花样年华》中的画面2

《花样年华》以20世纪60年代的香港为背景,影片中细雨朦胧的街道、古典素雅的留声机、古色古香的旗袍都是属于那个年代的记忆,而尤以张曼玉的旗袍为本片的一种时代情结。影片开场就是一群穿着修身旗袍、身姿曼妙的女人们搓麻将的场景,并伴随着本片的主题音乐。此音乐由日本著名电影配乐家梅林茂作曲,源自日本导演铃木清顺的电影《梦二》。纵观整部影片,不难察觉影片中音乐的形式多样、风格迥异。王家卫作为电影配乐的大师,擅长运用音乐来串联电影叙事。在《花样年华》里,从传统戏剧到20世纪50年代的电影歌曲,从上海的时代曲到香港菲律宾乐队的拉丁风情,这些年代记忆深刻的曲目,正是导演运用于电影的独特之处。除了音乐的年代塑造,影片中狭窄弯曲的巷道无疑也是那个时代留给我们的记忆符号。这个场景多次出现于男女主人公的不期而遇,在这个情节的处理上,影片的镜头语言交代得相当明确,而且每次的相遇总伴随着主题音乐的重复与变奏,这些点滴的细节处理综合在一起,让我们感受到了属于那个年代的特殊记忆。

1. 影片中的心理解析

(1) 影片开场的心理蕴含。

其实电影就像梦一样,梦是形象化的,电影也是。所以,电影也是用象征性的心理表征方式来表达影片所蕴含的潜意识投射。《花样年华》这部影片情节很简单,但是影片中的许多细节处理却耐人寻味。所谓意象,就是内心深处的心理画面投射到外部的呈现,它是象征性的,却具有心理现实意义。也就是说,虽然这个画面在客观世界没有实际存在,但是,它在人的心理现实世界却是存在的,它所承载的情绪和感受都是真实的。整部影片的意象,就是呈现一个人的内心冲突到情结形成的过程。《花样年华》这部影片的剧情主线就是围绕一段似有似无的"婚外恋",讲述一对各自经历了情感背叛的伤痛的男女,通过相识、相知到相爱却不能爱,最终分离的故事。这部影片背后的心理意象是什么?如何理解"婚外恋"背后的心理驱动力?如何解读电影结局的处理方式?

影片讲述的是20世纪60年代的香港小资的真实生活和情感状况。一开始的镜头就是他们在同一天搬进同一层楼房成为邻居,命运似乎已经将他们放在一起。故事开篇,通过镜头画面折射出关于何老板和余小姐的婚外情。其实他们的出现是必然的,他们映射出主人公周慕云(以下简称周)和苏丽珍(以下简称苏)被世俗文化所压抑的一面,即"本我"。而苏目睹何老板的婚外恋并替他给何太太和余小姐打电话的细节,也就是苏自身"本我"的投射。当周和苏双方发现彼此的另一半纠缠在一起后,第一次出现了他们互相扮演对方夫妇的场景,他们想知道到底是谁先开始的,但是最终他们没能把这场所谓的"戏"演完,因为他们此刻的意象很明显是"超我"的象征,苏那句"我说不出口",就是最佳的佐证。

(2) 心理冲突的细节呈现。

《花样年华》里很经典的镜头,就是反复出现的主人公周和苏各自走过狭窄的楼梯,从家到小面摊和从小面摊到家的画面。周和苏各自不断地从楼梯上上下下、进进出出的画面既呈现出他们内心的孤寂和冷清,更重要的是它象征着周和苏各自内心强烈的冲突,即"本我"和"超我"的冲突。还有那盏"昏黄的路灯",每次都照在黑漆漆的楼梯口上,场景中有一幕是周站在黑暗的楼梯间,昏黄的路灯下他的脸忽明忽暗,这盏灯的意象则是男主角"超我"的象征,而黑色的楼梯正是他纠结不断的内心的象征性表达,而平日里的他作为"自我"的代表,则在这种忽明忽暗中不断地徘徊,不断地游走在"超我"和"本我"之间。

(3) 电影结局的深层内涵。

影片的结尾,周到一个满是残缺不堪的建筑的地方,将自己的秘密说出来,埋在一个破屋墙壁的石洞

里。这一群残缺不堪的建筑正是周的"心房"的意象,它们象征着周的情感就好似这完全没有生命力的破旧的房屋群,而埋在那洞中的秘密就是他内心一直努力压制的"本我"的情欲。影片末尾的镜头再次打在了石洞上,随着镜头拉近会发现那个封洞的土上发了芽,这象征着压制的情欲依然在周的心房中生根发芽,即周内心情结的形成。

2. 旗袍

张曼玉饰演的苏丽珍堪称影片的亮点,尤其是那 23 身艳丽的旗袍,给人以强烈的视觉效果与美感。除了视觉美的功能外,王家卫独具匠心地使其具有了更深的意义。事实上几乎每一套旗袍都有既定的含义,旗袍的变化也是主人公苏丽珍心情的变化,炫目的旗袍使她时而忧郁,时而雍容,时而悲伤,时而大度。变化万千的旗袍,变化万千的心情。同时,旗袍还是时间、地点的一个指示标,因为在张叔平极为苛刻的剪辑下,几乎没有一个多余的镜头,而旗袍成为唯一的一个可以证明苏丽珍的元素。王家卫的意图绝不是通过旗袍来表现一种华丽缤纷的氛围,而是已把它当成一个重要的工具、一个指示性的符号。以至于提到影片,人们首先想到的不是张曼玉、不是苏丽珍,而是旗袍(见图 7-15、图 7-16)。

3. 眼神

梁朝伟在《花样年华》中的表现应该是他最成熟、最具有掌控力的表演之一,尤其是在面部表情和眼神的运用上,堪称影片最大的魅力所在。应该说整个故事也是由他的眼神来推进的,甚至很多的悬念、起伏、反转都能通过周慕云来寻找答案。和苏丽珍的旗袍一样,周慕云的眼神也成为一种符号,推动故事的发展(见图 7-17、图 7-18)。

图 7-15　影片《花样年华》中的画面 3

图 7-16　影片《花样年华》中的画面 4

图 7-17　影片《花样年华》中的画面 5

图 7-18　影片《花样年华》中的画面 6

图 7-19　影片《花样年华》中光的运用　　　　图 7-20　影片《花样年华》中影的运用

4. 光与影的交汇

对于光影的把握，一向是王家卫的拿手好戏。早在《东邪西毒》里，就有很多人记住了鸟笼旋转的画面和湖水的波光流影。在《花样年华》里，他对光影的把握更是日臻成熟，收敛了放肆的灵感和炫耀的企图，完全让光影为人物和情节服务，将各种道具和元素应用得浑然天成，不论是烟气、镜子、影子、雨下的灯、时钟，都在既定的环境中出现，突出当时的氛围，呈现了一种更平稳的美感（见图 7-19、图 7-20）。

影片中许多画面的三分之一到三分之二是黑暗的，只有一个光源照亮一小块地方，而人物就在这小块的亮处活动，或站、或坐，或者从黑暗中来，又走进黑暗。这种对黑暗的使用和空间的省略，形成了强烈的明暗对比，使画面出现了一种奇特的性格，让人联想起伦勃朗的版画。黑暗总能滋生一些不安定的情绪、被挤压的感觉和更深邃的空间感。如果电影是光影的艺术，那么王家卫这部《花样年华》诠释了完美电影应具备的一切元素。一切都是用镜头来说话，通过细节的渲染将时代特征勾勒出来。王家卫含蓄地表达那个年代的压抑、伤感、阴暗、悲凉，两个角色游走在寂寞、传统、挣扎、坦然之间。

7.1.3 《疯狂的石头》

《疯狂的石头》，导演为宁浩，主要演员有郭涛、刘桦、连晋、黄渤、徐峥。

1. 剧情简介

影片讲述的是重庆某濒临倒闭的工艺品厂在翻建公共厕所时，意外发现了一块价值连城的翡翠。为缓解厂里连续八个月没有开支的窘况，谢厂长顶着建筑开发商冯董及其助手秦经理的压力，决定举办翡翠展览，地点就选在工艺品厂附近的关帝庙。由保卫科科长包世宏负责守护翡翠，凑巧的是，国际大盗麦克和一帮本土小偷不约而同地都打起了翡翠的主意。由此，各方势力围绕翡翠展开了一场笑料百出的明争暗斗（见图 7-21、图 7-22）。

2. 鉴赏

（1）以中式故事致敬经典。

《疯狂的石头》是由宁浩导演的黑色喜剧片，本片讲述了重庆某破旧的工艺品厂在拆除旧房时无意中发现了一块价值连城的翡翠玉石，被黑心地产开发商和本地的盗贼三人小团伙盯上，从而与旧厂房的保卫科科长包世宏斗智斗勇的故事（见图 7-23、图 7-24）。有人说《疯狂的石头》是中国最厉害的经典电影之一，也有人说它反映了人性中的缺点和社会中的黑暗面，还有一些负面的声音说它是《两杆大烟枪》的"复制品"。

图 7-21 《疯狂的石头》海报 1

图 7-22 《疯狂的石头》海报 2

图 7-23 影片《疯狂的石头》中的画面 1

图 7-24 影片《疯狂的石头》中的画面 2

不管批评界如何发声,导演宁浩对于《疯狂的石头》的真诚与热爱是大家有目共睹的。早在 2000 年,宁浩脑海中便已经有了该剧本的构想。宁浩导演自述,非常喜欢盖·里奇(《两杆大烟枪》的导演)的电影,也欣赏其拍摄手法,但宁浩在执导《疯狂的石头》时却有意避开,希望以一种全新的方式来讲述属于我们中国本土化的故事。所以,我们不能片面地说《疯狂的石头》是抄袭《两杆大烟枪》,而是一种借鉴、参考,甚至是对自己喜爱的导演的一种致敬。因此,宁浩不是简单地进行故事的"移植手术",而是将其与地方风情、习俗很好地结合在一起。故事发生于山城重庆,影片将城市的建设和盗贼的猖獗作为故事发展的主要线索,普通话与方言相结合作为台词传递的载体,充分发挥了方言文化中所蕴含的幽默力量。观众在捧腹大笑的同时,也很快接收其传递出的信息,无形之中产生了一种强烈的民族认同感、亲切感,生活化的人文气息油然而生,仿佛故事就发生在我们的生活之中(见图 7-25、图 7-26)。

图 7-25 影片《疯狂的石头》中的画面 3

图 7-26 影片《疯狂的石头》中的画面 4

图 7-27　影片《疯狂的石头》中的画面 5

图 7-28　影片《疯狂的石头》中的画面 6

除了故事发生的地点与台词的表达展现了其本土化的元素,还值得一提的,是电影中音乐与象征性事物的表达。电影背景音乐运用戏曲的鼓点和打击乐来表现局势的紧迫,包世宏与小偷们上演了"螳螂捕蝉,黄雀在后"的追逐戏码,观众被密集的鼓点带入电影中,身临其境,观众的心情也被牵动着,与电影中的人物同呼吸共命运。电影主角老包工作的主要地点是寺庙,寺庙里的神佛菩萨的塑像,是中国佛教文化的反映,带有浓郁的中国文化色彩。佛教文化里常说的"善有善报,恶有恶报""因果轮回"等,暗示了影片中各个人物的结局:好人老包成了人们心中的抓贼英雄,登上了报纸,泌尿系统的疾病突然痊愈,同时也收获了真挚的爱情;而坏人们的结局则是受到了报应,死的死,被抓的被抓,甚至有的流浪街头,四处游荡,如孤魂野鬼般无处安置。综上几点,《疯狂的石头》就已经跳脱了抄袭的框架,是运用中式的故事与方式向经典致敬的一部优秀作品(见图 7-27、图 7-28)。

(2) 多线叙述与人物关系。

《疯狂的石头》开头、结尾都用了多线叙述的形式,达到了首尾呼应的效果,给观众耳目一新之感。"多线叙述"的这些故事线,是一种"巧合"的发展,一环扣一环。谢小盟在过江索道上泡妞而意外掉落的可乐砸到了包世宏偷开的厂里的面包车车窗,老包停下面包车,走出来看发生了什么而忘记拉手刹,车子倒滑撞到秦经理的宝马车,同时在一旁的三个小偷伪装成搬家公司因违规停车被交警盘问,是这场意外的车祸转移了交警的注意力。这一幕一幕的故事情节其实是同时段发生的,这么多巧合集中在这里,主要电影人物在同时段全部出场,交代了每个人物的身份,也起到了利用不同的人物视角来讲述故事的作用。

(3) 精彩的剪辑手法。

作为一部典型的喜剧电影,影片从头到尾、由内而外处处充满着喜剧元素。避开人物、语言、动作等基本的喜剧看点不谈,影片依靠剪辑技巧所搭建起来的喜剧情节更是国产喜剧电影中少有的亮点(见图 7-29、图 7-30)。

图 7-29　影片《疯狂的石头》中的画面 7

图 7-30　影片《疯狂的石头》中的画面 8

①搭接式剪辑。所谓搭接式剪辑,是指同一事件分别在叙事时间的不同地方交代。该片的情节并不复杂,导演采用传统的单线结构形式讲述故事,即依据开端、发展、高潮和结局。但影片在整体向前推进的过程中,在故事的部分段落中,导演通过搭接式剪辑不断强调,从而形成影片关键情节处多线索、多视角叙事的特点。影片中的撞车事件、第一次偷翡翠、罗汉寺外抢包三个段落运用了搭接式剪辑。

②平行蒙太奇。与搭接式剪辑不同,传统的平行蒙太奇剪辑是将发生在同一时间不同空间的事情在银幕上交替出现,是一种加快影片节奏的剪辑技巧。如影片中,翡翠展即将开始的前夕,导演将担任翡翠保护任务的包世宏的准备工作、企图盗取翡翠的小偷三人组的准备工作及国际大盗麦克盗取翡翠的准备工作依次穿插展开,这种平行蒙太奇手法不仅能让观众一目了然地看到同时不同地的三组人物的各自不同的行动,同时营造一种山雨欲来风满楼的紧张氛围。同时,这种传统式的平行蒙太奇避免了搭接式剪辑的烦琐,在叙事线索上更为简洁。

③分割画面式的剪辑。这种类似连环画式的分割画面的剪辑方法,是利用现代科技将平行蒙太奇的叙述方式发挥到极致的一种表现手法。影片多处运用了这种剪辑手法,大幅增强了影片的喜剧效果。

7.2 外国影视作品欣赏

7.2.1 《肖申克的救赎》

真正好的电影是能够反映社会生活中的现实,揭露人性和展现人生的价值,能够打动人们的内心,触动人们的灵魂,引发人们无限的思考和回忆的电影。《肖申克的救赎》在看中商业性的好莱坞,它将电影的商业性和艺术性完美地结合起来,并且,它的艺术性要远远超过它自身的商业性。影片反映着真实的社会生活,用经典的对白和多种修饰刻画出多个人物形象,用简单的方式组织故事的主线并伴以多条辅线,以艺术的画面表达着故事的主题,影片向观众传递了人们最普遍的信仰和追求:希望、自由和友谊(见图7-31、图7-32)。

这部电影讲述的是男主人公银行家安迪被法庭误判杀妻罪名而终身监禁,在"肖申克"这座监狱中受尽了非人待遇,最终花了20年的时间,挖穿监狱的墙壁,成功越狱的故事。

影片开始使用交叉蒙太奇的剪辑方式传递出一组画面,1947年的某夜,眼神中充满不解与愤怒的银行家安迪坐在车中,喝醉了酒,手中握着左轮手枪;房间内他的妻子和高尔夫教练的婚外情正在进行;然后是法庭上律师对安迪的严密盘问。在这里,故事的交代并没有很细致地去讲述安迪和他的妻子以及妻子情人之间的关系,而是把重点放在了法庭法官的叙述上。透过可能性的整合,这组画面向观众传达出了一种因果关系:安迪枪杀了他的妻子和她的情人,最终被判两次终身监禁,关押的地点就是肖申克监狱(见图7-33、图7-34)。

在一个阳光明媚的清晨,在囚犯外出劳动时,安迪争取了警卫队长的信任,通过自己的银行工作经验,为大家赢得了两箱冰镇啤酒。囚犯们兴高采烈地喝着久违的啤酒,而安迪只是坐在一旁微笑着注视着一切。瑞德说,那一刻,"我们坐着喝着啤酒,阳光洒在我们肩上,感觉自己又自由了,就像在修着自己家的屋顶一样,我们就像造物主一样自由。而安迪呢,他窝在阴凉下,脸上扬起了奇异的微笑。"其实,安迪冒着生命危险想要赢取的不仅仅是两箱啤酒,更是自己和其他囚犯自由的感觉,哪怕只是一点点(见图7-35~图7-42)。

图 7-31　影片《肖申克的救赎》中的画面 1

图 7-32　影片《肖申克的救赎》中的画面 2

图 7-33　影片《肖申克的救赎》中的画面 3

图 7-34　影片《肖申克的救赎》中的画面 4

图 7-35　影片《肖申克的救赎》中的画面 5

图 7-36　影片《肖申克的救赎》中的画面 6

图 7-37　影片《肖申克的救赎》中的画面 7

图 7-38　影片《肖申克的救赎》中的画面 8

图 7-39　影片《肖申克的救赎》中的画面 9

图 7-40　影片《肖申克的救赎》中的画面 10

图 7-41　影片《肖申克的救赎》中的画面 11

图 7-42　影片《肖申克的救赎》中的画面 12

在镜头的运用上,这一段摄像机的镜头先是从赖瑞布兰登堡开始,镜头后拉下摇后移镜头交代其他几个囚犯的位置关系,然后通过看守长这个角色穿过人群的运动,摄像机做跟随运动,带着观众的视角看到坐在阴凉角落的安迪,接着是瑞德,然后镜头做环绕运动,最终停留在瑞德和其身后远处坐着的狱警这幅画面上,在这里镜头的速度是跟着旁白语速的。

另一个场景里,在安迪打开音乐之后,监狱里响起了莫扎特的音乐,高亢优美的声音在监狱上空回荡起来,所有人,包括囚犯和狱警,在那一刻都朝着音乐传来的方向,安静地聆听,忘掉了高墙的束缚,让整个肖申克监狱都为之震撼。即使这一举动让安迪受到了两周的禁闭处罚,即使他知道必然受罚的结果,他依然想要享受这短暂的自由(见图 7-43～图 7-48)。

图 7-43　影片《肖申克的救赎》中的画面 13

图 7-44　影片《肖申克的救赎》中的画面 14

图 7-45　影片《肖申克的救赎》中的画面 15

图 7-46　影片《肖申克的救赎》中的画面 16

图 7-47　影片《肖申克的救赎》中的画面 17

图 7-48　影片《肖申克的救赎》中的画面 18

第三个就是安迪十几年如一日地坚持给州政府写信,希望得到资助,建设一个监狱图书馆。在安迪的不懈努力下,图书馆终于建成了,犯人可以像自由人一样,在图书馆里获取监狱外自由的空气,接触到外界的知识。

在瑞德三次申请假释时,场景一次比一次明亮。第一次的对话是带有歧视的"Sit";第二次的审查员中加入了年轻人,审查员对瑞德说"Sit down",这也意味着审查员开始有新鲜思想的融入;第三次审查员的座位从最初的坐一排而变为半环绕的座位,这次以年轻人居多,并加入了女性审查员,意味着不同性别、不同视角的展现,包容性更强,这时候对瑞德说"Please sit down"(见图7-49~图7-51)。

图7-49　电影《肖申克的救赎》中第一次审查画面

图7-50　电影《肖申克的救赎》中第二次审查画面

图7-51　电影《肖申克的救赎》中第三次审查画面

在影片中瑞德的三次假释场景就运用了重复蒙太奇的表现手法,瑞德前两次申请假释和第三次申请假释时回答审查员问题时的表情、动作、语言都不相同,形成了鲜明的对比。前两次他几乎是重复地、机械地回答已经洗心革面,不会危害社会,等等;第三次问询时,他没有像前两次一样急切地表白自己,而是坦然又淡然地表达出了内心真实的想法,他也因真诚的忏悔而被假释。重复蒙太奇是指将代表一定寓意或表达一定内容的镜头或段落,在一个叙事结构中,反复出现,以加深印象,或起强调作用。

7.2.2 《老无所依》

《老无所依》(美国,2007 年,见图 7-52、图 7-53),导演:乔尔·科恩(Joel Coen)、伊桑·科恩(Ethan Coen)。主要演员:汤米·李·琼斯(Tommy Lee Jones)、哈维尔·巴登(Javier Bardem)、乔什·布洛林(Josh James Brolin)。

1. 剧情简介

故事发生在 1980 年的得克萨斯州西部,美国与墨西哥交界的格兰德河。一个一穷二白的前越战老兵莱维雷伦·摩斯在打猎中偶然发现了数具死尸,以及数量庞大的海洛因和用来交易毒品的大量现金——很明显,这是黑帮火并、同归于尽的结果。摩斯决定将现金占为己有,以此改变自己的生活。夜晚,摩斯向妻子卡拉·吉恩告别后又回到了交易地点,不想却因此惹祸上身,陷入了逃亡的险境。冷血杀手安东·齐格、老警长埃德·贝尔、墨西哥人都在找寻他的踪迹(见图 7-54、图 7-55)。

图 7-52 影片《老无所依》海报

图 7-53 影片《老无所依》剧照

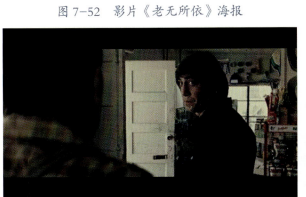
图 7-54 影片《老无所依》中的画面 1

图 7-55 影片《老无所依》中的画面 2

图 7-56　影片《老无所依》中的画面 3　　　　图 7-57　影片《老无所依》中的画面 4

2. 鉴赏

(1) 主题分析。

影片《老无所依》的标题取自叶芝的诗歌《驶向拜占庭》，弥散出一种伤感的意味。20 世纪 80 年代的美国西部，法律管制下的社会面目全非，猖獗的跨国毒品交易和肆无忌惮的暴力随处可见，眼前的社会早就不适合那些生活在旧时代的人们，安定与法制已成过往。原著讲述了人类的对与错、诱惑与荣誉、权利和规则、人性与邪恶的对抗，黑色喜剧与现代暴力、诱惑、生存和牺牲之间的相互作用，还有在这种末世气氛里，世风日下人人自危中，不断升级的混乱，社会变得贪婪、堕落，向金钱、暴力屈服。这些都在影片中得到延续，而且条理清晰，足够给电影人一定的发挥空间，或扩充或丰富或扭曲，以一种能够产生共鸣的讲故事的方式，将文字方面的力量转移到惹人注目的画面和铿锵有力的语言上(见图 7-56、图 7-57)。

影片最终局促的结尾也是导演的点睛之笔，表达出对黑暗时期残存的爱和一线希望的感动。片中老警官埃德代表片名中的"old men"，他本是维护社会治安的执法者，却变得束手无策，完全失去了作用，只好怀着无力回天的失意，选择退休回家，无所事事。他一面惊异于社会的变化、人性和法制观念的没落，一面感叹世界已超出他们的控制，而真正"老无所依"的，也许是无助的心灵。人被环境、社会或者历史禁锢，这是科恩兄弟电影一贯的主题，他们虽然指出了世界的荒谬，描绘了社会的黑暗，但仍对人抱有一份同情和关怀。影片结尾不停留在杀手远去的背影，而是停留在老警察善良的脸上，大概是科恩兄弟最后的怜悯吧。影片一如既往地秉承了科恩兄弟电影一贯的地理美学，如影片开始时出现的远山、荒野，使影片呈现出一种死寂、悲凉的气氛，让观众和人物一起迎接未知(见图 7-58、图 7-59)。

《老无所依》中对暴力的表现也毫不含糊，镜头冷静、淡漠。例如，在表现杀手齐格勒死警察的段落中，齐格的果断、冷漠，警察的痛苦挣扎，镜头都给了非常冷静的处理，而不顾观众的心理感受。之后，镜头短暂停留在死去警察在地板上挣扎的痕迹，一如这混乱的时代和难以说清的人性。此外，科恩兄弟按照一张 1890 年的老照片中妓院老板的形象为杀手齐格设计了发型，这种怪异的发型配上演员巴登的大眼睛、大嘴巴，犹如死神行走人间，让人不寒而栗。当杀手齐格开始对摩斯进行追杀，影片的视觉压力伴随危险的来临变得异常紧迫。镜头从荒凉的野外转到逼仄拥挤的旅馆，大量的逆光、低垂的窗帘、昏暗的光线给人一种强烈的紧张感。

(2) 电影的结构。

①电影的剧作结构。《老无所依》的剧作结构相当复杂，既有情理之中，预料之外；又有情理之外，预料之中。正是这种很大的随意性和变异性让观众不得不继续观看，而不是通过因果关系推断出事情的结果而失去了对影片的猎奇心理。

图7-58 影片《老无所依》中的画面5

图7-59 影片《老无所依》中的画面6

情理之中,预料之外。在影片24分13秒的位置,因为前方大量杀人事件的铺垫,观众已经麻木,让观众有一种惯性心理来看杀人魔继续杀害便利店老板。当人们已经有了杀人魔杀人如麻的心理定式以后,杀人魔却突然很理智地和猎物玩起抛掷硬币来决定生死的游戏,猎物因为幸运而自救,杀人魔也信守诺言,离开了便利店。情理之中,却又在意料之外,人们已经有了对杀人魔嗜血成性的眼光,却因为杀人魔遵守诺言而眼前一亮,重新树立对杀人魔的认识。情理之中,预料之外,是让影片结构避免单调的一个重要方法。

情理之外,预料之中。在电影1时48分55秒时,当杀人魔如死神一般在摩斯妻子的房间里等候的时候,观众根据自己的心理定式,大多已经预料到死亡的来临,但是摩斯妻子死前和杀人魔的对话,却在情理之外。

②电影的情节结构。《老无所依》的情节设计是为了突出主题、塑造人物、体现电影风格的。《老无所依》最多的笔墨是写摩斯成为新的猎物和杀人魔周旋的故事,并在其中穿插警长以试图拯救摩斯一家。影片最后以老警长的无力的醒悟为结束,走到1时28分12秒这醒悟之时,让人觉得仓促和无所适从,观众在历经数次意外的刺激的情节转换后,竟然以一个老人絮叨自己关于父辈的梦而结束。没有英雄,没有胜利,没有结局,也没有对未来的预测,只觉得震撼而无望。

③电影的人物塑造。《老无所依》对于人物塑造做得淋漓尽致,影片中最让人印象深刻的就是所谓的杀人魔——安东·齐格。首先造型上,蘑菇头的男人就在人群之中凸显出来,扁平煞白的脸庞更有一种死神空降的感觉。在影片之中,例如50分17秒时错杀旅馆顾客和1时51分32秒时杀死摩斯妻子的片段,齐格每一次杀人都会检查自己的鞋子衣服是否弄脏。他杀人如麻却又厌恶鲜血,无视法律的规则却坚持自己的原则,沉默寡言却"一诺千金"。

④电影的场景和空间。场景决定着电影的风格,影响着影片的空间感觉。最有典型意义的是从影片5分48秒开始,在一片荒漠打猎的摩斯进入了杀人魔的杀人菜单的时候,电影的场景选取路易斯安那州和南得克萨斯州,横穿过去是一片特色的西部沙漠。阳光就像被烤熔化了的金属,铺在干巴巴的土层上,西部的沙漠只有土,并没有沙,低矮的灌木一丛一丛地在皱巴巴的旱地中勉强地冒出来。片中的荒地,仿佛在一些角落和阴影里藏匿着令人不安的因素,如此神秘,看不见,听不到,说不出来。就是这样的寂静的环境才让人觉得恐怖,电影场景选取的空间充满了神秘的色彩和因素。场景的鸦雀无声和杳无人烟,更能和后面杀人如麻的血色场面形成鲜明的对比。

(3)精彩的表演。

要拍出能表达原著精髓的黑色电影,演员的表演是关键,而且必须是可以体现现代黑色电影精神的演员。美国演员工会奖最重要的奖项——"全体演员奖"当年颁给了《老无所依》,肯定了该片演员的整体表演。饰演老警官的演员汤米·李·琼斯从个性风格到实际年龄都与剧中角色十分吻合,有媒体称赞他是这个电

影时代最伟大的美国演员之一。丰富的表演经验使他驾驭这个角色张弛自如。西班牙国宝级男星哈维尔·巴登饰演的用气筒当枪杀人的冷血杀手齐格，成就了科恩兄弟的创意。镇静的让人窒息的面孔、老道的嗓音、轻快的步伐、沉稳的影迹，加上一头古怪的发型，似乎毫无杀伤力甚至第一眼看上去还有一点愚钝的外表，通过高压空气枪的触发来演绎一个变态杀手。在剧中的精彩演出使他毫无悬念、实至名归地夺得了当届奥斯卡最佳男配角奖。

7.2.3 《罗拉快跑》

《罗拉快跑》(德国，1998 年，见图 7-60、图 7-61)，导演：汤姆·提克威(Tom Tykwer)。主要演员：弗兰卡·波坦特(Franka Potente)、莫里兹·布雷多(Moritz Bleibtreu)。

1. 剧情简介

《罗拉快跑》的故事情节很简单，毒贩曼尼在携带 10 万马克向老大交差的路上，因为一极其偶然的原因将钱遗忘在地铁上，并被一个流浪汉捡走，而这 10 万马克正是老大用来考验曼尼忠诚的。在走投无路的情况下，懦弱的曼尼只好向女朋友罗拉求救，要她在 20 分钟内得到这笔巨款，12 点钟交到老大的手里，否则他将身首异处。现在时钟已经指向 11:40，罗拉开始了为拯救曼尼，也为拯救爱情的奔跑。

在影片中，导演运用了一种独特的方式将一个简单的故事翻来覆去地讲述了三遍，而罗拉三次奔跑的结果，仅仅因为过程中的一些微不足道的细微差别而产生了巨大的命运变化(见图 7-62、图 7-63)。

第一次奔跑：罗拉没借到钱，赶到地点时曼尼已经进入一家超市抢劫，罗拉协助男友完成了对超市的洗劫，最后被警方击毙。

第二次奔跑：罗拉赶到银行，以武力威胁父亲拿出了 10 万马克，并在 12 点前赶到了见面地点，曼尼却被急救车撞死。

第三次奔跑：罗拉在赌场凭借意志力和特异的尖叫，很快赢得了 10 万马克，同时曼尼在盲女的指引下找回了丢失的钱，并准时将钱送到了老大的手里，取得了老大的信任。罗拉和曼尼成为富人，皆大欢喜。

图 7-60　影片《罗拉快跑》海报 1

图 7-61　影片《罗拉快跑》海报 2

图7-62　影片《罗拉快跑》剧照1

图7-63　影片《罗拉快跑》剧照2

图7-64　影片《罗拉快跑》中的画面1

图7-65　影片《罗拉快跑》中的画面2

2. 鉴赏

(1) 叙事结构。

①理性的解构与命运的偶然。《罗拉快跑》以一种复调叙事形式，完成了自身对理性的解构。影片通过罗拉三次奔跑结果的不同，使观众看到：命运，就是在那些微不足道的瞬间差异里发生了迥异的改变。那些微不足道的瞬间包括：下楼梯时是否被流氓和恶狗绊倒，与推车妇女、修女、小偷、流浪汉相遇时的情形，父亲与情人关系的好坏。正是这些微不足道的瞬间最终决定了罗拉是提前还是迟于12点与曼尼见面。这些因素都是由偶然性决定，不是由人的意志力（罗拉、曼尼或其他人），抑或主体性、理性所控制的。命运就是无数个偶然的集合，其中一个小小的偶然都会改变人们的命运，世界是茫然和无法把握的。影片反映了"对命运、对世界无法把握"的深层主题，引起处于后现代语境下的人们潜意识里理性越来越被质疑的强烈共鸣。正是从这个角度上看，《罗拉快跑》完成了对主体性、理性"元叙事"的质疑与解构（见图7-64、图7-65）。

②非传统的重写式板块结构。《罗拉快跑》摒弃了传统的戏剧式结构，采用了独特的重写式板块结构。板块式结构的叙事特点是：板块之间的界限明显，不像传统的戏剧式电影那样保持着结构的完整性，情节相互交织在一起。板块式结构在总体上不在乎结构的一致性，由于采用分段叙述，板块间不再拘泥于时空的联系。

《罗拉快跑》的叙事结构中没有传统的"起承转合"，没有过多的情节纠缠，影片的主题就蕴含在三段重复叙事的细微差别中。通过叙述罗拉三次奔跑的过程中所遭遇的细微不同，把对生命及命运无从把握的主题提炼出来。

重写式板块结构是情节重复表现的一种技巧，主要是从不同的角度讲述同一件事情。从叙事功能上讲，多重叙述角度的设置无疑削弱了故事的必然逻辑，促使影片讲述脱离传统因果式叙述的线性结构，而朝着叙述的横断面上展开。因此，这种方式一方面能够产生一种立体观察的效果、完整的故事轮廓，其通常是由不同的视点组合出来的，这些视点往往可以使观众从不同角度去解读所发生的事件，从而能够有一种更为完整的

图 7-66　影片《罗拉快跑》中的画面 3　　　图 7-67　影片《罗拉快跑》中的画面 4

把握;另一方面,讲述的结果还可能产生种种不同的版本,影片的"多重"叙事声音并没有给观众一个权威的有关故事的含义或结局的明确答案,使影片叙事具有一种张力,从而造成影片意义理解上的深刻性和多样性。

《罗拉快跑》正是由于恰如其分地运用了这种重写式板块结构,使影片的形式与所要表现的主题达成了完美的结合,从而取得了巨大的成功(见图 7-66、图 7-67)。

③游戏化的叙事结构。第一,游戏式的板块结构。影片的开头部分出现了这样的一段字幕:"一个游戏的结束,也就是另一个游戏的开始。"没错,你完全可以把这部影片理解成三场"闯关游戏",但是在这种通俗易懂之下,它以游戏式的板块结构把"三场游戏"重组成了一场对人生、对宿命、对世界的重大思辨。导演汤姆·提克威在与电影结构玩一场游戏,不过与其说是游戏,更不如说这是一场与传统电影结构的斗争。它是不严肃的游戏,但它也是最庄严的革命,是对传统电影结构的革命,是对传统叙事方式的革命,是对"动画电影与真人电影相分割"这一概念的革命。不难发现,影片结构中存在的一些元素,如剧烈激荡的音乐、纷繁快速的剪辑、后现代主义的创作感,无一不在说明《罗拉快跑》是一部新时代的电影,它的非整一性的结构赋予了电影属于视听时代的鲜明烙印。

第二,板块式结构与蝴蝶效应。影片的板块式结构引发了我们对蝴蝶效应的思考,事物发展的结果对初始条件具有敏感的依赖性,初始条件的差别会造成极大的差异,说明事物的复杂性。罗拉的三次奔跑像是罗拉玩了三次游戏,每一个关卡选择的不同导致了游戏结果的不同,即剧中人物命运的不同。"牵一发而动全身",罗拉所经过的那些关卡,楼梯上的大凶狗、推婴儿车的老太太、父亲公司里的摩登女郎、拿走十万马克的流浪汉,不仅他们的存在决定了罗拉和曼尼的命运,而且罗拉的奔跑也决定着他们的命运。

第三,时间维度与结构的关联。时间是操控影片的一种手段,一部影片能够完成一整段人生甚至几段人生的讲述。电影利用蒙太奇手法和人类对时间的心理暗示来对结构和总时长进行分割规定。

在《罗拉快跑》中,影片开头就出现了这样的场景,整部影片的旁观者银行警卫举着一只手对观众说:"游戏开始了,游戏只有 90 分钟,这就是全部,其余的都是扯淡了。"有深意的是,这句台词实际上出自带领德国足球队在 1954 年世界杯足球赛上夺冠的教练之口,对于在"二战"中一败涂地的德国人来说,这九十分钟带来的胜利具有重振信心的重大意义。

(2)MV 剪辑风格。

《罗拉快跑》中的音乐几乎全是摇滚,充满了金属的味道,象征着罗拉奔跑时的急促喘息和心跳声。它们不仅烘托出"跑"这一贯穿动作的紧张气氛,更重要的是追求一种从整体而言的,对叙事本身的破坏和干扰,使一部分观众不再将它当作一部叙事的电影,而将它看作一部传递了某种意图和形式美感的 MV。剪辑的快节奏表现了当今世界的快节奏、动感和混乱感。同时,这种剪辑手段也大幅增强了影片的刺激程度,使影片更加新奇、具有吸引力。

图 7-68　影片《罗拉快跑》中的画面 5　　　　图 7-69　影片《罗拉快跑》中的画面 6

阿伦·雷乃曾说:"剪辑就是意义。"剪辑始终是电影最基本和最富有创造力的语法。在后现代主义作品中,剪辑有意打破传统的轴线关系,形成跳跃感和混乱感,并且加入大量的复制、拼贴,直接宣泄主观感受。《罗拉快跑》通过快速的、MV 式的剪辑,实现时间压缩与时间特写,剔除多余累赘的情节,集中提炼剧情,渲染了焦躁紧张的气氛(见图 7-68、图 7-69)。

(3) 节奏感。

《罗拉快跑》中有三分之二是罗拉奔跑的镜头,因此呈现出一种高速率的镜头运动方式,带给观众一种快速的充满想象力的节奏感。这种由镜头运动和镜头不稳所产生的节奏感,也喻示着世界的动态和影片因奔跑营救而前途未卜的主题。

(4) 令人兴奋的暖色调。

《罗拉快跑》是一部融合了多种艺术元素的作品,导演运用了纯熟的蒙太奇手法和新颖的电影拍摄技巧,将人生的哲理意义运用电影语言表达了出来。影片中多次出现了红颜色,如红头发、红车、红衣服等,红色被巧妙地用来表达多种象征意义。特别是主人公罗拉的红头发,看似叛逆的装扮下是人物坚定的内心世界,红发象征了绝处逢生的一线希望,代表了罗拉不认命的反抗精神以及她在三段人生中的不变情怀。

同时,影片中主要场景和主要人物的色彩背景一律被一种明亮的暖色调所覆盖。罗拉那头赤红色的耀眼的头发在天空和大地间不停地跃动,形成了一种强劲的视觉冲击,观众视觉上的兴奋程度容易随着这种明亮的视觉冲击而变得敏感起来。

(5) 电影《罗拉快跑》的精神分析解读。

①本我。电影正式开始,第一段故事,将其归属于本我。

本我是最原始、最黑暗的部分,对现实的不满,对某些人的不满,在此处充分展现。虽然偷车男子最后遇到护士并与其结婚,这或许是本我与超我的冲突和矛盾导致的梦境的改变。总体而言,此梦为本我阶段,并以罗拉被击倒结束。

②自我。第二段故事,将其归属于自我。

弗洛伊德认为:自我有一种把外界的影响施加给本我的倾向,并努力用现实原则代替本我中占主导地位的快乐原则。从心理层面说,所谓快乐原则就是生物体追求快乐的原始冲动,根据弗洛伊德的观点,它是精神功能的支配原则,心理活动的目标就是趋乐避苦。现实原则是快乐原则的"变种",而不是其对立面,现实原则是通过适应外部世界而发展起来的原则,其目的仍是本能的满足。现实原则追求最大的快乐以及最小的痛苦。

自我将乞丐这一人物安排与自己相遇,即想以直接完璧归赵式结束奔跑。妇女、偷车男、文职女的命运改变,其原因是与现实相结合以及对本我的修正。以暴富的形式对本我中的妇女进行补偿;以流浪的形式

对本我中被揍却因祸得福的偷车男进行惩罚;以爱情的形式对本我中出车祸后自杀的文职女做出最大的补偿。与乞丐的擦肩而过,以及对本我中的父亲的了解,造就了罗拉挟持父亲,逼迫银行凑齐10万马克的行为。当她出了银行,包围的警察却未对罗拉进行逮捕,这是自我对本我义不容辞的刻意的保护。

然而,超我作为我们的良心而起到的评判作用再次体现。利用非法的手段得到的钱终究不合乎道德规范,它以罗拉男友被救护车撞倒作为惩罚。爱欲是人的一个主要本能,随着她男友的倒下,对爱的本能的追求再次宣告失败,新的追求途径即将出现——超我。在她男友倒下后,超我觉醒,在红色的空间中,爱的本能再次展现。

③超我。第三段故事,将其归属于超我。

如果把本我与自我比作是压抑物与替代物的关系,那么超我将是理想物。我国学者唐震在其著作《接受与选择》中对超我给予了全新评价,他指出,超我是自我发展的最高节点,超我是孤独的我,超我是博爱的我,超我是信仰的我,超我是完善的我。

参考文献 References

[1] 聂欣如. 纪录片研究[M]. 上海:复旦大学出版社,2010.
[2] 江腊生. 影视艺术欣赏[M]. 北京:北京大学出版社,2013.
[3] 陈思慧. 影视艺术欣赏[M]. 北京:清华大学出版社,2011.
[4] 梁颐. 影视艺术概论[M]. 3版. 北京:北京大学出版社,2022.
[5] 张亚斌. 影视艺术鉴赏通论[M]. 2版. 北京:北京师范大学出版社,2011.
[6] 王宜文. 世界电影艺术发展史教程[M]. 3版. 北京:北京师范大学出版社,2022.
[7] 黄会林. 影视语言教程[M]. 北京:北京师范大学出版社,2004.